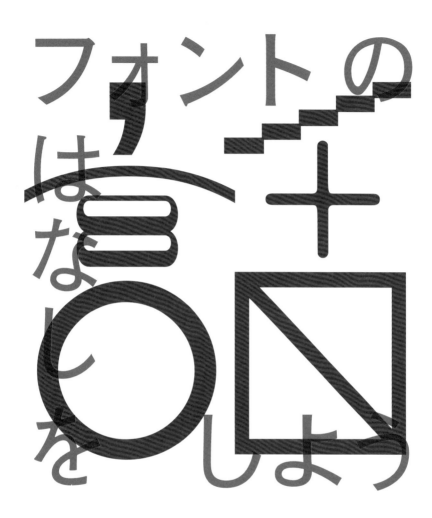

フォントのはなしをしよう

はじめに

さまざまなフィールドの第一線で活躍されている、文字を扱うグラフィックデザイナーの方々に、フォントや文字の扱い方を中心としたタイポグラフィの話を、じっくりとうかがい一冊にまとめました。併せて、フォント環境を提供するフォントメーカー・ファウンドリー・フォントサービスのサイドの方々からもお話しをうかがっています。
デザイナーの方々からは、各媒体に適したフォント選びや文字作り、各媒体でユーザーに好まれるフォント、組み方のポリシーなど、普段、文字を扱う際に大切にされていることをインタビューしています。

すべてのインタビューの収録後、本書にも度々登場する写研の書体がOpenTypeフォントとしてリリースされるというニュースが舞い込んできました。今後も世界のタイプファウンドリーから提供される新しいフォントや、バリアブルフォント等の新技術により、文字にまつわる景色が変わっていくことでしょう。しかし、タイポグラフィのベースとなる考え方は、10年後もあまり変わらないかもしれません。

掲載にご協力いただいた関係者各位に感謝を申し上げます。
本書に掲載された皆さんの発言や考え方を参考に、フォントや文字と楽しくつきあってもらえると幸いです。

パイ インターナショナル編集部 デザイン部

目次

Branding
ブランディングとフォント

Book Design
ブックデザインとフォント

Magazine & Web Design
雑誌、Webデザインとフォント

スタッフクレジット略称

CL	クライアント Client		Dr	ディレクター Director
CD	クリエイティブディレクター Creative Director		E	エディター Editor
AD	アートディレクター Art Director		W	ライター Writer
DD	デザインディレクター Design Director		ST	スタイリスト Stylist
D	デザイナー Designer		HM	ヘアメイク Hairmake
I	イラストレーター Illustrator		AE	アカウントエグゼクティブ Account Executive
P	フォトグラファー Photographer		A	代理店 Agency
CW	コピーライター Copy Writer		DF	デザイン会社 Design Firm
Pr	プロデューサー Producer		E-	エグゼクティブ〜 Executive
PI	プランナー Planner			

ブランディング
フォント
Bran
Fo

t

ding

nt

施設の ブランディングと フォント

国立公園から市民センターまで、
あらゆる施設のブランディングから、サイン計画を手がける
日本デザインセンターの色部義昭さんに
フォントや文字のお話しをうかがいました。

日本デザインセンター｜色部義昭

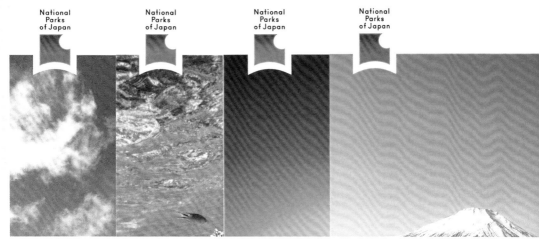

中部山　慶良間　伊勢志　富士箱根伊豆
国立公　国立公　国立公　国立公園

National Parks of Japan　　National Parks of Japan　　National Parks of Japan　　National Parks of Japan

国立公園 VI　AD：色部義昭　D：山口萌子 / 安田泰弘　I：木下真彩　Pr：早坂康雄 / 白土慎　CL：環境省 / 博報堂

どんな場所でも
専用フォントが使える環境

——国立公園のブランディングについて依頼内容とコンセプトを教えてください。

日本の国立公園を世界水準の「ナショナルパーク」にすることを目指し、取り組む「国立公園満喫プロジェクト」の一環で、弊社は国立公園統一マークを作るタイミングから携わることになりました。34箇所ある国立公園の魅力を表すために、まず日本が「日出ずる国」と言われるところから、陽が昇っていく霞みがかったようなグラデ

ーションの、日本らしいデザインにしました。34箇所それぞれの個性がありますが、実はぜんぶ「空」でつながっています。すべての場所に共通している空をモチーフにしました。

——専用書体を作ったとうかがいました。きっかけは?

これまで使われていたフォントを国立公園を伝えるナレーションだと考えたときに、ふさわしい声で紹介されていないと考えました。たとえるなら、駅名を伝える車内アナウンスのような声。自然豊かで広大な敷地を有する国立公園が良く見える書体を探りました。配色的にも、

National Parks of Japan

足摺宇和海
国立公園

National
Parks

TP国立公園明朝 L

足摺宇和海
国立公園

National
Parks

TP国立公園明朝 R

風景とロゴ以外はなにもいらないと考え、かなりそぎ落としています。

　看板もそのひとつで、それまでは〈ヒラギノ角ゴ〉が使われていました。もちろんヒラギノ自体は良い書体だと思いますが、もっと雄大な風景と親和し、相乗効果で良く見えてくる書体を探しました。通常、こういったサインではゴシック体が多く使われます。しかしよくよく考えてみると、国立公園のサインは、いわゆる空港や駅のサインのように、時間通りに人を迷わず誘導しなければいけない性質のものと違います。雰囲気も含め、その場所を楽しみに来ることに価値があり、そこにふさわしい文字を考えました。明朝体の方が、風景に調和するとは思いつつも、サインとして展開したときの視認性も押さえなくてはいけない。サインにも適応できるような、視認性を持った明朝体の開発が始まりました。

　タイププロジェクトの〈TP明朝〉は、ローコントラストで横角が太い、ウエイトが細くても太くても視認性が安定している特長を持っていたので、それをベースに検討を進めました。たとえば標高の表記に公園ならではの特徴が出ることもあり、タイププロジェクトのご協力の下、英数字は一から開発いただき、現代的な骨格を持ったスラブセリフフォント〈TP国立公園明朝〉が完成しました。

——タイププロジェクトに書体開発を相談される際、最初から明朝体でリクエストをされたんですね?

そうですね、明朝というか、もう少し情感を込めて伝えていくような文字と考えたときに、セリフを持った書体が良いという選定から入りました。普通の書体開発と違って、どこに使われるか分からないと言う前提で、制作の前に実際の看板のデータ等もお渡ししました。

　もう一つ、国立公園は、全国に34箇所もあり、行政として毎年同じ業者に発注するわけにはいかないんです

よね。毎年、いろんな業者が競合して落札し、仕事をしていく流れの中で、書体を買ってもらうことはハードルがすごく高い。なので、環境省として書体を購入し、関連する事業者はサーバーから無償でダウンロードして使えるという仕組みにして、どんな場所でも使える環境が実現しました。

——タイププロジェクトと環境省の理解があってこそですね。高いハードルでしたね。
意義を説明しつつ、理解いただくことができました。

——今後は各国立公園のサインが整備されていく流れでしょうか。
はい。我々の役割は、プロモーションというよりも、訪れた人に対して、改めて「ここは良い場所だ」という上質感を伝えることです。

アメリカの国立公園の場合、その中には人が住めない等、国立公園の境界線がしっかりあります。それによって自然環境が保たれているのですが、日本の国立公園の場合は「気がついたら、国立公園に住んでいた」という例があるように、ゲートがないんですよ。住んでいる人が気づかない、それには良い面と悪い面があって、「価値ある場所」ということが認識されていないとすると、とてももったいない。住んでいる人を含め、国立公園のために働いている方たち、レンジャーや、土地を管理されている方々にとっても、世界に誇れる場所だということを、日常的に感じてもらう方が良い。書体が持つ力というのは「自分たちの専用の言葉を持つこと」だと思うので、このプロジェクトにおいて、とても重要だったと思います。

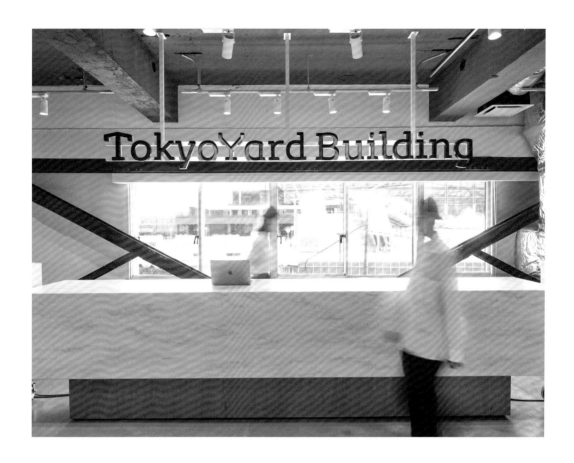

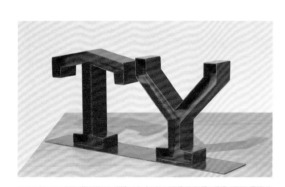

ABCDEFGHIJKLM
NOPQRSTTUVW
XYZ ĀĒĪŌŪ
abcdefghijklmnopq
rstuvwxyz āēīōū
1234567890
□ ☑ ← ↑ → ↓ ↖ ↗ ↘ ↙ ©
.,!¡?:;*…•&%$¥@
#㎡/\(){}[]""''«»‹›~
– — -+=><

TokyoYard PROJECT　CD：齋藤精一（ライゾマティクス）　AD：色部義昭　AD（Typeface）：山口萌子　D：山口萌子 / 安田泰弘 / 池田寛美
Type Designer：山口萌子 / 吉富ゆい　CW：竹田芳幸　P：岡庭璃子　Pr：曽根良恵　CL：東日本旅客鉄道　A：ジェイアール東日本企画 / 博展

T□Y

Here we come!
TokyoYard Regular
& *Italic* ☑

TokyoYard Regular

ロゴは心臓
文字は血液

——「**TokyoYard**」**について教えてください。**
2021年の現在も開発が進んでいる高輪ゲートウェイ駅周辺エリアのプロジェクトです。もともと車両基地だったという歴史と、「Playable」というコンセプトがあります。「あたらしいことをはじめる実験の場」という街の背景があり、常に未完成の場所というイメージもありました。まず、プロジェクトのロゴを作りました。「T」や「Y」が特徴的なんですが、もともと車両基地だったということもあり、屋根や倉庫、駅のプラットフォームを思わせるもの、このエリアと街の歴史から書体〈TokyoYard Regular〉を考えました。

——**完全にオリジナル書体を一から作ったんですね。**
はい。書体を先に作ることで、この街づくりにまつわる様々な情報や、イベント情報を発行するときに、この文字が発つトーンで伝えることができます。ロゴはワンポイントのみで機能するものですが、街づくりとなると、むしろ普段の出来事など目立つポイント以外の情報が大事になります。人間の体でいうと、文字は血液で、ロゴは中心にある心臓のようなものですけど、僕はその周りの毛細血管の先端までがブランドだと考えます。オリジナリティを隅々まで行き渡らせるためには、オリジナル

のフォントが有効で、このプロジェクトは文字作りから始めようと考えました。加えて、この場所のリーシング活動を進めていて、その活動拠点のビルのサイン計画も担当しました。TokyoYardらしい色と文字で伝える。この色は錆止めの赤からイメージを持ってきました。サインなども、あえてネジのディテールを見せていたり、モノづくりの雰囲気を表現する上で耐震補強のブレースなどをモチーフにしています。

——**鉄骨のような立体の文字が面白いです。**
この場所の雰囲気、コンセプトに合わせた文字です。立体文字にする際の、ガイドラインも用意しています。書体には、チェックボックスなど特殊な記号のグリフも追加し、TokyoYardならではのフォントになっています。

——**和文フォント使用についても細かなマニュアルがあるんですね。**
普段ここまではなかなか設定しませんが、オリジナル欧文フォントを作っていることもあり、しっかりしたガイドラインを設けました。和文は〈MS Pゴシック〉を推奨しています。関係者の方々はWindowsのPCを使われます。特殊なものというよりも、みなさんが使えるフォントということで〈MS Pゴシック〉を指定しています。ある種の味わいがあり、綺麗に整っていない感じというのが、実はTokyoYardのオリジナル欧文フォントとマッチするんです。

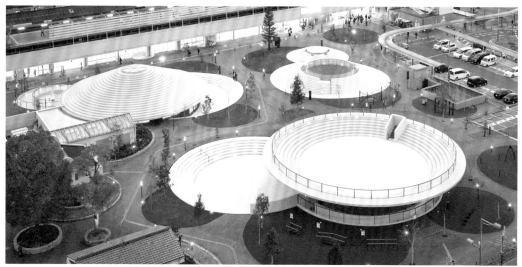

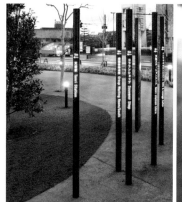

CoFuFun

天理駅前広場コフフン

ABCDEFGHIJKLMNOPQRSTUVWXYZ
abcdefghijklmnopqrstuvwxyz 0123456789

奈良県　天理本通商店街　天理よろづ相談所病院
天理教教会本部　石上神宮　山の辺の道
あかさたなはまやらわをんアカサタナハマヤラワヲン

天理駅前広場CoFuFun　AD, D：色部義昭　D：加藤亮介 / 今村圭佑 / 佐藤隆一　Web D：後藤健人　P：遠藤匡　Pr：鈴木龍毅　CL：天理市

秀英丸ゴシックB
（DNP）

大人も一緒に過ごせるような雰囲気
＝〈秀英丸ゴシック〉

——「天理駅前広場コフフン」について教えてください。
奈良県天理市周辺には古墳がたくさんあります。古墳を
モチーフにしたラウンド状の建物群が集まる複合広場が
「コフフン」です。弊社はサイン計画を中心に担当しま
した。

　子どもが飛んだり跳ねたりして遊べる場所「ふわふわ
コフン」や、よじ登ったり滑り降りたりして遊べる場所「す
りばちコフン」、座ってみんなでご飯を食べられる「テー
ブルコフン」、小さなコンサートやイベントができる「ス
テージコフン」など。古墳の形になっているんですが、
いろんな機能があって多くのものは、子どもあるいは親
子連れが過ごせる、ひとつの街のような機能を持ちます。
広場を使う年齢層は幅広く、とくに意識したのは、子ども
が使うことでした。「ただ子どもに向けた可愛らしい文字」
というよりは、大人も一緒に過ごせるような雰囲気にした
かったので〈秀英丸ゴシック〉をベースに選んでいます。

　建築の形が特徴的ですが、どういった施設か分かり
にくいこともあったので、ピクトグラムを用いた施設の機
能性を伝えるデザインになっています。また、子どもが
使う場所なので、小学校2・3年生で習う漢字のみを使
っています。

　サイン全体を曲げることで、この場所に馴染んだ優し
い存在にしています。サインが平らな板のままバーンと
立っていると、すごく威圧的に感じるんですが、少し曲

げてあげることで優しい存在になります。

——文字のステンシル処理の意図を教えてください。
サイン用に作ったものをそのままロゴに活かしました。
ポール状のサインがエリア内にあり、照明の機能と距離
や方向を示す機能があります。きちっと並べず、木が立
っているような風景にしたかったんです。そのとき、金
属のポールに文字の部分の穴を開けるのに、ステンシ
ル加工する必要がありました。それと連続するような形
で、ロゴや書体もステンシル処理になりました。

——施設デザインやさまざまな媒体を横断するタイプの
ブランディングに用いる書体について、なにかお考えは
ありますか?
表示のされ方はすごく大事に考えています。たとえば、
施設の階数表示などで大きく使われる文字なのか、印刷
物の本文で小さく使われる文字なのか、大きさによって
書体選びも変わってきます。TokyoYardの場合、ロゴとし
て個性を見せつつ、文章でも読めるよう、使いやすい書
体を検証・設計しています。コフフンの場合、和文の〈秀
英丸ゴシック〉はWebフォントも使用できるところもポイン
トに選定しました。欧文は、目立つところにポイントで
入ってくるものなので、イメージに合うものを探しています。
共通して言えるのは、どういう場所でどんな形で使われる
のかというところですよね。単純にWebフォントとしての
選択肢があるかどうかということも選択基準になります。

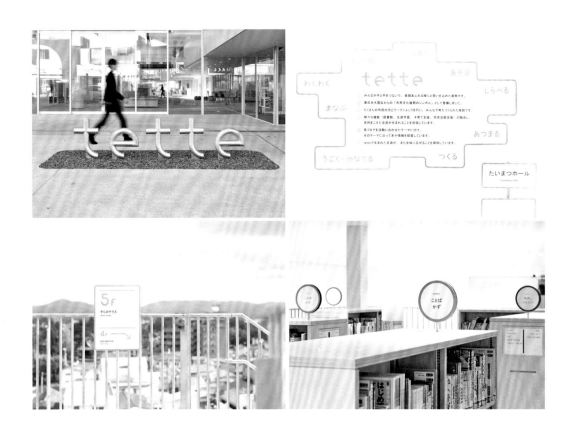

tette

テッテ

であう わくわく
あそぶ・はぐくむ
まなぶ つくる
うごく・かなでる
しらべる
あつまる

1234567890

①②③④⑤⑥⑦⑧⑨⑩

1f 2f 3f 4f 5f

taxi p onair
to from
tel fax title

須賀川市民交流センター tette　AD：色部義昭　D：本間洋史／足立拓巳　Pr：早坂康雄　Architect：畝森泰行建築設計事務所　CL：須賀川市

あ愛

MS Pゴシック
（マイクロソフト）

洗練された書体を使って
綺麗に見せるプロジェクトではない

――「tette」について教えてください。
「tette」は、福島県須賀川市の市民交流センターです。キレの良い破裂音からイメージするロゴと文字を作りました。親しみやすいロゴにして、ルビを振り、まず市民に名前を呼んでもらえるよう心がけました。

　フロアごとにテーマがあって、そのテーマを表す文字をオリジナルで作っています。開放的な空間なのでサインが目立つことがとても重要なので、英数字の文字はしっかりとした太さで制作しました。また、フレームもひとつのVIシステムという感じで展開しています。そこから建物と人を仲介する「建築の声」という考え方で、吹き出しのような形になっています。フレームは横長になったり、縦長になったり四角かったり丸かったりと内容に合わせて形を変えて展開しています。tetteを運営している人たちも、このフレームを掲示物などで活用してくれています。ブランディングの仕事では、僕らデザイナーがかかわれるのは、立ち上げまでということがけっこう多い。tetteの場合、年に一回アドバイザー会議というものがあって、みんなで点検しに現地に行きます。「ここにこういうものを貼ると汚いね」とか、「これはちょっとわかりにくいからどうしようか」と、建築家を含めて点検しています。できた瞬間だけではなくて、常に良い状態、あるいは常に改善しながら運営しています。

――フレームに入るだけで「tette」のものだと分かります。
掲示板自体も、フレームの形になっていて、掲示物の貼り方まで指導させてもらいました。

　運営側が楽しんで使ってくれています。書体は〈MS Pゴシック〉を推奨しています。洗練された書体を使って綺麗にするというプロジェクトではなく、普段使いの感じを大切にしました。

――デザインの運用マニュアルを配布されたんですか？
デザイン性がモノを言う場所ではないので、ある程度キャラクターが残れば良いかなと。すごく大らかにやっています。ただ締めるところはきちっと締めています。

　ロゴをオブジェ化したというのも、この場所に愛着を持ってもらうために作りました。こういった施設では、建物の上の方に施設のロゴがついていて、人を見下げるような位置にあるのが普通ですが、tetteでは人よりも低い場所に設置しています。敷居の低い場所ということを暗示しています。

――ガイドサインの書体も〈MS Pゴシック〉なんですね。
はい。たとえば図書エリアでは、情報が更新されるんです。その際、こだわりすぎて特定の書体を使うと、彼らがそれを購入しなくてはいけなくなるので、汎用性のある書体を選びました。サインはマグネットで張り替えられるようになってます。ガイドライン通りに、WordやExcelで組めばできる仕組みです。

　大事なところには専用書体を使う。かなり強弱をつけて書体を活用している例です。こだわる部分と、あまりこだわらない部分がある、極端な例かもしれません。

――〈MSゴシック〉は、グラフィックデザインの世界ではご法度のようなイメージもありますが、やはりどう組むかで表情が変わるんだなと思いました。

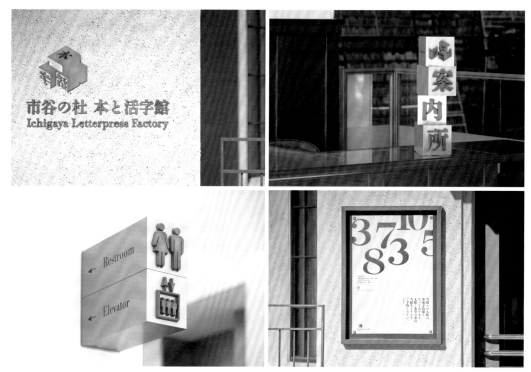

市谷の杜 本と活字館　AD：色部義昭　D：荒井胤海　Pr：森田瑞穂　CL：大日本印刷

そうですね。当然、専門的な視点で見るとよくできたフォントと、そうではないフォントがあります。たとえば、塩で言うと、すべて粒の大きさが統一された細かい塩だけが良い塩なのかというと、そんなことはなくて、粗塩のような美味しさもあるじゃないですか。そういう観点で、毛並みが揃っていない、多少荒さを含んだ書体の方が、その雰囲気に合うこともあるし、逆に繊細で綺麗な書体を使った方がその雰囲気に合うケースもあります。あとは、実際に使う文字の長さ、短い言葉を大きなサイズで見せるのか、長文で読ませるのか……。書体選びも用途と視点でけっこう変わります。書体に規制はありません。「良い文字／悪い文字がある」というよりも「そのプロジェクトに合っている文字」と「そうではない文字」がある。それを探すのをいつも楽しんでいます。

——「**市谷の杜 本と活字館**」について教えてください。
「市谷の杜 本と活字館」は、大日本印刷の事業の原点である活版印刷の職場を一部再現し、文字のデザインや活字の鋳造から、印刷・製本までのプロセスを展示・紹介する施設です。大日本印刷の前身である「秀英舎」時代の営業所に当たる場所になります。もう、〈秀英体〉を使うしかないでしょうという（笑）プロジェクトになります。

——グラフィックの中では**数字**が印象的ですね。

色部義昭（いろべ・よしあき）
グラフィックデザイナー／アートディレクター
1974年千葉県生まれ。株式会社日本デザインセンター取締役、同社内にて色部デザイン研究所を主宰。Osaka Metro、国立公園などのブランディングをはじめ、市原湖畔美術館、須賀川市民交流センターなど、施設のVIやサイン計画などを多数手がける。東京ADC会員、AGIメンバー、日本デザインコミッティーメンバー。

社内では、この建物は「時計台」と呼ばれていました。その時計の文字を復刻するために、古い写真から書体デザイナーの岡野邦彦さんが描き起こしたスケッチを、企画展のビジュアルに使用しました。

書体が持つ潜在的な力を
フラットな目で見る

——色部さんのお仕事ではフォントや文字の存在が際立っているように見えました。どんな仕事でも、書体の種類や性質がわかっていないと、選ぶことも難しいと思います。色部デザイン研究所の、フォント選びの極意みた

いなところをお話しいただけますか？

フォント選びは重視しています。目立つところだけではなく、末端の情報までその書体によって発信されるので、すごく大事な役割を果たすことになります。洗練された完成度の高いフォントを使えば良いのかというとそうではなくて、自分たちがそのプロジェクトで実現しようとしていること、あるいは求められていることに、適合していることが大事だと思います。結果的にあまり同じフォントを使うこともなくて、自然とそれぞれのプロジェクトごとに書体が選ばれていきます。自分の好き嫌いではなく、その書体が発しているもの、持っている潜在的な力のようなものを、フラットな目で見るようにしています。◆

0502
to Ayaka

0704
to Misaki

0603
to Mirai

0410
to Makoto

0303
to Narumi

0703
to Chinatsu

0203
to Moe

0503
to Haruka

104
to Mari

0102
to Haruna

102
to Kanae

0601
to Sakura

パッケージと

フォント

ブランドと世の中の人々の両者にある
共通の価値を発見し、人々の心に届く、
魅力的でアイデアのあるデザインを
ブランディングとして提供するcanariaの皆さまに
パッケージとタイポグラフィを中心とした
お話をうかがいました。

canaria

imyme　CD：徳田祐司　AD：藤井幸治　D：荒川果穂　Pr：天野貴功　CL：KIMELAB inc.

matching
&
freshness

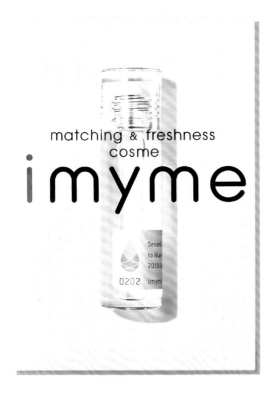

matching & freshness
cosme
imyme

デザインは「オーケストレーション」 文字は「哲学と声色」

──コスメブランド、「imyme」（アイマイミー）のブランディングについて教えてください。

徳田祐司（以下徳田）：imyme は 2019 年にスタートした EC をベースにしたマッチングコスメブランドです。imyme のネーミングには「私の、いい肌を手に入れたい」という、いい意味でのわがままな感じを込めています。防腐剤を使っておらず 3ヶ月で使い切ってもらうので「マッチング＆フレッシュネス」と謳うことで独自性を出しました。届く箱、ラベルから瓶まですべてゼロから作りました。なかでもフォントやロゴは重要な役割を担っ

ています。ラベルには「to 〇〇」とお客さまの名前が印字されます。デジタルメディアと印刷物、両方をデザインするにあたって声色を同じにする、要するに同じフォントで作るところを丁寧にやりました。

藤井幸治（以下藤井）：ロゴは、誰にでも受け入れられるよう、ニュートラルな書体を選びました。〈Avant Garde Gothic〉をもとにしたオリジナルです。〈Avant Garde Gothic〉は、読みやすいし、新しい感じもします。

ラベルに関しては、〈Avant Garde Gothic〉をそのまま使うとプロダクト感が薄くなってしまいます。「直送感」や品番みたいな演出をしたかったので〈ITC Conduit〉という書体を使ってデザインしました。工場から直送された感じを演出するために、コンピューター印字に見える

abc | abc |

ITC Avant Garde Gothic
（Adobe）

ITC Conduit Light
（ITC）

筑紫ゴシック M
（フォントワークス）

ようにデザインしています。この書体に関しては購入しないといけなくて、クライアントさんに購入いただいてプリンタで使える環境にしました。

徳田：わざわざ14の質問を受けて、診断されるプロセスは、化粧品の習慣としてあまりないですよね。購入するのは、スキンケアのリテラシーが高く、新しい感性の方が多いと思ったので、書体も芯はしっかりしてるんだけど、丸みがあってモダンな感じを意識しています。よくスタッフに話すことなのですが、デザインはオーケストレーション。要するに、色、名前、書体、素材、形、タイプなどが全部、中身や考え方につながってないといけません。また、どれかが強すぎるとバランスが取れない。僕は指揮者なので、ブランドという曲をどう奏でるのか。そんな感覚で作っています。

　書体はあまりたくさん使いません。書体は揃えるのが原則です。imymeは、届いたときに「直接届いた」ことを印象づけるために、整えすぎずに少し荒削りな書体を選んでいる。なので原則をけっこう壊してます。

——パッケージ、広報物、ボトルなど、それぞれの媒体にあった書体選びをしていますか？　それともブランドごとにルールを設けていますか？

徳田：完全に後者ですね。ブランディングデザインは揃えることが原則で、信頼できる相手は、ブランド格のようなものが一つじゃなくてはならないと思っています。文字は「哲学と声色」だと思っていて。自分たちが守ってきた哲学と、お客様とどうコミュニケーションをとるかという哲学。明るく「いらっしゃいませ〜」という感じと、静かに「こちらどうぞ」という感じは全然違いますよね。モダンにするか？　モダン＆レトロにするのか？　そ

ういったところで、書体が選ばれていきます。

——紙媒体とオンラインで使用されている書体を揃える考え方ですか。

徳田：はい。でも悩ましいですよね。Macで作れるものとWindowsで作れるもの、Webサイト上の文字、どうしても違いますね。スタートアップ企業の人たちは、そこまでフォントにお金をかけられないので、文字で個性を出しにくいかもしれません。Webで展開できる書体に限ったり、なるべく紙ものと近い印象のものを選んだり。しかし場合によっては、書体の購入をお願いすることもあります。

　いまの時代、お客さんは商品をデザインで判断しなくなってきていて、もはや9割以上がビジョンで買うといわれています。企業の考え方が問われているんですね。あとスピードも必要です。フォント選びも重要ですが、それよりも、全体でどういうオーケストレーションを奏でるのか考える方が大事です。

——和文は〈筑紫ゴシック〉でしょうか。フラットでありながらチャーミングな表情がある書体ですよね。

藤井：ゴシックの多くは組むと個性がなくなってしまいがちなので、〈筑紫ゴシック〉は少しクセがあるので好きですね。ニュートラルでクリーンなコンセプトのなか、肌感を感じさせることができました。

みんなが読めて、みんなが楽しくて、みんなが信頼できるものを

——「い・ろ・は・す」についてお聞かせください。

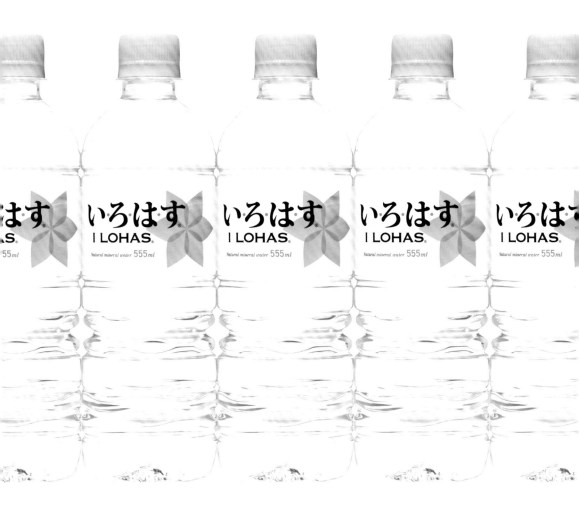

徳田：2009年、僕たちがやりたいことができた記念すべき作品です。当時、ミネラルウォーターはみな、産地を謳った自然賛美の方向性で世界観を作っていました。僕たちが手がけた水は6ヶ所の地域から採っていたので、さてどうしようと悩みましたが、「自然賛美」≒「自然環境への負担を減らす」だと気づいたんです。当時ちょうど、エコバッグが流行ったり、トヨタのプリウスが発売されて、環境への意識も高まっていました。そこで、ペットボトルの原油使用量を大幅に減らし、軽量化したのが「い・ろ・は・す」です。ボトルを捨てるときに「絞る」ことで、自分がエコに関わった意識を持ってもらうことができるんじゃないかと提案しました。あとは色ですね。ほかの水はみんな水色だったんですけど、独自性を出すために黄緑にしました。この葉っぱは、藤井が考えたんですけど「水」の形なんですよね。自然環境を保護する意味を込めています。

ネーミングは、誰もができる意味の「いろは」に、「ロハス」を足してできています。最初は、かっこよく英語で作っていたんですよ。でも、赤ちゃんから老人まで、オールターゲットの製品と考えると、絶対誰もが読めなきゃいけないと思ったんですよね。そして自然環境の負担をおさえて世界を変えたいと思ったら、それこそ本当にたくさんの人に参加してもらわないといけない。そのときに、英語で読めないのはいけないので、ひらがなにしました。

欽ちゃんの番組は、子どもからおじいちゃんまでワハハと見るじゃないですか。当時、「欽ちゃんが目標だ」なんて言ってました。みんなが読めて、みんなが楽しくて、みんなが信頼できるものを作ろうとなったときに、僕のなかで「かっこいい」の尺度が、英語でシュっとした二枚目じゃなくなって、コミュニケーションのスピードやおおらかさになりました。それで、この〈小塚明朝〉の、ご

あ愛
小塚明朝 H
（Adobe）

abc
Times New Roman
（Monotype）

ついけど、たわわで大らかで、日本ぽい感じのあるものに決めました。単純に「い・ろ・は・す」の文字がすごく美しく見えたんですよね。可読性も高い。シンプルに見せたかったのと、とにかく原資を減らす考え方だったので、スミ文字にしました。

──初めて自動販売機で見たとき、パッと読んで「なんだこれ?」と思ったのを覚えています。

徳田：僕らのパッケージデザインは、アイコンやネーミングを「とにかく強く出す」ことがあります。広告屋なので、なるべく速く目に飛び込ませて記憶させる意識が、一般的なパッケージデザイナーより強いかもしれません。初期の「い・ろ・は・す」は、「美味しいプラス環境にいい」というコピーが入っていたりして情報量が多かったんです。

　世界的なマーケティングの会社に「い・ろ・は・す」の良さ、印象などを全部分析してもらったんですけど、いろいろな項目があるなかで、トップ3が「緑」「い・ろ・は・す」という言葉、「阿部寛」（発売当時のCMタレント）だったんです。「い・ろ・は・す」だと認識されれば、美味しくて環境にいいことも伝わっているはずだと、少しずつ項目を外していきました。そうして残した要素をほんの数ミリでも大きくして、他の商品と並んだときに少しでもお客さんに近づこうとしたんです。そんなことをくり返して、ようやく2年目に、その2つ以外が全部外れて僕たちがやりたい形になりました。現在のデザインは他社が担当していて書体などは変わりましたが、「緑」「い・ろ・は・す」この2つの要素が、変わらずこの商品の世界感を作っています。

シャネルとディオールの間に置いても遜色ない世界のトップブランド

──フローフシの「MOTEMASCARA」について教えてください。

徳田：もともとのはティーンエイジャー向けの商品でしたが、『美的』（小学館）に14万個本物をつけたら、マチュアなお客さまが「これいいんじゃない?」と読者投票でいきなりトップになりました。「フローフシってなんだ?」「モテたいからつけたいんじゃない」との声があったことから、名前も全部変えてくださいと要望がありました。

　言葉はデザインで印象を変えられるんですよね。覚えてもらった名前を変えてしまうのはすごくもったいない。「タイポグラフィで変える」と言って作ったのがこれです。「シャネルとディオールの間に置いても遜色ない、世界のトップブランド」的に仕立てながら、売っている場所はプチプラというギャップを作りました。

　書体は王道中の王道、〈Times New Roman〉を綺麗にまとめて、ロゴもシャネルやディオールのマークみたいなものを作って、エンブレムもツートンで作って、数年後に「フローフシ」というトップブランドができ上がることを想定しました。

　パッケージは、タイポグラフィと反対にド派手でエッジの効いたものにしました。そのバランスがフローフシの信用とフットワークの軽さを作れたのかと思います。ちなみにこれで、売り上げが10倍になりました。

FLOWFUSHI　CD, AD：徳田祐司　D：藤井幸治／加藤真由子／畔柳未紀／大津裕貴　Pr：北川武司

「en」ロゴのプレゼン資料

——「en」のお話を聞かせてください。

竹田真琴（以下竹田）：enはパリのフェイシャルサロンです。「一期一会」というコンセプトで、エステティシャンとのカウンセリングで、その人に合わせた化粧水がブレンドされます。ローズ水やペパーミントなど、原液が100種類あるのでパッケージも100種類、エステティシャンがすぐに選べるように、サインの違いで成分を判別できるサインシステムを作りました。

徳田：「en」には、「円（まる）い」「演じる」「縁」「艶」などの意味を込めていますが、フランス人にとっては、意味はわからずとも「エン」という響きが日本的らしいのです。ロゴタイプの「en」は、漢字のような表現を入れています。このシンプルなミニマリズムが、パリの人にしてみると、日本の商品だと一発でわかるようです。

竹田：漢字の特徴であるトメ・ハライを入れることで「肌」という漢字にも見えるように作っていて、いい意味での奇妙さや、オリエンタリズムを表現しています。ラベルの書体は、クラシカルなパリの店頭に並んだときに重厚感が出るように気をつけました。〈Forum〉という書体

で、モダンさや軽さ、かわいらしさもあります。

美しい書体は
背骨がきれい

——リネアストリアについて教えてください。

大津裕貴（以下大津）：比較的手に入りやすい値段でウィッグを提供しながら、お客さんに寄り添うことを大切にされている会社です。もともとは若い女性が好きそうなポップなロゴだったんですが、もっと幅広い年齢層の方々でも使えるようにするためシンプルなものに変えました。ウィッグが届いたときの感動やトキメキ、これをつけて街に出ようという心のきらめきの瞬間を表現しています。

スタンダードなブランドを作るために、書体もスタンダードな〈Futura〉を選びました。〈Futura〉にはもともと「未来」という意味があり、新しい感じがしますが、それにきらめきを加えることによって、リネアストリアなりの未来の形が見えるように作っていきました。

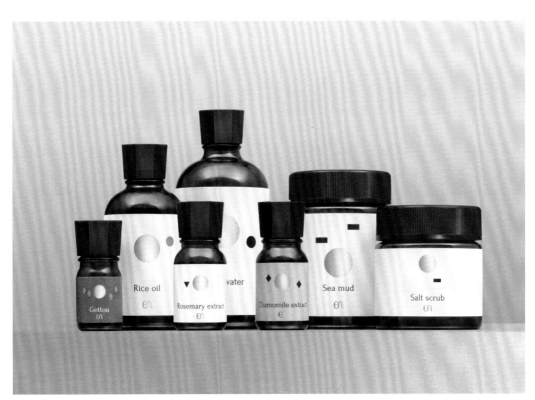

en　CD：徳田祐司　DD：山﨑万梨子　D：竹田真琴　Pr：天野貴功

abc
Forum
（Denis Masharov）

abc
Futura Medium
（Adobe）

——〈Futura〉の面影があまりないですね。

大津：そうですね、元からけっこう変えています。もともとのシャープさを残しつつ、柔らかさを出しました。ロゴも、並べたときに、よりキラキラ感が演出できるようにしています。

徳田：リネアストリアさんのウィッグはもともとファッション用に作られていたのですが、ほかのウィッグブランドとまったく違うクオリティで作り上げたので、抗がん剤治療とか無毛症の方も買うようになってきたんです。

　安いもの、自分の頭の形に合ったもの、色数、ヘアデザインなどがとても豊富です。それで、ファッションを楽しみたい人たちにも病気治療で使う人たちにも共通で商品を提供したい、「なりたい自分になれるトキメキ」を提供したい、という思いでリブランディングがはじまりました。自分の家族にも打ち明けていない人のために、ウィッグっぽくないモノグラムのパッケージにしたりといった工夫をしています。

——和文に〈ゴシックMB101〉を選ばれた理由は？

徳田：完成度が高くてクセがないので、この書体を選びました。それは、一流であり王道であるものにしたかったのと、あとは、コスプレやハロウィンなど、非日常を楽しみたい人から病気で困っている人たちまで、あらゆる人が共通で使えることを考えた結果です。書体について大切なのは、まず背骨がしっかりしていること。美しい書体って、背骨が本当にきれいなんですよ。背骨に対して、どういう肉をつけていくか。

　例えばさきほどの〈Futura〉は、すごくカチッとして男らしいんですけれども、ちょうどいい太さになっていたり柔らかさがあることによって、フィジカルな感じやヒューマンな印象を与える。背骨と肉付けと言うのをとても大切にしています。

——新しい取り組みでもあるdeleteCは、Cを打ち消しているロゴが印象的ですね。

徳田：deleteCは「みんなの力で、がんを治せる病気にする」というスローガンで、元NHKディレクターの小国士朗さんとデザイナーの中島ナオさんの二人が立ち上げたプロジェクトです。中島ナオさんが、がんの権威である上野直人先生とお会いしたとき、その方の名刺のなかの「cancer」という文字が赤い線でシュっと消えてたんですね。その名刺を見た小国さんが「Cを消すことで多くの人に注目してもらえるんじゃないかと思った」のが最初のアイデアでした。（編注：中島ナオさんは2021年4月にご逝去されました。）

　がんへの関心や寄付への理解に関わってきますから、デザインもより信頼を置いてもらえるものにしたいので、我々canariaもプロジェクトに参加しました。

　Cがついているブランドや、お店など、いろんな企業に参加してもらい「C」を消しました。サントリーの「C.C.レモン」は一ヶ月で280万本も売れたんですよ。Cが消えている商品を買うと、そのうちのいくらかがドネーションされる仕組みを作りました。「B to B to C」という、プロジェクトが企業経由で消費者の方々から寄付をいただくシステムです。

　deleteCのロゴですが、「C」は、あらゆるもののCを消したいという理念から、最も根源的な形である円・丸を切り取った形にしました。

　そして「C」を消す線は中島ナオさんに書いてもらいました。彼女の強い意志をずっと残しておきたかったから

リネアストリア　CD：徳田祐司　AD：藤井幸治　D：大津裕貴 / 畔柳未紀　Pr：北川武司

LINEASTORIA

delete C

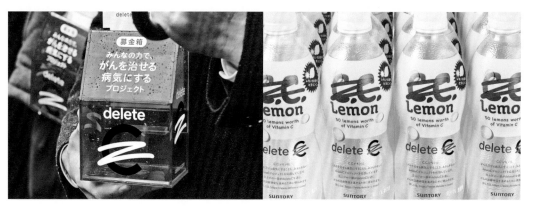

brand style -font-

ABCDEFGHIJKLMN
OPQRSTUVWXYZ
abcdefghijklmnopq
rstuvwxyz0123456

Spread the "deleteC" project throughout Japan
with the wish to make cancer a curable disease.

deleteC　CD：徳田祐司　AD：社領亨　D：平野晴子　Pr：北川武司

徳田祐司（とくだ・ゆうじ）
2007年、canariaを設立。ブランド・プロダクト・プロジェクト開発からコミュニケーションまでの一貫したコンセプトメイキング及びトータルデザインにおけるクリエイティブディレクション＆デザインを得意とする。日本グラフィックデザイン（JAGDA）会員・広報委員長。日本パッケージデザイン協会（JPDA）会員。

今回お話をうかがったcanariaスタッフ
（前列左から）竹田真琴　徳田祐司　藤井幸治
（後列左から）荒川果穂　大津裕貴

です。「人」の力で消していく気持ちを表現するためにドローイング感を出しました。

　知識やお金ももちろん必要ですが、まずは関心を持ってもらうことが何より大切なんです。少し手を貸すだけでもいい。希望、ホープを作って行う気持ちから、前向きで楽しげなマゼンタの色にしました。がんになった方、研究されている方に勇気を与える、シンプルで力強い色でもあります。

──コロナ禍の2020〜2021年、ブランディングやタイポグラフィについての思いをお聞かせください。
徳田：2020年は、コロナ禍で初めて経験する状況に対して、まずはみなさん身を縮めたと思うんです。でも徐々に「元に戻す」のではなく「変えないとまずい」という、生物的な衝動のような動きがクライアントのなかに

出てきたんです。変えていくための意思表示として、デザインというのは非常に伝わり方が速いですからね。

　私たちcanariaが、ブランドの価値として最も重要に考えているのが「信頼とポジティブ」なんですが、今までなかったものに変化・進化できるメッセージをデザインで伝えたいです。企業全体の意思を伝え、社会全体に語りかける。タイポグラフィは、それを視覚的に具現化する重要な役割を担っています。フォントは、芯がしっかりしている普遍的なものを中心に、どんどん使っていこうと思っています。ポジティブな感性であったり、フィジカルな肌感だったり、柔らかさだったり、みんなが集まってくれるような大らかな雰囲気であったり……。そういった印象は、やはり文字の形態から伝わります。時代に発信し牽引してゆく力を、タイポグラフィは持っています。◇

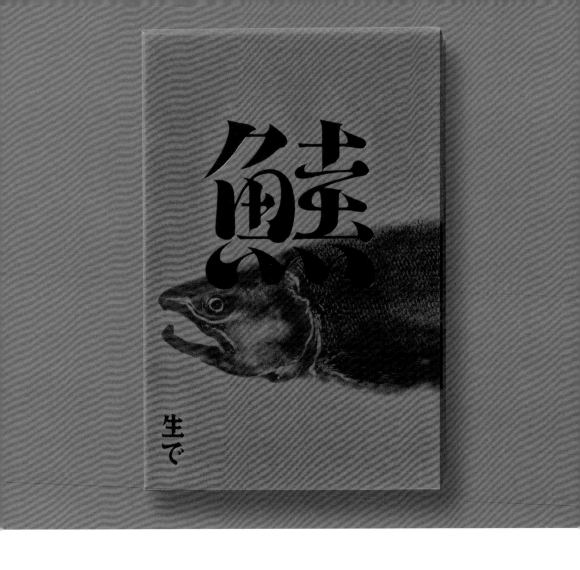

生で

パッケージとフォント

ロゴデザインからパッケージデザインを軸に
魅力溢れるブランディングデザインを産み出す
ライツデザインの中市 哲さんにお話をうかがいました。

ライツデザイン｜中市 哲

発酵熟成熟鮮魚

独立当初はサイトに
ロゴがひたすら並んでいた

──デザイナーになられた経緯を教えてください。
子どものころ、絵を描くのが好きでした。でも小学校のとき、僕よりすごく上手い人がいて。漫画クラブでも、やっぱり僕より上手い人がいて。コンプレックスというほどでもないのですが、毎回銀賞しか取れない感覚がずっとありました。

　高校の頃は、そういう道に進みたいと思ってはいましたが、自信がなくて普通の大学を受けて。大学では、Windowsに元々入っている画像編集ソフトやWordやExcelを使ってフリーペーパーを作りました。プリンター

で出力して、毛糸を使って製本して。古着屋やカフェに持っていって。そんな活動をしていたこともあり、デザインやアートに関わる仕事がしたいと、広告代理店に入りました。でも「違ったな」と、3か月ぐらいで辞めちゃって。そのあとの会社で玉村浩一（以下、玉ちゃん）と出会って、一緒に独立し、ライツデザインを立ち上げました。

──仕事のツテもあまりない状態からスタートされたんですね。
はい。ゼロからです。二人ともアートディレクターでありデザイナーでもあり、いまは主に、玉ちゃんがお客さんとのやりとりを、手を動かすのは僕です。

こころ明朝体（タイピングアート）
※2021年6月現在未公開

——そういうケースもあるんですね。走り出しの頃はポートフォリオを持って営業された？

はい。前の会社では二人ともロゴばかり作っていました。なので独立した時、自分たちのサイトにはロゴがひたすら並んでいました。そこからスタートして、友人知人をはじめ、営業した先でロゴデザインをさせてもらうところからはじまりました。

レトロ未満の懐かしい感じに
「雪塩菓房」シリーズ

——「雪塩菓房」シリーズについて教えてください。これは宮古島のお土産ですか？

宮古島だけではなくて、沖縄県全体で販売されています。沖縄のお土産として、見かけたことがある方が多いかもしれません。1年ごとに商品が増えて、4年くらい携わっています。

——ブルーが印象的で、土産品らしからぬ可愛らしさがありますね。ロゴはそれぞれ違うデザインなのに、シリーズ感があります。

この「雪塩菓房」シリーズは「宮古島の雪塩」を広めるためのお菓子なのですが、もともとのパッケージは、お菓子によってデザインがバラバラでした。それで統一感を持たせることにしました。

　ちなみにこれ、もとの商品名は「ブッセ」だったんですが、「ぶっしぇ」の方が可愛いと思って提案しました。「フィナンシェ」は「ふぃなん」に、「ぱりん」はカタカナだったんですが、平仮名に。お土産なので、キャッチーな方が覚えやすくて良いよねと。そして名前に合う

文字を作っていきました。たとえば「ぶっしぇ」は、発音したときの響きを文字からも感じられるようにとか。

——ネーミングはデザインと一緒に提案されましたか？

はい。ちなみに、名前だけ提案するとマイナスなイメージで想像されてしまったり、伝わりきらないことがあるので、デザインと一緒に見せることで、名前の説得力が増すと思います。

——なるほど。ところで同じ「ふ」でも、お菓子によってデザインが違いますね。

「雪塩」を入れること、ブルーを使うこと、イラストを使うことなどの大枠のルールを決めて、ロゴはひとつひとつ違ったデザインを考えました。

——統一感を持たせるためには、ロゴは共通にするのがセオリーですよね。

「ふぃなん」は発した感じが可愛いらしいので、膨らみをつけています。あと、実物が平べったいので、少し潰れていると「ふぃなん」ぽいなと。

　どれもレトロまではいかないけれども懐かしい感じにしました。色は、沖縄や宮古島のイメージの、原色っぽい海の青と、砂浜の白。「雪塩」のロゴと落款のようなハンコを共通で入れて統一感を持たせつつ、文字で個性を出しました。

——明朝体も変わった書体ですね。小さい処理とはいえ大事ですよね。

フリーフォントの〈こころ明朝体〉を使用させてもらいました。

宮古島の海の、やさしさつめて。

ぶっくらやわらか、ほんのり雪塩

雪塩
ぶっしぇ

塩バニラ味

ふんわり甘くてほんのりしょっぱい、とろけるようなやさしい口どけ。まろやかな「宮古島の雪塩」の味わいを大切に、こだわりの平飼い卵を使って焼きあげました。コロンとまるいスポンジに、コクのあるクリームをサンド。空にうかぶお月さまのような、いつもそばにあるお菓子です。

雪塩
ふぃなん

宮古島の海の、やさしさつめて。

ほんのりしょっぱくて芳醇な香り

宮古島の陽に照らされた肌みたいな、ぷっくりキレイなオレンジ色。雪塩とバターが手をつないだら、芳醇な香りの大人のフィナンシェができました。生地はしっとり、バターの香りふわり、止まらなくなるおいしさです。

雪塩
くらんち

ザクワッとやみつき、ひとくちチョコ

宮古島の海の、やさしさつめて。

ホワイトチョコ

宮古島の白い砂浜を思わせる、ぷっくり白い半月型。ホワイトチョコの控えめな甘さにマイルドな塩気をプラスしたら、調和のとれた優しい味わいになりました。パフッ、ザクッと軽い歯ごたえ、おやつに楽しいクランチです。

準チョコレート

雪塩菓房　CL：パラダイスプラン　CD：玉村浩一　AD,D：中市 哲　I：山田博之　CW：兼田美穂（そこそこ社）

——イラストレーターは?

山田博之さんです。「宮古島の優しいお土産」というテーマでシリーズ展開することを提案していたため、そういったイラストが描けて、以前からお願いしたかったということもあり山田さんに依頼しました。

——このブルーは、売り場で目立ちそうですね。

かなり目立ちますね。もしロゴの雰囲気が統一されていたら、見分けがつかないくらい青のインパクトが強いです。やっぱり文字をバラバラにして良かったなと思います。

——それにしても、シリーズ感をキープしながらロゴの表情が違うのはやっぱりすごいですね。

こういった提案を受け入れてくれるクライアントがあって成立しているデザインですね。

——ロゴデザインの仕事で培ったことが、パッケージデザインに活きているのでしょうか。

どうでしょう。以前は、文字を作る発想自体もそんなになかったんです。でもライツデザインになってから、知人に「マークはいいけど文字は良くない」「作った方がいいんじゃない?」と言われて、それがきっかけで意識して作るようになりました。

——お仕事のために何か参照するものはありますか?

僕らが独立したころ、2012 〜 14年頃かな、少しレトロな文字が流行っているなぁと感じていた時期があって。『タイポさんぽ』(誠文堂新光社)という本がありますよね。すごく好きな本です。昔、看板文字の写真を撮っていたことがあって、そのときに目に映るものも、レトロなものが多かったです。

——コンピューターがない時代の文字の雰囲気を中市さんのデザインに少し感じていたのですが、「いかにもレトロ」ではなくて、ちゃんと今っぽい、そのさじ加減が素敵ですね。

不揃いの魅力やバランス「雪塩かける」

——「雪塩かける」について教えてください。

こちらは新商品だったので、商品開発段階の立ち上げから携わらせてもらいました。いろいろな材料と混ぜて雪塩の可能性を知ってもらう商品で、もとは「雪塩プラス」という名前だったんですが、「かけて食べるものなので『かける』の方がいいんじゃないか」と提案をしました。

——「雪塩プラス」のデザイン案は一切提案しなかった?

提案しませんでした。「プラス」だと足すイメージしか感じないけど、「かける」だと「味の掛け合わせ」と「振りかける」両方の意味合いを持たせられるので、「こちらにしましょう」と提案しました。

——ネーミングのアイデアは「変えよう」として出て来るのですか?

そういうわけではないですね。「プラス」になんとなく違和感があったので、どの案件でも「本当にこれでいいのか」という話し合いは頻繁にしています。「言いづらいね」とか。別の案件では、ブランド名の表記を「こっちの字面の方が、見た目上いいんじゃないか」と意見したこともあって、文字を、意味だけではなく形で見るようにしていま

雪塩かける　CL：パラダイスプラン　CD：玉村浩一　AD,D：中市 哲

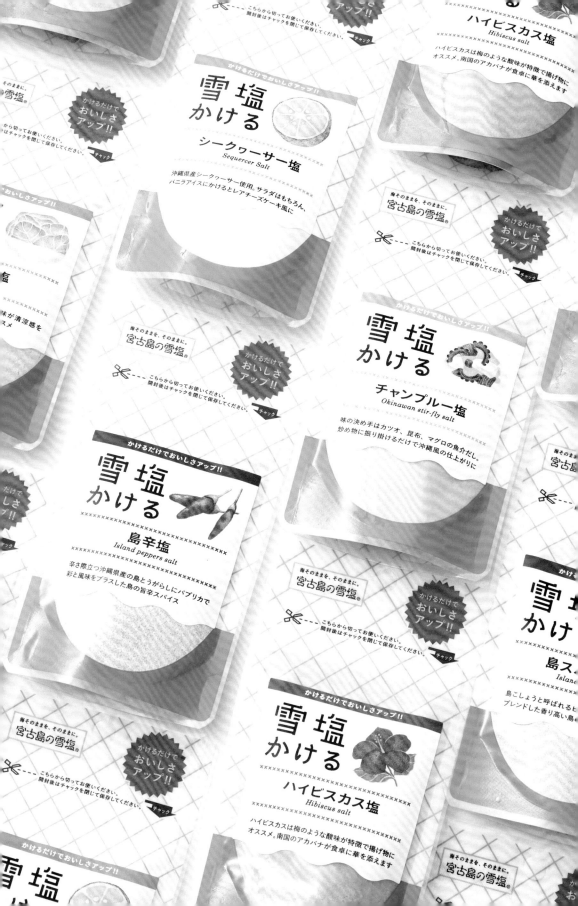

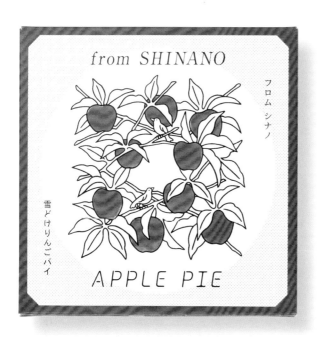

す。「プラス」だと形が可愛くならない気もしたんです。

——ロゴの「雪塩」部分をステンシルのように**抜いているのは?**

漢字は、ひらがなと違ってギュッとしているじゃないですか。なので「かける」と合わせるために抜いています。それと元々クライアントからいただいた宮古島の雪塩のロゴも、同じように文字の中で抜けている部分があるフォントを使用しているので、そことのバランスも考えました。

——**ひらがなに合う漢字を作られたんですね!?**

そうですね。黒いところを少なく、線を切った方がマッチしているかなと。ステンシルって、かっこ良かったり男っぽいイメージにもなりますが、角を丸くしているので、優しくて柔らかい雰囲気が出せたと思います。

——**この「かける」は、一から起こされているんですか?**

〈TA-ことだまR〉のフォントの骨格を参考に、肉付けと書き起こした部分をミックスして作っています。

——**塩の種類と説明文のゴシック体は、ちょっと平たくしていますね。**

はい。綺麗すぎないようにしたいところがあるかもしれ

ないですね。かっちりしたデザインも好きなんですけど、あまり自分では買わないところがあって。なのでデザインするときは、綺麗すぎないように。かっこいいものには、憧れるんですが、自分がやるところではないな、と思っています。

——**「綺麗すぎるものは選ばない」という理由から、ご自身のデザインも綺麗すぎないように、抜け感や違和感を入れていく考え方ですか。**

お客様から「デザイナーはやたらと揃えたがる」ようなことを指摘されたことがあって「揃えるのがセオリーじゃない?」と思ったりもしたんですけど、何年かやるうちに、たしかに揃ってないなりの魅力やバランスがあるなと思えてきて。ある程度のルールは持たせないと崩壊してしまいますが、なにか違う要素を入れたり、普通やらないことをやるほうが、自分らも新しくなっていくというか。ずっと同じことをしていると古くなるだけかなと思っています。

〈A1明朝〉に斜体 「ポムジェ」

——**「ポムジェ」について教えてください。**

長野県の松本市に、「信毎メディアガーデン」という商業

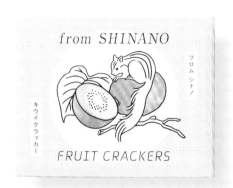

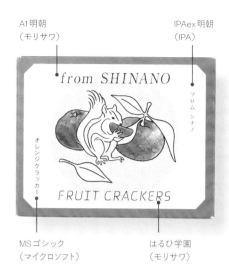

A1明朝
（モリサワ）

IPAex明朝
（IPA）

フロム シナノ

キウイクラッカー

フロム シナノ

オレンジクラッカー

MSゴシック
（マイクロソフト）

はるひ学園
（モリサワ）

施設ができて、そこに信州芽吹堂さんが「りんごのギフト」をテーマにしたお店を出すことになって、企画がはじまりました。商品のパッケージをはじめ、お店のロゴや包材をデザインしました。松本市のある長野県はりんごをはじめとし、果物が豊富に採れることから「果物を森で収穫する」というテーマを決めて、デザインを作成していきました。

「信毎メディアガーデン」は、THE NORTH FACE やクラフトビールのお店、コーヒースタンドなどが入っている松本の新しい商業施設です。

——スタイリッシュなデザインを求められたのでしょうか。
そうなんです。松本城があったりして街は古風なんですけど。だから、いかにも土産菓子とせず、贈答したくなる商品にしたいという背景がありました。

——見事な着地点だと思いました。楽しさもありますし。
デザインするにあたって、イラストレーターから決めました。果物を森で収穫するテーマを上手に描ける方は誰かなと。玉ちゃんが栃木県の生まれで、同じ出身の惣田沙希さんと交流があって。「たしか草花を素敵に描いていたよね」「水彩の雰囲気が果物のシズル感を出せるかもしれない」と、惣田さんのイラストで提案しました。

——そうなんですね。こちらはフォントでしょうか。
はい。でも、ちょっとおかしな使い方をしていると思います。「from SHINANO」には〈A1明朝〉を使っているんですけど、〈A1明朝〉に斜体かけるのって見た事ないなと言われるかもしれません。

——たしかに、嫌がる人もいるでしょうね。
自分は誰かに「こうした方がいい」と言われたことがないので。別の案件で、明朝体にサンセリフ体を組み合わせたら、「明朝と合わせるのは普通セリフでしょ」と言われたことがありました。言われるまで違和感がなかったんですね。けっこう感覚でバランスを取るので。「ルール」だけじゃないんです。

——たしかにセオリーから言うと、NGかもしれません。
惣田さんの絵を邪魔しないようにしつつも、普段選ばないようなフォントを選んだところもあります。〈MSゴシック〉は自分の中の使いたいフォントリストの中にあって、今回はそれがうまくはまったなと思います。

——言い方が難しいですけど、たどたどしさみたいなものが欲しかったとか？
綺麗にまとまりすぎないようにしたかったのはあります

ね。絵を引き立てたいけど、文字も別の方向で特徴を持たせたいと言いますか。

——**全然悪くないです。やはりどう組むかですよね。他のデザイナーの選択肢になさそうな書体を使うところが、チャームポイントになってるんでしょうか。**
自分たちは美大を出ていないこともあって、「こうした方がいい」とか言うデザイナーの仲間が周りにあまりいないんです。自分達だけで試行錯誤しているところが、パッケージにはとくに反映されていると思います。

業態ごとのロゴのバリエーション「365日と食パン」

——**「365日と食パン」について教えてください。**
「365日」というパン屋さんから生まれたブランドです。高級食パンがブームですが、そういったものではなくて、いままでやって来た「365日」らしさを伝えたいところからはじまりました。すでに包装紙で使われていた、絵本作家の柴田ケイコさんにイラストをお願いしました。

——**絵のインパクトに負けず、このロゴもいいですね。**
「365日」のロゴと合わせて、業態ごとに見せ方を変えています。「365日」というお店の立ち上げから携わっていて、ロゴ、紙袋などのデザインをしました。そのあと、ジャム・お米・醤油などを使った「×農家シリーズ」のパッケージデザイン、日本橋高島屋さんに2号店を出す

ときに「365日と日本橋」のロゴをデザインしました。催事で出店した「365日と食パン」がそのままブランド化されて、オンラインショップになり、2020年には「365日とコーヒー」が二子玉川の高島屋にできました。

——**こちらは文字で読ませるタイプのブランディングですが、どこかにチャームポイントが隠されているようにも感じます。**
「365日と日本橋」を作るときに、シリーズが増える可能性があるので、文字を揃えるかどうか悩みました。最終的には揃えない方向に舵を切り、それがチャームポイントになっているかな？ ロゴデザインのセオリーに則れば「揃えよう」となるとは思うんですけど。「365日と日本橋」は、「と」だけあえて明朝にしました。「日本橋」は作字です。

——**面白い！「COFFEE」と「365日」の書体が同じ幅のせいか、リズムを生み出していますね。「と」がアクセントになっています。**
チャームポイントが出しにくいですね、綺麗にしていくと。

——**「365」は書体ですか？**
作っています。これも決まるまですごく難しかったです。狭き門をくぐり抜けましたね。

——**この「5」は本当にかわいいですね。**
はじめは「根津美術館のようなパン屋」という、和テイストの高級感みたいなコンセプトがあって、「看板は真鍮

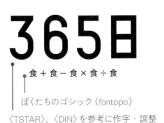

365日

食＋食－食×食÷食

ぼくたちのゴシック（fontopo）
〈TSTAR〉、〈DIN〉を参考に作字・調整

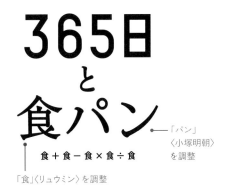

365日
と
食パン

食＋食－食×食÷食

「パン」
〈小塚明朝〉
を調整

「食」〈リュウミン〉を調整

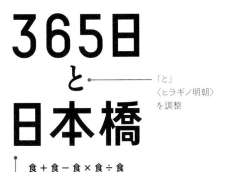

365日
と
日本橋

──「と」
〈ヒラギノ明朝〉
を調整

食＋食－食×食÷食

「日本橋」、「食〜」の部分はもともとある
「日」とのバランスに合わせるように
〈源ノ角ゴシック〉、〈ヒラギノ角ゴ〉等
を参考に作字

〈見出ゴMB31〉を調整

365日と
COFFEE

「COFFEE」は〈TSTAR〉、〈DIN〉を参考に作字・調整

パッケージとフォント＊ライツデザイン｜中市 哲

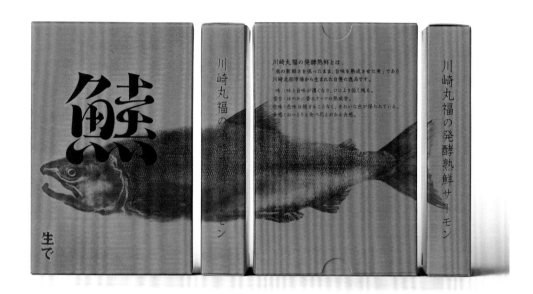

にすることも決まっていて。その辺りをデザインの出発点として、最終的には華美な装飾を求めずニュートラルで、普遍的なデザインに決まりました。

漢字の部首をアレンジした「発酵熟成熟鮮魚」

──「熟鮮魚」は、面白いロゴですね。
一定期間寝かせて熟成させた魚を販売している「発酵熟成熟鮮魚」というブランドで、立ち上げから携わりました。「熟鮮魚」はすべて部首の「れっか（灬）」が入るので、それをモチーフにしました。

──高級感のなかに、親しみやすさもありますね。「鮭」のロゴはどのように作られたのですか？
当時いたデザイナーに魚が泳ぐようなイメージに合わせ、筆で描いたような流れを加えた文字のベースを作ってもらって、一緒に調整しました。これ、ポイントがあって、普通の「鮭」の漢字ではないんですよね。魚へんの「れ

っか」を漢字全体の部首として扱うことで、ブランドロゴとの親和性も持たせました。

──面白いですね。気づきませんでした（笑）。
「魚を熟成させて美味しくする」のと「魚の漢字を変化させる」のを掛けたところもあります。

──良いアイデアですね！
ミーティングの段階で「ここを漢字全体の部首にしたら良いのでは？」とノートに描いて、商品の内容とマッチしているし、すごく良いアイデアを出せた感はありました。ただ、可読性の議論はありましたが、やはり普段から漢字を見慣れすぎているので、気づかない人が多いですね。

──はい、自分もなんとなく違和感はあったんですけど、まさかそんなことが起きているとは（笑）。「生で」「焼で」という説明書きがまた面白いですね。可愛らしく、それでいてシズル感を出すという機能も果たしていますね。
デザインの段階で言葉をはめて、採用されるケースがよ

発酵熟成熟鮮魚　CL：川崎丸福　CD：玉村浩一　AD：中市 哲　D：中市 哲/虻川愛理

中市 哲（なかいち・さとる）
1983 年生まれ。制作会社等を経て、2012 年玉村浩一とライツデザインを設立。

ライツデザイン
デザインを切り口に、ロゴ、商品パッケージ、Web、サイン計画や店舗デザインといったビジュアルデザインのみでなく、企画立案、コンセプト設計、商品開発、ネーミング考案、といったブランディング全般に関わる幅広いジャンルの仕事に取り組んでいます。
lightsdesign.jp

くあります。

——コピーや言葉の響きと、文字の形やデザインを、すべて同列に考えてらして、それこそが、ライツデザインらしさにつながっているんですね。
天邪鬼なところがあるのと、経験が増え年齢を重ねると、変化できなくなったり同じことをしてしまいがちなので、なるべくひとつの側面だけで見ないようにしています。それと、この商品では裏面の食品表示のシールもデザインしています。パッケージの正面がかっこよくデザインされた商品を手に取ったときに、裏面の文字組みやデ

ザインが良くないと残念な気持ちになるので、可能なときはやらせてもらっています。

——制限のある世界だと思うのですが、言えばデザインできるケースもあるんですね。
そうなんです。ちなみにこれは、ロゴマークとパッケージデザインで、それぞれタイポグラフィ年鑑のベストワークをいただきました。

——おめでとうございます！ 今後の作品にも注目させていただきます。◩

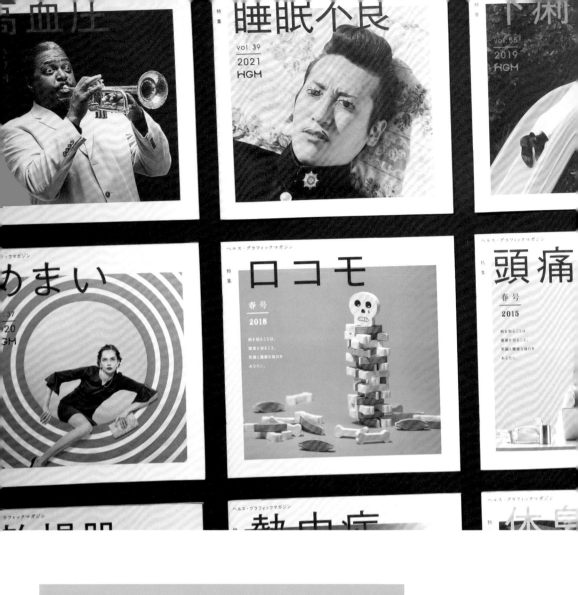

フリーペーパーと
フォント

DODO DESIGN | 堂々 穣

調剤薬局のアイセイ薬局が発行する
フリーペーパー「ヘルス・グラフィックマガジン」。
2015年にグッドデザイン賞も受賞した
同誌のアートディレクションを手掛ける
DODO DESIGN 堂々 穣氏に
フォントの話をうかがいました。

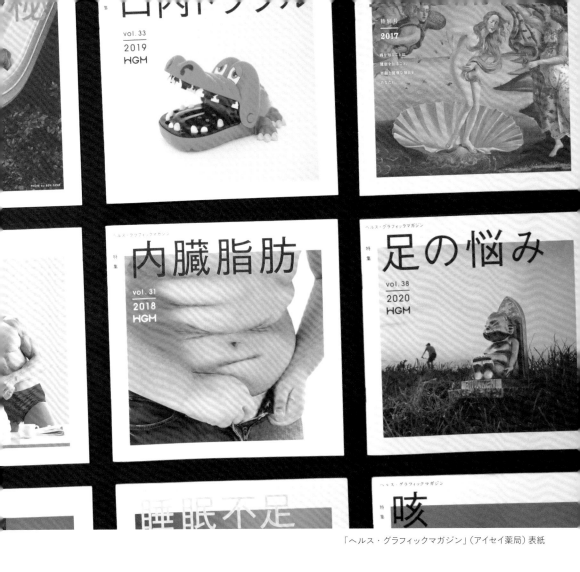

「ヘルス・グラフィックマガジン」（アイセイ薬局）表紙

レゲエのレコードジャケットに
大きな衝撃を受ける

——デザイナーになったきっかけを教えてください。

小さいころから絵が得意で、周りから上手いねと言われて育ちました。勉強も頑張っていましたが、思ったように成績が上がらなくて。そういう才能はないんだなと思いながら中学校・高校に通っていましたが、大学へは行きたいなと漠然と思っていました。いざ進学しようと思っても、受けたい学科がないんですよ。進路相談のときに担任の先生に文系でも理系でもないんですけど、どうしたらいいかを相談したら、美術系の大学を薦められました。「えっ？　絵は好きだけど就職できるの？」と不安に思っていたら、美術の先生から「実は『お金になる美術』があって、それがデザイン」と言われ、先生の言葉を信じて美術大学に進むことにしました。商売でお金を生み出すことに、昔から興味がありました。

それと同時期、高校1年のときから、レゲエにハマっていました。いわゆる黒人カルチャーが大好きで、レコードジャケットなどのアートワークに、大きな衝撃を受けました。ビート、世界観、レゲエの発祥の地ジャマイカという国の異色文化……。進路を決める前のターニングポイントだったと思います。今でも、このときに好きだったレコードの書体や色づかいがベースにあるかもしれません。ブルーノート系のジャズのレコードジャケットも好きでしたが、どこか洗練されすぎていると感じていまし

『In Fine Style』（One Love Books）

た。レゲエのなかに、ダンスホールというアップテンポのジャンルがあり、それが特に好きでした。パンチがあって自由で「なにこれ？」みたいなサウンドとデザインに惹かれました。今でこそインターネットでいろいろ調べられますが、当時は情報源が雑誌くらいしかありませんでした。そういったレコードが見られたり音楽好きの仲間と出会える、渋谷にあるレゲエショップに毎日のように通っていました。

堅い表現になりがちな医療テーマを広告的に見せる

──『ヘルス・グラフィックマガジン』のコンセプトを教えてください。

一言で言うと"デザイン・エンタテインメント"です。初代の編集長がもともとTVCFのディレクターで、すごくデザインにこだわりのある方でした。アイセイ薬局のブランドイメージを上げる役割で転職され、『ヘルス・グラフィックマガジン』を立ち上げられました。今年で刊行10年。弊社は2年目に声をかけていただいて、そこからのつき合いになります。僕はキャリアが広告なんです。たき工房時代もBRIDGE時代も電通のパートナー的存在で、ゴリゴリの広告の人たちのなかでキャリアを積んできました。なので『ヘルス・グラフィックマガジン』も、雑誌を作っているというより、電車の中吊り広告、しかも中吊りワイドを毎ページ作っているような感覚なんですよね。編集方針として、毎号毎見開き、違うデザインにしてくださいと強くリクエストされています。

──その方針が導いた結果なんですね。

だから大変なんですよね。会社の経営としては非常に効率が悪いです（笑）。一冊につきデザイナーは1人で、だいたい2～3号続けて担当し交代します。特定のデザイナーの色がつかないように、意図して交代しています。この仕事は、モデルの手配を含め、すべてのデザイン業務が凝縮されているので、若手の登竜門的にみんなに担当してもらいます。ディレクションはしますが、基本的にはデザイナーがやりたいようにやってもらう。このイラストレーターとやってみたいとかモデルはこの人がいいとか、デザイナーの主体性を大切にしています。

──「医療」という堅くなりがちなテーマですが、気をつけていることはありますか。

医療専門のライターさんがいるので、内容はその方にお任せしています。ただ、面白くなりそうな見せ方を提案して、誌面にインパクトを持たせたりメリハリをつけたり、見せ方を工夫しています。ライターとアイセイ薬局さんと我々の3つの力を合わせて作っています。あともうひとつの力として、広告系のコピーライターに入ってもらっています。その方とビジュアルを一緒に考えているところがポイントかもしれないですね。大きな編集テーマをもらい、それに合わせてカンプを作るのですが、だいたい3分の2はやり直しになりますね。完成に行き着くまでに何案もデザインしています。

──毎号、堂々さんが自由な発想でデザインされていると想像していたのですが、違うんですね。

2019年 Vol.35「下痢・便秘」特集より

2019年 Vol.36「高血圧」特集より

2018年 Vol.31「内臓脂肪」特集より

あ愛
中ゴシックBBB
（モリサワ）

あ愛
太ゴB101
（モリサワ）

あ愛
見出しゴMB31
（モリサワ）

あ愛
A1ゴシックR
（モリサワ）

あ愛
A1明朝
（モリサワ）

あ愛
丸明オールド
（砧書体制作所）

あ愛
筑紫A丸ゴシックM
（フォントワークス）

あ愛
筑紫アンティークL明朝
（フォントワークス）

あ愛
筑紫オールドゴシックB
（フォントワークス）

あ愛
毎日新聞明朝L（平2）
（モリサワ）

あ愛
毎日新聞ゴシックL（平2）
（モリサワ）

ABC
Amarillo USAF
（TLai Enterprises）

ABC
ArtiosSSK
（Southern Software,）

ABC
ITC Avant Garde Gothic Pro
（Monotype）

ABC
AT Burin Sans
（Agfa）

ABC
Numberplate LL Italy
（Linoto）

ABC
Korb
（JCFonts）

ABC
Clarendon Pro
（Linotype）

ABC
DIN 1451 LT Pro
（Monotype）

ABC
Dot Soon NF
（Nick's Fonts）

ABC
Princetown LET
（Letraset）

ABC
Mahogany Script
（Monotype）

ABC
Sackers Gothic
（Monotype）

ABC
Covington
（Apostrophic Labs）

ABC
Korolev
（Device Fonts）

ABC
Learning Curve
（Jess Latham）

ABC
ITC Lubalin Graph Demi
（Monotype）

ABC
Poplar
（Adobe）

ABC
Rosewood
（Adobe）

ABC
Heroe Monoline Small
（Lián Types）

ABC
Nominal5
（T-26）

まったくそんな事はないですね。内容も医療ということで制約も多いですし、なおかつ、アイセイさんも今の編集長も、もともとキャリアが広告のアートディレクターの方なので、デザインに理解がある反面、チェックもめちゃくちゃ厳しい。ちょっと特殊な座組みなんです。

社内で使用フォントの
ガイドラインを設ける

——各特集のタイトル周りが、デザインの核となっていますね。

文字デザインにはとてもこだわっています。欧文フォントがすごく好きなんですよ。スタッフにも、文字にはこだわりましょうと常に言っています。グラフィックデザインは、写真とイラストと文字、この3つの組み合わせで成り立っていますが、写真とイラストはなかなか自分たちではコントロールできない。唯一自分たちで完成度を高められるのは文字であると。文字周りの完成度を高めることによって、誌面がとても良くなります。あとは日本を代表するデザイナー佐藤卓さんの言葉です。大学で講義を受けたのですが、とにかく文字にはこだわりなさいと仰っていて。「尊敬している人が言うんだから、これはもう絶対にそうだな」と当時確信しました。

——とことんデザインに遊び心がありますね。

カルチャーを感じるデザインが好きなんです。例えば喫茶店がテーマなら、フランスのカフェにありそうなフォントを持って来ようかと考えたり。タイトルのデザインは、企画とセットですね。なんとなく作っているわけではなく、企画とデザインがぶつかった結果です。どれも企画が

なければ作らなかったデザインです。なにが一番最適なのかを考えた結果です。

あと「ウォーリーを探せ」を参考にしたり、何か特徴的なデザインのパロディーがわりと多いかもしれないです（笑）。つまり、既視感を大事にしている。あまりにも前衛的で見た事もないようなデザインだと、人に伝わりづらくなります。誰もが共感するデザイン、それを常に目指しています。でも基本的には、タイポグラフィは楽しんでやっています。『ヘルス・グラフィックマガジン』はそれに尽きますね。面白くなければデザインじゃない（笑）。

会社では、共通認識を得るために、使用推奨フォントのガイドラインを作っています。弊社は基本的に新卒を採用しているので、スタッフのなかには、文字のデザインがまだ不得意だったり、フォントにそれほど知識がないと言う人もいると思うんです。なので社内のデザインレベルを合わせるために、ある時からガイドラインを用意するようになりました。これを使っておけば間違いないというフォントがリスト化されています。

スタッフから違うフォントを使いたい要望があった時は、もちろん相談して決めます。ガイドラインは作りつつ、「MyFonts」[※1] などで、よく新しいフォントを購入しています。ベーシックとトレンドをうまくミックスしながらデザインしています。

いろんな場所から
インスピレーションを得る

——それにしても『ヘルス・グラフィックマガジン』のデザインは、いろんな世界が繰り広げられていて楽しい！

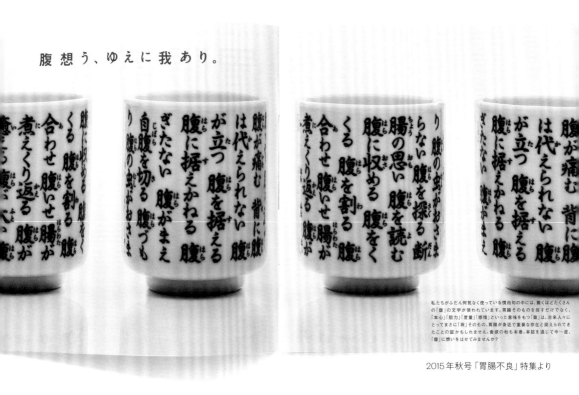

腹 想う、ゆえに我 あり。

私たちがふだん何気なく使っている慣用句の中には、驚くほどたくさんの「腹」の文字が使われています。胃腸そのものを指すだけでなく、「本心」「胆力」「度量」「感情」といった意味をもつ「腹」は、古来人々にとってまさに「我」そのもの。胃腸が身近で重要な存在と捉えられてきたことの証かもしれません。食欲の秋も本番、本誌を通じて今一度、「腹」に想いをはせてみませんか?

2015年秋号「胃腸不良」特集より

湯飲み(当ページ「胃腸不良」特集号)は、ちゃんと焼いたんですよ。お寿司屋さんの湯飲みを作っている工房にデータを持ち込みました。手書きのように見えますが、フォントをそれっぽく組んでいますね。ひらがなをちょっと小さくしたりして。

足跡(次ページ「足の悩み」特集号)はすべてデジタルデータです。デザイナーがめちゃくちゃ頑張って、根性で作りました(笑)。

けっこう担当デザイナーがやりたい放題で、好きにやっています。でもそれが面白いじゃないですか。自由で開かれたデザインがいいと思っています。

内容が医療系なので、シビアだったり辛いことが多い。なによりみんな病院の帰りに薬局に来るじゃないですか。そういうときに、シリアスになりすぎても良くないし、かといってふざけすぎても良くない。そのさじ加減は気にしています。

──インスピレーションの源はなんですか?

いろんな場所に行ってることでしょうか。いま娘が小学生と中学生で、原宿や渋谷など、新しいカルチャーが詰まっているところに行きたい年頃なので、一緒に竹下通りに行ったりします。いまの若者の動向を知れるのが面白いんです。ららぽーとやイオンにも行きますよ。あとは電車のなかでいろんな人を見たり、そういう普段の営みからの源泉が一番大きいかもしれません。

──家族と交流されているなかで仕事脳に切り替わることもありそうですね。

例えばパッケージの仕事をしているときにWEGOに行って、「こんな価格でこんなにかわいいパッケージができるんだ!?」と参考になるようなことがありますね。あとは最近、子どもから韓国のファッションやデザインを教えてもらうんですが、かわいいイラストに出会って、韓国

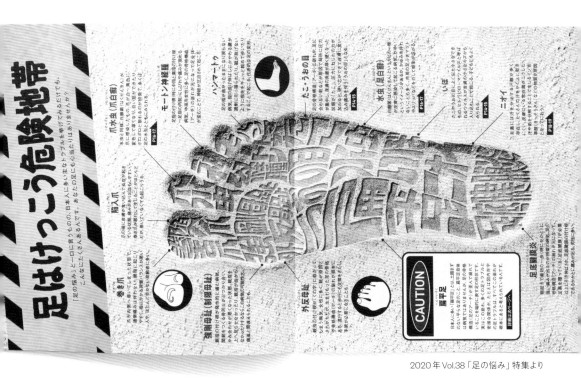

2020年 Vol.38「足の悩み」特集より

のイラストレーターに連絡を取ったこともあります。なので新大久保もよく遊びに行きます。

──娘さんの存在が大きいのですね。

そうなんですよ。だから、一緒に出かけなくなったらどうしようと考えたりします。そうなると、SNSなどで情報をキャッチするしかないのですが、やはり直接現場を見るのが一番です。

　時代にいかに乗っかるかがこの商売ではとても大事なので。普遍的なものをいぶし銀のようにデザインするスタイルもありますが、私はどちらかというと、トレンドをキャッチして仕事をしていくスタンスです。

──書体からもそんな印象を受けました。〈A1ゴシック〉〈筑紫アンティークL明朝〉の2書体は比較的新しいフォントですよね。

そうですね。本当は写研の〈石井ゴシック体〉など写植の書体も好きなんですが、外注しないといけないのでなかなか使うのが難しいです。日本語はオーソドックスな書体を使う事が多いですが、アルファベットはなるべく今っぽい書体を入れてバランスを取っていますね。あとフォントってすごく会社のカラーが出ますよね。SAMURAIはこう、MR_DESIGNはこう、というように。他のデザイン会社ではあまり使われていない、特徴的なフォントを使って、会社のブランドイメージを作るようにしています。

有名デザイナーの作品がよく見える理由を研究

──「のもの」についてお聞かせください。

のもの[※2]は、JR東日本さん肝入りのプロジェクトです。

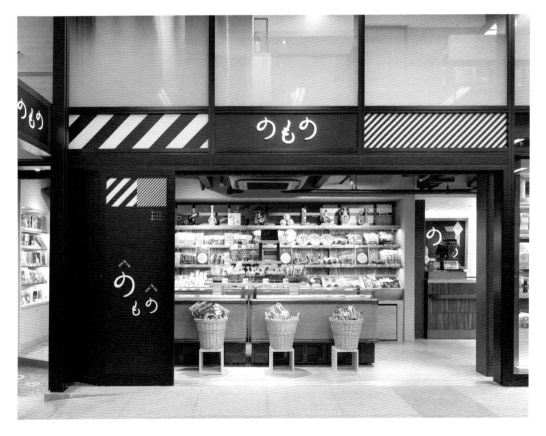

あ愛

平成角ゴシック W3
（アドビ）

堂々 穣（どうどう・みのる）
クリエイティブディレクター／アートディレクター
株式会社 DODO DESIGN 代表取締役。1974 年東京生まれ。東京工芸大学芸術学部デザイン学科卒業。たき工房、BRIDGE を経て、2012 年にデザイン会社 DODO DESIGN 設立。
GOOD DESIGN 賞、ADFESTAWARD、K-DESIGN AWARD、日本パッケージデザイン賞、ACC 賞、他受賞多数。

2011 年の震災が起きたあと、東北を元気づけようと、「東北のもの、なんとかのもの」という意味を込めた「のもの」にネーミングが決まりました。打ち合わせで何気なく書いた「のもの」の文字が「へのへのもへじ」の顔に見えて、これはロゴマークとしてイケるなと直感的に思いました。

「へのへのもへじ」は日本人なら多くの人が知っているキャラクターなので、コミュニケーションとして伝わるスピード感がある。あとは復興の意味を込めて、朝日を見上げているようなポジティブな顔にして完成させました。

――ベースの使用書体は〈A1明朝〉ですか？

はい。気持ち平体をかけています。そのままだと細くて普通すぎるので、アウトラインに線をつけてラウンドさせています。そういう微妙な調整は大好きですね。エッジにジワジワの味を入れたり、それをさらにスキャンしてトレースしたりとか。広告デザイナーはみんなやりますよね、昔から。新聞 15 段広告の文字組で、当時流行っていた〈平成角ゴシック〉に平体をかけたり。〈S 明朝〉や〈ZEN オールド明朝〉など、広告で流行ったフォントもたくさんありました。

有名なデザイナーが作った作品は、なぜかよく見えるんです。なぜよく見えるのか、理由を探るために観察していました。写真の撮り方はなかなかわからないけど、フォントや文字組は調べればわかるので。例えば、副田高行さんなら〈丸明オールド〉をちょっと太らせているなとか、この人は写植の文字を使っているんだなとか。みんなそれぞれにこだわりがあるんですよね。モニターの上からトレースして確かめたりして。若いときは、よく研究していましたね。◪

※1　MyFonts
Monotype 社が運営する世界最大級のフォント DL サイト。
https://www.myfonts.com/

※2　のもの
東日本の各地域の食を中心に地域の魅力を紹介する地産品ショップを展開する JR 東日本グループの地域再発見プロジェクトの一環。
https://www.jreast.co.jp/nomono/

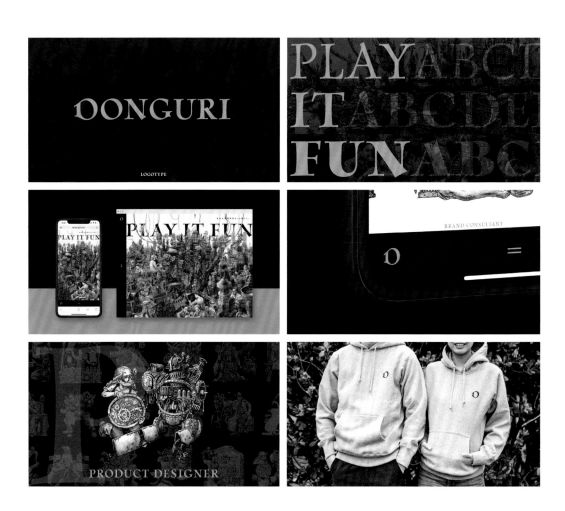

ブランディングと
カスタムフォント

デザイナー、ファシリテーター、エンジニア、コンサルタント、研究者の
専門家集団MIMIGURIに所属し、コーポレートフォントのオーダーメイドサービス
「katakata branding」も手がけるタイポグラフィックデザイナーの今市達也さんに
ブランディングとフォントについてお話をうかがいました。

MIMIGURI │ 今市達也

TILTED STROKES

ALTERNATE GLYPH OF "D"　　　NORMAL GLYPH OF "D"

TILTED SERIFS　　TILTED STEMS　　ONE STROKE STEMS

THIN　LIGHT　REGULAR　MEDIUM　BOLD　HEAVY

HEAVY　THE FIVE BOXING WIZARDS J
BOLD　THE FIVE BOXING WIZARDS JU
MEDIUM　THE FIVE BOXING WIZARDS JUI
REGULAR　THE FIVE BOXING WIZARDS JUM
LIGHT　THE FIVE BOXING WIZARDS JUME
THIN　THE FIVE BOXING WIZARDS JUMP (

MIMIGURIの前身DONGURIのブランディング（左）
コーポレートフォント「Clooney」（右）

本格的にフォントを学びたい
欲求はずっとあった

——「タイポグラフィックデザイナー」という肩書きですが、ただのグラフィックデザイナーではないんですね。

会社でメンバーの個性をもっとアピールするために、それぞれの特性がわかるような肩書きを新しく考えることになりました。自分の肩書きを考える時に「タイポグラファー」を調べると、「文字を効果的に用いたデザインを行う職業をタイポグラフィックデザイナーとも呼ぶ」とあったので、自分のスキルセットを表すのにちょうどいいかなと思い、それを選びました。

——文字や書体には、いつ興味を持たれましたか。

大学の在学中です。長井健太郎先生に強く影響を受けました。先生のゼミの研究テーマが「文字、タイポグラフィにおける新たな可能性の探究」という実験的な内容だったんです。長井先生の作品も文字をテーマにしたものが多く、そこから文字そのものの魅力や作字の楽しさを知りました。

——大学卒業後、DONGURI（現MIMIGURI）に入社されたんですね。

はい、新卒です。2020年で7年目ですね。

——MIMIGURIのお仕事と並行して、文字塾[※1]に通わ

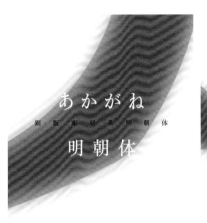

あかがね

銅版彫刻系明朝体

明朝体

濃くて深い、あじわい。
プレミアムクラフトビール

Milk Chocolate
濃厚ミルクのとろける旨さ

不思議の国のアリス
Alice's Adventures in Wonderland

ぶどうと洋菓子の本

THE LITTLE
MERMAID
リトル・マーメイド

大人の読書シリーズ 3
古い世界地図を読む。

文字塾で制作した書体〈あかがね明朝体〉

銅版彫刻系明朝体

東国三愛永今酬力霊袋
鷹鬱寝亀丈亨加姫告啓
刷伶夏人也乗価世催冠
乾露藝遍町贅朝第又発
宴帯司承混叱太議奴呼
品図基誕寺看欲異古発
九暴映伸教選濃彩丑亜
報家専心条謹使考育季
与誠才夢伴並恐口庭周
読商春四伴染親任伊非
初葉糸刻密光最賀企
覚的女冬皆益菓目現真
知八経示謝少喪丸携赤

れたそうですが、きっかけを教えてください。

本格的に書体制作を学びたい欲求はずっとありました。鳥海修[※2]さんに憧れていて、鳥海さんのもと文字を学びたい、学ぶまで行かなくとも、いつか一言お話ししてみたいとずっと思っていました。そんな中、ずっと応募をためらっていた鳥海さんの私塾「文字塾」への入塾を決めました。語弊があるかもしれませんが、「文字塾」は怖いと言いますか、選ばれし者、すごく知識があってすでに基本の文字が書ける人しか入れないような先入観がありました。でも実際は、学びを求める方には誰にでも平等に文字を教えてくれる温かい場所でした。

──文字塾はいかがでしたか？

「楽しかった」の一言ですね。一年があっという間でした。切磋琢磨する関係性といいますか、鳥海さんの助言をもとに作り直したものを、塾生のみんなが毎月凄いレベルで持って来るんですね。良い意味での焦りと刺激が、毎月訪れる環境が素晴らしかったです。終わったあとは、

文字塾レスになりました（笑）。ぽっかり穴が空いたような状態なので、その穴を仕事や自主制作で埋めています。

和風ヴィンテージ感を築地系書体で演出

──亀屋食品のブランディングについて教えてください。

1964年の創業で、歴史と伝統がある会社なんですが、扱っているものはイタリア関係の食材。その和洋折衷の感じが面白いなと感じていたんです。とはいえ、老舗なので、いままでの歴史や大切にしてきた文化や理念等を、きちんとわかりやすく伝える必要があると思い、いわゆる日本の伝統的なイメージを軸に展開しました。

──メインの書体に築地系の書体を選んだ理由を教えてください。

日本の伝統的な印象を出したかったからですね。見出しは〈築地体初号仮名〉、小見出しは〈築地体前期五号

亀屋食品株式会社

亀屋食品　P：早川将司　AD,D,I：今市達也　D：中園英樹

仮名〉です。「た」など、級数によっては可読性が落ちたり、カタカナが非常に小さいという、昔の活版ならではの特徴がありますが、これも古めかしく見える要素の一つなので、文字の形や文字ごとのサイズ感は、ほとんど調整しないで使っています。

築地系書体は「た」や「と」のように、変わった文字の形も多いので、デザイン関係ではない一般の方に向けたシーンで使用するのは勇気がいるのですが、今回は世界観にはまった気がします。選んで良かったです。キービジュアルの亀の甲羅のイラストとの相性もとても良かったと思います。

コーポレートフォントの高い壁

――Cariot（キャリオット）のブランディングについて。ロゴは配色も印象的です。

「Cariot」は、車両に関わるすべての人をIoTでつなげるクラウド型の業務最適化サービスです。社名は既存のもので、由来は、車の「car」と「IoT」を合わせて「Cariot」ということでした。以前使われていたロゴは、明確な理念がないまま運用されていたんです。そこでまずヒアリングを行い、サービスに対して社員の方が大切にしている言葉や価値観を深掘りしていきました。

そのときに伺ったのが、"「待つ人」、「乗る人」、「見守る人」をなめらかにつなぎ、輸配送における業務を効率化させる"という考えです。IoT技術を使った業種の雰囲気は踏襲しつつ、関わるすべての人を大切にする「やさしさ」を表現することが、サービスのアイデンティティを伝える上でポイントになると考えました。社風も思いやりの強い温かな印象だったので、カリグラフィー的な手書きのニュアンスを感じるロゴタイプを設計しました。

――ロゴタイプは、何か既成書体がベースにあるんでしょうか。それとも一から書き起こされたのですか。

方向性として参考にしたのが〈Kabel〉というフォントです。

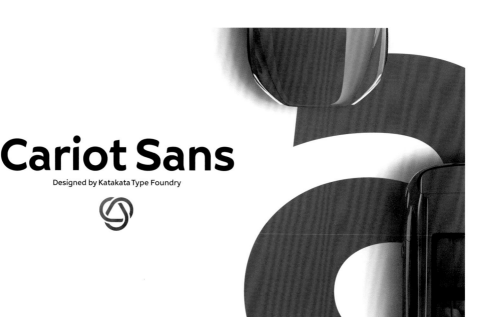

Cariot Sans

Designed by Katakata Type Foundry

Cariot オリジナルフォント〈Cariot Sans〉

金属活字時代からあるものですね。幾何学系、無機的、データ的なニュアンス、あとちょっと温かみを感じるように作っています。たとえば「i」の形に「車に乗っている人」にも見えるニュアンスを入れていたり。とにかくロゴタイプを気に入っていただけました。

──アルファベットの大文字小文字までを、フォント化しているのですか?
ロゴタイプの設計意図をベースに、オリジナルのブランドフォントを開発しました。独自のブランドフォントを使っていただくメリットとして、企業が発信する声色を意図したイメージに調整できるようになります。もう一つ、自分たちが大切にしている言葉を自社のブランドフォントで組むことにより、その内容の理解度や思い入れを高めさせる効果があります。

──推奨の和文書体もご提案されたんですか?
和文は〈游ゴシック体〉を提案しました。オリジナルフォントが平筆で書いたようなエレメントのやさしいデザインなので、相性がとても良いんです。運用面でも、初めから先方の環境にあるフォントが望ましく、WindowsとMacの両方に入っている〈游ゴシック体〉を選びました。

──予算もありますし、既存書体を提案するしかないですもんね。いまはWindowsにもいいフォントが載りはじめてきましたが、なかなか難しい。
契約の内容にもよりますが、従来のフォントはPCの台数ごとに契約する必要がありますが、オリジナルフォントを開発してしまえば、資産になるので。何台インストールしても費用がかからないので、ブランディング運用の大きな手助けになるはずです。

ひとつのロゴタイプに
いろんな書体を混ぜる

──ベンチマークのブランディングについて教えてください。
ベンチマークは新聞販売を主としながら、今後よりデリバリーソリューション事業としての事業展開を視野に入れている会社で、最初の課題が「採用」でした。入社してもすぐ辞められてしまうとのことで、採用の質を上げるために、会社の事業意義をきちんと謳うことになりました。具体的なアイテムのオーダーはなかったのですが、こちらから、WebサイトとCI開発、採用活動で必要となる名刺等を提案しました。新聞配達は、新聞を届けるだけではなくて、その地域に寄り添う、たとえば一人暮

Aa Bb Cc Dd Ee Ff Gg Hh Ii
Jj Kk Ll Mm Nn Oo Pp Qq
Rr Ss Tt Uu Vv Ww Xx Yy Zz
0123456789@%&$*#!?

Basic Glyphs

Cariot　PI：早川将司　AD, D：今市達也　Typeface Supervision：大曲都市（Tosche Ltd.）　I：中園英樹

らしのおばあさんを定期的に訪問することで生活の支え
になったりする。そういったデリバリーソリューション力
を高めたい、ベンチマークさんの姿勢をCIに込めました。

──ロゴは、ハチドリの印象も強いですが、まずロゴタ
イプを作られたんですか?

ロゴタイプとマークは同時進行ですね。採用するター
ゲットはどういった人物なのか、ペルソナを立てました。
男性18歳、高校生で部活はこう、家族構成はこう、父
親の年収はこれくらいと細かく想定しながら、ストーリー
を絞って行きました。ハチドリには、山火事が起きたと
きに、小さい体にもかかわらず皆のために一滴ずつ水
を運んだというエピソードがあります。それが社員を大
事にしながら、懸命に地域につくすベンチマークの姿勢
と印象が重なったので、採用していただきました。

──ロゴタイプのコンセプトを教えてください。

既存のフォントのなかから、マッチングが高いものを順
に選んでいきました。合うか合わないかというのは、マ
インドや声の印象、あとはシンボルとの相性といったと
ころですね。「C」の開き方なども細かく調整して行きまし
た。伝えたかったのは企業としての信頼感と、今らしさ、

透明感や清潔感。あとは、BやRにほのかな有機的な
ニュアンスを残すことで、硬くなりすぎるのを防ぎ、ベン
チマークの人間味を表しています。

──ベースの書体はなんですか?

〈Sonny Gothic〉です。ほかにも幾何学系のもの、〈ITC
Avant Garde Gothic〉等で検証しました。太さはハチド
リのマークに合わせて調整しました。いろんな書体を混
ぜて使っています。

──書体を混ぜる?!

「C」は〈ITC Avant Garde Gothic〉をベースにしています
が、シャープになりすぎたので、開き方を調整しています。

──いろいろな書体でひとつのロゴを構成することもあ
るのですね?

このときの個人的興味が「書体を混ぜて使うアプローチ」
だったんですよね。たとえば『ちはやふる』は、太めの
明朝で書体を混ぜていますよね。あれは露骨に違うんで
すけれども。その「混ぜて使う」アプローチが、自分のな
かでどう見えるかとか、どこまでが許される領域なのか
を試してみたかった。裏テーマとして実験的に行いました。

イメージに合う書体を検討

古い印象を与えないように、古典的なローマン体ではなく、モダンなサンセリフを選択。シンボルマークを目立たせるため、ロゴタイプはシンプルな印象のものにする。シンボルマークが幾何学的な形なので、書体も幾何学的なものを選択。

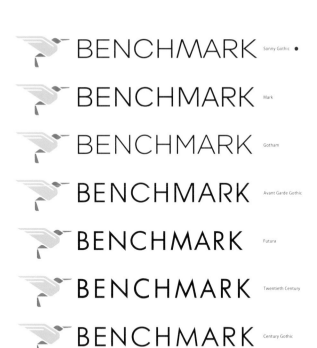

細かなレタースペースを調整。

「N」「C」「H」を調整。

「M-A」間の距離が中途半端に近いので字間を広げた。「BENCH」が「MARK」よりも少しゆったりとしていたので、全体を詰めた。

シンボルマーク/ロゴタイプ共に、グリッドシステムに当てはまるように微調整して完成。

BENCHMARK｜ブランディング

──空気感のある細めの書体が、すっきり見えますね。
ハチドリと合わせてロゴタイプも軽めにしました。Web や
名刺では〈A1ゴシック〉を採用しています。温かくてスキ
のある印象が合うなと。

──〈A1ゴシック〉はリリースからあっという間に普及し
ましたね。
たとえば〈A1ゴシック〉は、MORISAWA PASSPORT に
入ってから怒涛の普及力を見せましたよね。「書体はリリ
ースしてから10年後にようやく浸透する」という言葉を聞
いたことがありますが、〈A1ゴシック〉は、その定説を覆
す勢いで普及したので、一般の人にとってすごく見慣れ
た書体になっていると思うんですね。装丁でもよく使われ
ていますし、〈A1ゴシック〉は写植特有のにじみ処理もあ
り、レトロなニュアンスのフォントです。当時、流行しそ
うだなと思っていたので、企業の制定書体に選ぶのは勇
気が必要でした。ブームになってしまうと、すぐに古く見
えてしまう側面があるためです。しかしそれは、流行りに
敏感なデザイナー達が見飽きているだけかもしれません。
世の中で流行るということは、デザインに関心の低い一

般層の目に馴染んだ証拠でもあり、"古くなる"のではなく
"見慣れる"という位置づけとなることに気づきました。
　2年の歳月が経ちましたが、今でもベンチマーク ブラン
ドは現代的に見えていると思います。

──オンスクリーンが主流になり、手触り感を求められ
ている感覚がありますね。書体を選ぶときに、そういうこ
とは考えますか？
使い手側からすると、こういった書体はすごく使いやす
いというか、言い方が難しいですが、簡単にエモくなる
んですよ。にじみという装飾要素がある書体は、＋αの
情報がある分、情報量や手数を感じさせることができる
ので、にじみ処理のない一般的なゴシック体よりも、〈A1
ゴシック〉の方が、密度の高いデザインになりやすいん
じゃないかなと分析しています。

──時間のないデザイナーにとっては、これまでにない
書体だったんですね。〈A1ゴシック〉は、「情報」が、さ
りげない量で予めプリセットされていたので、重宝され
ているのかもしれませんね。

katakata｜ブランディングイメージ

コーポレートフォントの
オーダーメイドサービス

──コーポレートフォントのオーダーメイドサービス「katakata」について教えてください。

「katakata」というプラットフォームを通じて、一般の方にもフォントに興味を持っていただくきっかけを作れればいいなと考えています。一般の方は、フォントが人の手で作られていることすら知らない方がほとんどで、もしかするとフォントの存在にすら気づかずに、毎日使ったり読んだりしているかもしれません。

僕が弊社に入社した時に代表のミナベトモミから聞いた「魚の話」があります。顧客層を魚にたとえるとすると、水槽の中の限られた数の魚を業界内の全員で取り合う状況よりも、その魚を増やすしくみを考えることで、業界を活性化させた方がみんなハッピーになるという話です。魚を増やすことでフォント業界が潤って行ったら素敵だなと。自分の好きな文字や業界に対して、微力ながらなにかできないかなと思っていて、今回やっと一歩踏み出しはじめました。「カタカタ」というネーミングはタイピングの音からです。金属活字や写植の頃、文字を組む行為は職人の世界のものでした。デジタルフォントの普及が、会社員や小さな子どもにまで文字を並べる行為や楽しさを解放したと言えます。デザイン業界だけでなく、もっと幅広い層にまで楽しんでもらえるようなフォントを提供したくて、この「katakata」という名称にしました。新しいフォントを買ったら、自分の名前とか、なにか思

いついた言葉で早く試し打ちをしたくなるのですが、そのワクワクするニュアンスも込めています。Webサイトのキービジュアルも、ブランドフォントという花が咲くことで世界が彩られる様子をイメージしデザインしました。

──いまのブランディングに沿った内容で、新しくフォントを発注してもいいんですよね?

そうですね。すでにクライアントの方で、しっかりとした核となる理念や世界観があれば、それを作り替える必要はありません。その世界観を体現する声色がどんな形なのかをクライアントと一緒に考えて具現化していきたいです。

──御社の場合は、ブランディングやロゴタイプとセットでコーポレートフォントを提案できるのが、他のファウンドリーとは違う特徴になります。そのアドバンテージを生かした、御社にしかできないコーポレートフォントの登場に期待しています。

声色は文字の形で
表現できる

──MIMIGURIの今市さんとして、あるいは今市さん個人として、今後のビジョンや目標みたいなものがあれば教えてください。

MIMIGURIとしての自分と、個人としての自分に、そこまでの線引きがありません。というのも、MIMIGURIでは、やりたいことを気軽にチャレンジできる環境が揃ってい

るので、個人でやりたいことも会社でできてしまいます。

　やりたいことのひとつに「どうすれば文字の形を使って人の意図した声色を再現できるか」の追求があります。声は耳から入って、文字は目で読む。情報が入ってくる器官は違うけれども、その情報は、同じ脳や心が感知するわけで。イメージした声色を、文字の形で脳やひとの心に錯覚させることは可能なんじゃないかというロマンを感じていて、それを探求して行きたいなと。

　あとは明朝体一つ作るにしても分析して、資料を作っています。資料のひとつ「ペルソナ像と文字の関係」は、いろんな文献や、諸先輩方の話をもとに自分なりに解釈して作ったのですが、明朝体の構成要素をペルソナ的側面から捉えたものです。文字の骨格を体型に、装飾的なエレメントを服装に、ウエイトを声の音程に、など。ウエイトは声の音程とニュアンスが近いんじゃないかなと思っていて、細いほど声が高くて、低いほど野太いとか。こうして分析・整理することで、骨格はそのままでも、声色の明るさや野太さを再現できるんじゃないかなと考えています。そうやって自分たちのブランドイメージに近い声色をディスプレイ上でカタカタとタイピングできたら嬉しくなりませんか。▶

今市達也（いまいち・たつや）
タイポグラフィックデザイナー
東京造形大学造形学部デザイン学科グラフィックデザイン専攻領域卒業。新卒で株式会社DONGURIに入社。タイポグラフィを軸としたCIやグラフィックデザインを制作。主な受賞歴：日本タイポグラフィ年鑑入選など。著書に『レタースペーシング タイポグラフィにおける文字間調整の考え方』がある。
Twitter (@ima_collection)

MIMIGURI
組織の創造性を賦活する最新理論を基盤とした、デザイナー、ファシリテーター、エンジニア、コンサルタント、研究者の専門家集団。人材育成、組織開発、制度設計、事業開発、ブランド開発を有機的に組み合わせたコンサルティングや、組織の総合知を学ぶメディア運営に取り組む。
mimiguri.co.jp

※1　文字塾
鳥海修氏が主催する私塾。1年をかけ自分の仮名書体（平仮名、片仮名）を作り、フォント化して、その成果を展示会で発表する。
www.mojijuku.jp

※2　鳥海 修（とりのうみ・おさむ）
1955年生まれ。游書体ライブラリー、ヒラギノシリーズなど100書体以上の制作に携わる。著書『文字を作る仕事』（晶文社）、共著『本をつくる』（河出書房新社）。武蔵野美術大学非常勤講師。文字塾長。

ブランディングとフォント

企業ブランディングにブランディングフォントと
コーポレートフォントを導入し、
自社内でリブランディングを成功させた
TBSテレビ デザインセンター の
團野慎太郎さんにお話をうかがいました。

TBSテレビ デザインセンター｜團野慎太郎

キャンペーンがきっかけで
はじまったリブランディング

──普段のお仕事内容を教えてください。

部署としては、グラフィック、CGやアニメーション、番組のセットやグッズなど幅広くやっています。私自身は、グラフィックやアニメーションなどのデジタルのものを作っています。リブランディングに関する多くのデザインも担当しました。

──リブランディングに至った経緯を教えてください。

2015年に「TBSテレビ放送60周年」のキャンペーンを行うことになり、いろいろな部署の人たちが横断的に集まり、委員会を結成し仕掛けを考えることになったんです。そこで出たのが「未来へつなぐ。From TBS」という

キャッチフレーズでした。ロゴデザインは社内で制作し、1年間キャンペーンを行いました。コンセプトがしっかりしていたこともあり、「1年で捨てちゃうのはもったいないね」となりました。キャンペーンは、突き詰めていくとどんどんブランディングの話に近づいて行きます。そこから本格的に進めていくことになりました。番組のパッケージの仕事が主軸としてあるんですが、その頃から、片輪はブランディングの仕事になりました。次第に話が進み「ロゴを全部変えよう」とか、「企業理念を作ろう」となりました。TBSには、企業理念がなかったんですよ。そんな流れでブランディングが進んでいきました。

──なぜリブランディングを外注しなかったのですか?

大手の広告代理店や有名なデザイナーに頼む選択肢もあり、実際にリサーチもしました。いろいろ調べてみる

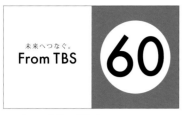

TBSテレビ放送60周年キャンペーンの
キービジュアル

Futura Medium
（Bauer Type Foundry）

と、リブランディングが必ずしもうまくいっているとは限らないことが分かったんです。ブランドは、形ではなく、みんなが同じ方向を向くことだったり、気持ちの変化だったり、インナーブランディングがすごく大事なんですよね。それを考えると、苦しいけど、社内を巻き込みながらやっていくのが良いという結論に至りました。

コーポレートフォントと
ブランディングフォント

──オリジナルフォントについては、どの段階で検討されたのでしょうか？

今回、フォントの話は2つあって、1つはコーポレートフォント。タイププロジェクトの〈AXIS Font〉〈TP明朝〉をベースに、人名外字を加え、グループ社員全員が使えるように契約をした〈TBSゴシック TP〉〈TBS明朝 TP〉というものです。

　もう1つは、ブランディングフォント〈TBS Sans TP〉で「TBSロゴ」に合うように欧文、和文を作ったり、揃えたものです。新しい「TBSロゴ」の元になったのが、5年前にやっていたキャンペーンのロゴです。青い文字で「From TBS」というものでした。当時は〈Futura〉をベースに少し手を加えただけのものでした。そこから、少しずつロゴっぽく修正したり、気になるところを直したりして運用していました。その後、「From TBS」ロゴの世界観で、「TBSNEWS」とか、違う「TBS何とか」とか、「TBSグループなんとか」とかいろんなデザインの発注が来たんです。同じようなロゴタイプに仕上げなくてはいけないので、毎回調整しながら作っていたんですが、そうこうし

ているうちにAからZまで揃いはじめたんですね（笑）。

　その頃からアルファベットだけでもフォント化する話はあがっていました。自分たちでフォントのアプリケーションで整えたりしましたが、カーニングも全然バラバラだし、記号の処理もやり方がわからない。ちょうどその頃、ロゴを新しくする話が持ち上がりました。

　社内アンケートで調査した結果、今までの「From TBS」をベースに作ったものも悪くない。その路線を完全に捨てる方針ではなかったので、「From TBS」のときに作っていたフォントをベースに、今の新しいTBSのロゴができました。

　そのタイミングで、正式にプロのフォントメーカーにお願いすることにしました。日本語から、アルファベットの小文字や記号も含めて作ることになり、タイププロジェクトさんに依頼しました。

──数多あるフォントメーカーの中から、タイププロジェクトを選ばれた理由は？

様々なフォントメーカーにもお世話になっておりますが、〈AXIS Font〉をずっときれいだなと思っていたんです。他のスタッフとも「いつか取り入れたいね」と話をしていたのです。ただどうしても、ライセンス契約的にテレビ向けのものがなく、何となく手が届かない存在のような気がしていました。ところがフォント化の話をしているときに、ちょうどセミナーで、タイププロジェクトの鈴木社長がコーポレートフォントやブランディングフォントの事例を説明されていて、「まさしくこれだ！」と相談をさせてもらいました。

TBS Sans
Regular

ABCDEFGHIJKLMN
OPQRSTUVWXYZ

abcdefghijklmn
opqrstuvwxyz

0123456789

+-×=!?<>{}[]()/|^
@#&©%$¥...,:;_~-
″′°*˙

ブランディングフォントデザインの原型

A案

原案

ABCDEFGHIJKLMNOPQRSTUVWXYZ
abcdefghijklmnopqrstuvwxyz0123456789

A案

ABCDEFGHIJKLMNOPQRSTUVWXYZ
abcdefghijklmnopqrstuvwxyz0123456789

大きく変更がある例

O → O C → C

G → G K → K

M → M

A案は原案をもとにゼロなどと見
分けがつきにくいOなどの文字幅
を若干広く制作してあります。
Oのみを広くすると違和感が出て
しまうため、合わせて他の変更し
た方が良いと思われる文字も変更
を加えています。

nanbncnsn → **nanbncnsn**

全体としては黒みを揃える作業を
しています。

タイププロジェクトからの修正案

TBS

TBS HOLDINGS	株式会社 TBSホールディングス
TBS TELEVISION	株式会社 TBSテレビ
TBS RADIO	株式会社 TBSラジオ
BS-TBS	株式会社 BS-TBS
TBS SPARKLE	株式会社 TBSスパークル
TBS GLOWDIA	株式会社 TBSグロウディア
TBS ACT	株式会社 TBSアクト

TBS NEWS	TBS PICTURES	TBS DVD & Blu-ray
TBS Announcers		
TBS STORE		TBS 1 チャンネル
TBS HOUSING ハウジング	#家にいよう	
TBS RECRUIT	TBS CSR	アナウンススクール TBS Voice
TBS オンデマンド Ch		

TBS Sans TP（タイププロジェクト）

Extra Light	ブランドの統一感をつくるフォント。TBS Sans TP
Light	ブランドの統一感をつくるフォント。TBS Sans TP
Regular	ブランドの統一感をつくるフォント。TBS Sans TP
Medium	ブランドの統一感をつくるフォント。TBS Sans TP
Demi Bold	ブランドの統一感をつくるフォント。TBS Sans TP
Bold	**ブランドの統一感をつくるフォント。TBS Sans TP**

さまざまなシーンで活躍する ブランディングフォント

──ブランディングフォントの主な用途はロゴタイプになりますか?

〈TBS Sans TP〉という書体名でウエイトが、一番細いのから太いのまでで6段階あり、もともとロゴに用いるために作りました。ただ、いざ運用してみるとロゴ以外にも結構使っていまして……。さすがに文章を打つことはあまりないですが、主に見出しなどに使っています。今でいうと「明日のTBSは」という、番組ラインナップを紹介する番宣スポットがあり、そのテロップの文字は〈TBS Sans TP〉を使っています。

──漢字はどうデザインされていますか?

私たちが最初デザインしたのは欧文だけ、しかも大文字だけでした。小文字も作ってはいましたが、あまりうまくいかずに、ガタガタな感じでした(笑)。それをお渡しして、デザインの展開をしてもらいました。そして、日本語部分は、タイププロジェクトの〈AXIS Font〉の「フィットフォント[※1]」を使っています。字幅をかなり細かく調整できますので、そこから一番ふさわしいものを選んでいます。

もともとテロップに使うつもりはなかったんですけど、タイププロジェクトさんに提案頂いたライセンス契約に含まれていたこともあり、使わせてもらっています。試しに使ってみたら、思ったより相性が良くて、今はテロップでも多用しています。具体的に言うと、「TBS NEWS」という、TBSのニュース番組の基本パッケージのフォントもコーポレートフォント、〈TBSゴシックTP〉ですし、朝から夜まで多くの帯番組も全部そのフォントを使っているんです。

テロップとして使用する際の問題点、仕様の違いとして、「カッコがちょっと下にズレていると困る」等のリクエストが、ポンポン出てきていまして。テロップに用いるための調整もお願いしています。

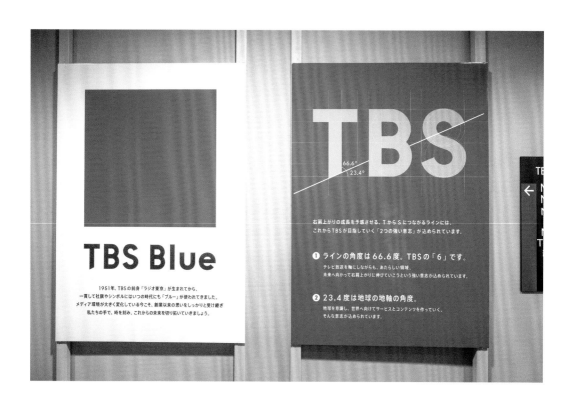

TBS Blue

1951年、TBSの前身「ラジオ東京」が生まれてから、
一貫して社旗やシンボルにはいつの時代にも「ブルー」が使われてきました。
メディア環境が大きく変化している今こそ、創業以来の思いをしっかりと受け継ぎ
私たちの手で、時を刻み、これからの未来を切り拓いていきましょう。

右肩上がりの成長を予感させる、TからSにつながるラインには、
これからTBSが目指していく「2つの強い意志」が込められています。

❶ **ラインの角度は66.6度。TBSの「6」です。**
テレビ放送を軸にしながらも、あたらしい領域、
未来へ向かって右肩上がりに伸びていこうという強い意志が込められています。

❷ **23.4度は地球の地軸の角度。**
地球を意識し、世界へ向けてサービスとコンテンツを作っていく、
そんな意志が込められています。

TBS　　　最高の"時"で、明日の世界をつくる。

10 October

SUN	MON	TUE	WED	THU	FRI	SAT
				1	2	3
4	5	6	7	8	9	10
11	12	13	14	15	16	17
18	19	20	21	22	23	24
25	26	27	28	29	30	31

明日火のTBS

⑦ この差って何ですか?

⑧ 教えてもらう前と後

⑨ マツコの知らない世界

⑩ 恋はつづくよどこまでも 胸キュン!ダイジェスト

案1　案2

私たちは黒い部分に加えて
白い空間も見ることがあります。

案1　案2

1 は左の空間が広く、右の空間が
少し狭いので若干安定感にかけま
す。

2 は左の空間の方が若干広い
が面積が同じくらいで安定し
て見えます。

案1　案2

1990　1990

組む際にも白い空間の
リズムが整うため、
2 の方が安定感があると
言えます。

フォントデザインでは、文字の黒い部分に加えて白い空間を見る。案1は左
の空間が広く、右の空間が少し狭いので若干安定感にかける。案2は左の
空間の方が若干広いが面積が同じくらいで安定して見え、文字組の際にも白
い空間のリズムが整うため、安定感がある。「TBS Sans TP」では、案2が
採用された。

——「明日のTBS」の番組名一覧も?

「明日のTBS」もブランディングフォント〈TBS Sans TP〉を
使っています。ブランディングフォントは、包括契約では
なく、普通に「1ライセンスいくら」という形で契約していま
す。システムに組み込むようなライセンスになっていない
ので、明確に分けて運用しています。

——ディテールについて教えてください。

個人的に一番目からウロコだったのが「6」と「9」の角
度です。原案では斜めの角度を、同じ角度にしていまし
た。タイププロジェクトさんが角度を変えてこられたん
ですけど、その根拠が、並んだときの黒みと白みのバラ
ンスで、リズム感が良いんです。この提案が驚きでし
たね。「6」や「9」の切り口に関しても、水平に切るよう
変更を提案していただきました。いろいろな文字の並
びのときには、こっちのほうが使いやすいだろう、等々。
報道機関としては、絶対に誤読させないユニバーサ
ルデザインをすごく大事にしています。「7」に関しては、

「1」と読み間違える可能性もあるので、一画目をつけ
て、絶対に読み間違えないように仕上げてもらいました。

——アルファベットはいかがでしたか?

アルファベットは、大文字を作っていたのですが、今ま
でで一番苦労したのが「M」と「W」の字幅です。結局、
ここを同じルールで作ると、幅が広くなってしまうし、詰
めると太さがほかと全然違ったり。折り返しの部分が、
すごく黒みが多くなったりするんです。その辺をかなり上
手に調整していただきました。小文字と大文字でデザイ
ン的な考えが違うんですよ。これがまた難しい。イメー
ジとしては、大文字は〈DIN〉というフォントに近く、小
文字は〈Futura〉に近い。

——面白いですね。2書体のハイブリッドのような……。

そうすると〈DIN〉はスタイリッシュで、整然としています
が、小文字が混じってくると、ちょっと可愛げが出てくる
ので、小文字に関しては、正円ベースの、〈Futura〉の

TBS Sans TP

ABCDEFGHijklmnopqrs0123456789!?@#

ABCDEFGHijklmnopqrs0123456789!?@#

ABCDEFGHijklmnopqrs0123456789!?@#

ABCDEFGHijklmnopqrs0123456789!?@#

ABCDEFGHijklmnopqrs0123456789!?@#

ABCDEFGHijklmnopqrs0123456789!?@#

小文字をベースにしてます。大文字だけだと、シュッとするんですけど、小文字が混じると、親しみやすい印象になるんです。

──ほかの書体にはない魅力ですね。
たとえば、大文字の「S」と小文字の「s」は、基本、作りが同じです。しかし、大文字の「S」はロゴにも出てきますし、小文字「s」も同じ作りがいいのか、他の小文字との並びを優先するか、どちらに合わせるかを議論して、結果的に小文字寄りのシルエットにしました。縦横比が1：1に近い感じです。

──タイププロジェクトにはどういった内容をリクエストされたのですか？
ひとつは、すでにあった「From TBS」で培ってきたデザインのトーン＆マナーです。〈Futura〉を選んだ理由としては、幾何学的な造形から醸し出されるアース感が

合うと思ったのと、ブランドプロミスに「未来」という言葉が入っているんですが、〈Futura〉の名前の由来である「FUTURE」ともぴったりだったんですよね。ですが、〈Futura〉は横幅に長短があり、そのまま使えるわけじゃない。上級者向けの書体だとわかり、横幅を合わせるような調整がしたかったんです。かつ我々が1回チャレンジしたデザインの原型もあったので、基本的にはそれを踏まえて、フォントとして新たに作っていただきました。

──印刷物を拝見すると、ニュートラルでありながら、親しみを感じるような雰囲気がありますね。
〈Futura〉だと、大胆でファッショナブルな感じになるんですけど、それをちょっと親しみやすい方向にチューニングした感じですね。

──しっかり今の書体の雰囲気もあります。

TBS ゴシック TP（タイプ プロジェクト）AXIS Font ベース

Medium 新しいコーポレートフォント。TBS ゴシック TP

Bold **新しいコーポレートフォント。TBS ゴシック TP**

TBS 明朝 TP（タイプ プロジェクト）TP 明朝ベース

Medium 新しいコーポレートフォント。TBS 明朝 TP

Bold **新しいコーポレートフォント。TBS 明朝 TP**

本当に、細かいところはタイププロジェクトさんのノウハウでこうなっていて。原型デザインは、見ていただくとわかると思うのですが、考えていることは伝わっても、フォントとしての完成度はまだまだでした。

TBS 全社員の PC に入る
コーポレートフォント

——コーポレートフォントについて教えてください。
コーポレートフォントのほうは、ライセンスの形態をほぼ 100％いただけたので、「何に入れてもよい」という契約になっています。Web フォントにしても良いし、テロップの機材に入れても良いし、システムに組み込んでも良い。

——全社員の PC にプリインストールされているとのことですが、どのように活用されていますか?
コーポレートフォントのベースは〈AXIS Font〉と〈TP 明朝〉です。厳密に言うと、〈AXIS Font〉を名刺に使おうとしましたが、人名外字が足りないことが判明し、足りない外字を追加してもらい、それをコーポレートフォントとしています。コーポレートフォント〈TBS ゴシック TP〉と〈TBS 明朝 TP〉は、グループ会社すべての配布 PC にインストールされています。それにともなって、コーポレートフォントで作った Word と PowerPoint のテンプレート書類を配布し使ってもらっています。あと、社内の広報誌や投資家向けの株主総会の資料などの印刷物もほとんどコーポレートフォントで打っています。

——Word で新規ファイルを立ち上げると、どうしても〈MS 明朝〉になっちゃいますもんね。そこをテンプレートとワンセットという考え方でケアされたと。
実際はですね、オンラインの Google ドキュメントを使う人が増えていて、そちらの環境ではまだ使われていないので、今後の課題になります。

あ愛 ヒラギノ角ゴ W3
（SCREEN GA）

あ愛 AXIS Font ベーシック R
（タイププロジェクト）

各ニュース番組のテロップで
活躍するコーポレートフォント

──フォントを導入されてから予想されていない使われ方はありましたか？

テロップです。基本的には、印刷物等、静的なもので読みやすいフォントだと思っていたので、はじめは放送で使うつもりはなかったんですよ。ライセンス形態も違いますし。テロップでこんなに使われるとは思っていませんでした。TBSの報道番組は、バラバラのフォントを使って、さまざまなデザインフォーマットでしたが、フォントを軸にして、今は夕方でも夜でも近いフォーマットになってきているのが、思った以上の効果でした。

──ニュース番組で継続的に使用されると、いつのまにか画面をつけただけで「あ、これTBSだな」と認識されそうですね。

テレビで使われるフォントは、いままで他のメディアとは別軸で動いていたと思うんです。テレビでは、フトコロが広い書体が多く、いまだにその印象が強いです。「テレビっぽいフォント」みたいな。でも〈AXIS Font〉は、〈ヒラギノ角ゴ〉等、普通にスマホで触れているフォントに近い気がするんです。

──フトコロが絞れた感じでしょうか？

いままでは「つぶれない」、「小さくても目に入る」、「インパクトがある」ものや、数字とひらがなが全部同じ大きさの使い勝手の良いフォントがテレビに合っていました。それが最近、スマホでの視聴が増えたことや、ユーザーの目が配信動画にどんどん慣れてきていることも

あって、〈AXIS Font〉のように、漢字とひらがなの大きさが違う、いわゆる印刷物用に作られていたフォントをテレビでも普通に使う、むしろその方が自然に感じるようになってきたのかもしれません。

──今後、会社の規模を問わず、コーポレートフォントを導入する例が増えてくると思います。どういったことを心がけるとうまくいくのでしょうか？

まず、WindowsユーザーとMacユーザーがいるじゃないですか。デザイン部署はフォントを契約していますが、それ以外は契約していないといった問題もある。また、デジタルサイネージも、ポスターも、Webサイトもある。デザインの良し悪しに関係なく、いろいろな環境のなかで全部同じ見え方にするには、これ以外に方法がないんです。

デザインに対するフォントの影響力ってすごいじゃないですか。決まったフォントがあることで、デザインをしていくコストを考えたり、トライアンドエラーを繰り返したり、そもそもどういうものが良いのかをめちゃくちゃ探さないといけない……。このコーポレートフォントという包括的な契約じゃなかったら、ブランディングデザインもうまくいかなかったかもしれません。

──社員の方の反応はいかがでしたか？

社員なら誰でも使えるので、プレゼントされたような気持ちになると思うんです。自分のパソコンに「TBS〇〇」という自社名が冠されたフォントがすでに入っていて自由に使える。普段あまりフォントのことを考えないと思うんですけど、パソコンに入っていたら「もらえた！」みたいな感覚になると思うんですよね。

團野慎太郎（だんの・しんたろう）
株式会社TBSテレビ デザインセンター デザインマネジメント部
所属。

――視聴者に情報を的確に伝えるための**書体選び**について教えてください。

これは視聴者には関係ないことですが、まず「どこでも使えるライセンス」が必要です。編集VTRを作るところにも、テロップを作るところにも「ちゃんとライセンスがある」ことを基準にしていますね。書体選びについては、たとえば報道番組ですと、まずは読みやすさが大事です。映像の上に文字が乗るので、エッジをつけなくては読めないとか、ベースを敷かなくては読めない場合があります。それと、色使いも重要です。黒1色はなかなかなくて、必ず「色使い」と「フォント」はセットに考える必要があります。あとテロップには、ほぼ長体がかかるんですね。文字間が狭めになって、行間も狭めになって、長体がかかりやすい特徴があります。その辺りを念頭にフォーマットを作っていきます。「読みやすい」と主観的に思っていることが本当に正しいか調べる

ために、昔のテロップと今のテロップを「視線追跡」という解析にかけて、テストをすることもあります。最近は、今までのテレビ的なフォントじゃないものを使うのが「イマドキの番組」である傾向が、他局を含めてありますね。どちらかというと、出版物やWebで見るものに近いフォントを選んで、長体などの加工もせず、なるべくテレビっぽく見えないようにする努力をしていることが多くなってきました。◆

※1　フィットフォント
タイププロジェクトが開発した、ウエイトやコントラスト、字幅を変更した場合でも、字画の比率が適正で常にバランスの取れた状態を保つ機能を活用したカスタムメードフォント。

フォントファミリーと
コーポレートフォント

**タイププロジェクト
鈴木 功**

ウエイト・字幅に加え、コントラストという概念を
持たせた独自のフォントファミリー化を成功させ
日本語書体の体系を拡張させた、
タイププロジェクトの鈴木 功さんにお話をうかがいました。

文字はコミュニケーションの
大きな道具

——タイププロジェクト立ち上げまでの経緯を教えてください。

私は名古屋出身で、愛知県立芸術大学のデザイン科でグラフィックデザインを中心に学びました。3年生の時、北京からの留学生が同じ学年に入って来て、彼とコミュニケーションする中で、同じ漢字でも、日本と中国では違う意味を持っていることを知ったんですね。当たり前に使っていた文字はコミュニケーションの大きな道具だったと気づかされて、「ああ文字って面白いな」と思ったのを覚えています。

　3〜4年生のゼミでは、甲骨文字の研究や漢字を省略する研究、ピクトグラムを作る手伝いと研究をしていました。4年生の時に大学院を受けると決めて、漢字の起源をテーマにした文字の研究をやろうとしましたが、手違いで大学院に行けなくなりました。大学の近くに住んでいたので、そのあと2年くらい大学に出入りし、文字の本ばかりを、集中的に読んで過ごしました。2ヶ月に1度は東京に行って、書店で洋書やタイポグラフィの本などを見て、新しい情報を仕入れることも同時にやっていましたね。

——その後はどうされたのですか。

大学の先生を介して小塚昌彦[※1]さんを紹介してもらいました。小塚さんは私の在学中に非常勤講師をされていて、しつこく講義を聞きにくるやつがいるなと思われていたかもしれません。小塚さんの講義では、中国の石碑、欧陽詢[※2]の楷書などがスライドにドーンと大きく映った

あ愛　小塚明朝 M
（Adobe）

あ愛　小塚ゴシック M
（Adobe）

時の美しさが、いまでもすごく印象に残っています。グラフィックデザインを専攻しながら、文字が面白いと思うようになった要素は、自分の中にあったんだろうなと思います。ただその時は、書体デザイナーになろうとは思っていなかったんです。あくまで文字は、グラフィックデザインの中のものでした。アドビの中で、日本語タイポグラフィの部署が立ち上がって1年頃に、たまたま空きが出て、大学の先生から「小塚さんのところに面接に行って来い」と言われ、アドビに入社しました。25歳の時です。

──日本語書体開発の初期から関わられてたんですね。
はい。小塚書体は、〈小塚明朝〉の漢字を作りました。あと、僕が漢字に興味を持っていることを小塚さんがご存じだったこともあったと思うのですが、どうやって漢字を合理的に作っていくかという分類作業を、何ヶ月かに渡って集中的に行いました。

──そのあと独立へ向かわれるわけですね。
1993年にアドビに入社し、〈小塚ゴシック〉制作の途中まで参加し2000年に退社、2001年にタイププロジェクトを立ち上げました。
　1997年にATypl（国際タイポグラフィ協会）という、世界のタイポグラファーが集まるイベントがイギリスであり、私も参加しました。ちょうど30歳の時ですね。そのランチ会場で、フランスのタイプデザイナー、ジャン゠フランソワ・ポルシェ[※3]氏と会いました。彼は、フランスの新聞「ル・モンド」が大きなリニューアルをすると聞きつけて、「ル・モンド」紙に専用書体を提案したところ、採用され使われはじめたというのです。

　その時は「へぇ、面白いことをやっているね」と思ったくらいなんですが、日本に戻り、日本には専用書体がどれだけあるのか気になり、調べてみました。そうすると、金属活字時代の資本を持っている新聞社や大手出版社などは、自社専用の活字書体を作って使っていたことがわかりました。写植時代の情報はそんなに出ていなくて、資本がなくても環境がある程度整ったデジタルフォントの時代には、僕の調べた限りでは、ほぼありませんでした。
　海外を調べてみると、「ル・モンド」だけではなく、アドリアン・フルティガー[※4]が『Form』というデザイン雑誌の制定書体を作っています。1986年に、フォントをデザインするツール「FontGrapher」が日本よりも早くに出て、資本がなくても気軽に書体を作れる状況が整っていたこともありますが、日本にないから作ってみたい気持ちが徐々に強くなっていったんです。でも、アドビに在籍しながら制作するのは難しいと判断し、独立することになりました。

日本語書体のファミリーを
現代に合ったものに拡張していく

──その後、いよいよ〈AXIS Font〉の制作に入られるわけですね。
当時、専用書体を提案できる媒体は『AXIS』しか思い浮かばなかったんですね。それまで『AXIS』では、主に〈新ゴ〉が使われていましたが、ちょうどそのころ『AXIS』誌がもうすぐ20周年ということがわかっていたので、そのリニューアルの柱として、専用のオリジナルフォント〈AXIS Font〉の提案をしたんです。

あ愛
AXIS Font ベーシック M

あ愛
AXIS Font コンデンス M

あ愛
TPスカイ ローコントラスト L
斜体 10°

——すんなりと受け入れられたのでしょうか。

すんなりではないですね（笑）。

　まず、専用フォントに興味を持つメディア、会社はどこだろうと、リサーチしたんですね。『AXIS』は、誌面を見ても確信していましたが、中心にいた方がことごとく文字に強い興味を持っておられることがわかったんです。当時、宮崎光弘さんと、いま日本デザインセンターにおられる大田浩司さんがダブルディレクターで雑誌を作っていて、もう一人、いまはアーティゾン美術館のクリエイティブディレクターをされている田畑多嘉司さんです。『AXIS』なら興味を持つんじゃないか、逆にいうと『AXIS』がダメだったら他はないんじゃないかと思っていました。

——はじめは興味を示してもらえなかったんですか？

そうですね、話を聞いてもらうまでは、何度かトライしました。プレゼンテーションをさせてもらった後は、プロジェクトの進行自体はスムーズに行きました。

　AXIS書体は、かな・漢字の、六千数百字を作りました。欧文は、小林章さんに制作をお願いしました。

——その後、いろいろな書体の開発に移られるわけですが、専用書体でいくのか、それともリテールと並行していくのかなど、どのように幅を広げて行かれたのでしょうか。

リテールで行くか専用フォントで行くかというよりも、日本語書体のファミリーを、現代に合ったものにどう拡張していくかが一番の大きなテーマでして、もう一つは専用フォントを実現したいということ、その2つでしたね。金属活字の時代は、たとえば長宋体のような長体活字が存在していたんですね。写植になると変形ができるよう

になったので、わざわざ長体を作らなくてもよくなりました。デジタルフォントも変形ができるので、長体を作る意味を見出していなかったと思うのですが、僕の中では、たとえばフルティガー氏の〈Universe〉が頭の中にあって、なぜ長体を作らないんだろうという疑問が、〈AXIS Font〉を提案するころからありました。

　デジタルで変形すると、デザインが崩れてしまいますよね。だから、ファミリー構想がもう最初からありました。初期のスケッチがあるんですが、わりと最初のころから長体を描いているんですよね。

　とくにサンセリフ書体は、変形すると歪み方があまりきれいじゃない。せっかく縦線と横線がそろって見えるのが、長体をかけることによって大きく損なわれてしまうので、長体が必要だと思っていました。

——日本語にはなぜ斜体書体がないんだろうとも思っています。写植の頃は、〈スーシャ〉などが作られていましたが、デジタルになった途端に消え去ったような印象があります。斜体についてのお考えは何かありますか。

あまり細かいことは言えないのですが、いろいろ実験はしています。たとえば〈TPスカイ〉は、斜体をかけた時のマイナスができる限り少ないデザインを最初から目指しました。極端にかけた場合は補正が必要になりますが、10%程度の斜体であれば歪みをほとんど感じないものにしようと思い、斜体をかけて出力テストをしていました。

——つまり〈TPスカイ〉は斜体をかけても良い設計になっているんですね。

むしろ試していただきたいと思います。

ハイコントラスト　　　　　　ミドルコントラスト　　　　　　ローコントラスト

光　光　光

	ハイコントラスト		ミドルコントラスト		ローコントラスト	
EL	あ	愛	あ	愛	あ	愛
L	あ	愛	あ	愛	あ	愛
R	あ	愛	あ	愛	あ	愛
M	あ	愛	あ	愛	あ	愛
B	あ	愛	あ	愛	あ	愛
H	あ	愛	あ	愛	あ	愛

「ウエイト」と「字幅」と「コントラスト」でファミリーを展開する

——〈AXIS Font〉ファミリーの後に開発された〈TP明朝〉はタイププロジェクトのフラッグシップ明朝として開発を始められたのでしょうか。

「TP」とつけたのはもちろんそういう意味もなくはないのですが、そこまで気張ったわけではありません。そもそも明朝体には、優れたデジタルフォントがすでに多くあったので、うちでわざわざ作る必要はないだろうと思っていました。しかし、「なぜタイププロジェクトに明朝体がないのか」という声が聞こえてきたこともあり、まずは考えてみるところからはじめました。

僕は「本当に作る必要があるのか」ということを考えるところからはじめるんですが、〈TP明朝〉の場合はとくに熟考しました。まず「横組みに特化した明朝体」は、まだなかった。一方で、書籍以外の場所では、ほとんどのフォントは横組みで使われている現実がありました。明朝体はそれまで書体の主役だったはずなのに、デジタルのスクリーン上ではゴシック体に取って代わられている。横組みに特化した明朝体は開発されてないし、ゴシック体の方が強くて見やすいし、当然だと思っていたのです。横組みに特化した明朝体、あるいはデジタル上で横線が飛ばず読みやすいもの、その2つを満たす明朝体を開発するのであれば、作る意味はあるんじゃないかと納得がいき、制作を決めました。

——コントラストでファミリー化するというコンセプトは他社にはないアイデアですよね。

そうですね。横太明朝や、横組み用の仮名書体はありましたが、情緒やニュアンスは明朝体のままで、横で組んだ時にゴシック体と張り合える、ゴシック体に求められる機能も備わっている明朝体を目指しています。「ウエイト」と「コントラスト」の2つを大きな軸にすることを、日本語フォントのファミリー展開の中でしっかりと定義づけた書体です。

大学などでプレゼンテーションをするときにスライドを使いますが、たとえば文化の話をするときに、〈AXIS Font〉だとちょっと物足りないと思うんですね。そういうときは〈TP明朝〉のミドルコントラストやローコントラストを使うのですが、遠くからの視認性が高いので、重宝しています。

——現在、ローコントラストで細身のローマン体や明朝体がトレンドになっていると思います。〈TP明朝〉のローコントラストのライトは、いま一番使いたい明朝体の一つなのかと思います。

そうですね。そう思って作った書体ですし、これから出番が増えるだろうなと期待しています。あとは、テレビの解像度が上がって、この先さらに4K・8Kも普及していくなかで、コントラストという概念自体が意識される場面が増えると思います。以前は、デザイナーなど使う側は、「ウエイト」の意識はあったと思うのですが、これからはコントラストを上手くコントロールすることで、読みやすさや印象を変えることが起こってくる、あるいはもうすでに起こっていると思うんですね。〈TP明朝〉はそこをきちんと定義づけたので、選びやすいかなとは思います。

TPスカイ

ハイコントラスト B

あ愛 ハイコントラスト R

あ愛 Comp ハイコントラスト R

あ愛 ミドルコントラスト R

あ愛 Comp ミドルコントラスト R

あ愛 ローコントラスト R

あ愛 モダン Blk

「自分の作品」という考えを
持ったことがない

——コントラストのファミリー化の話ですと、〈TPスカイ〉のお話もあります。〈TP明朝〉の発想からつながっている。
〈TPスカイ〉ができたのは、ほとんど必然なんですよね。ちょうどタイププロジェクトを立ち上げた頃、時代的に明朝体からゴシック体に大きくシフトしていったので。ただゴシック体にもいろいろあるじゃないですか。先端にセリフがついていたり、いわゆるカド立てというツノがギュッとなっていることが当時はすごく気になっていて、なんでこんなのついてるんだろうと思って見ていました。少なくとも僕の目には新しいものにならない要素として映っていて。ゴシック体のなかでも雑誌『AXIS』にも使われていた〈新ゴ〉は、当時としては新しくて、日本語デジタルフォントの向かう先の一つだと、見る側も使う側も強く感じていたと思います。ただ、もう少し風通しのいいサンセリフが欲しいな、あったほうがいいんじゃないかと思ったのが〈AXIS Font〉を作るきっかけでした。
　〈TPスカイ〉は、その思想を受け継いだものです。〈TP明朝〉で定義づけたコントラストをサンセリフの中に入れることは、本当に自然な流れでした。日本語書体のファミリーをしっかりとわかりやすい形で定着させていきたいという強い気持ちもあったのです。ウエイト、字幅、

コントラスト、それからラウンドも作りましたし。

——グラフィックを学んだ鈴木さんならではの発想が新たな書体になり得ると思うのですが、それよりも需要や「市場にない書体」という物差しを意識されていますか。
まったくその通りです。「自分の作品」という考えを持ったことがないですね。自分の作りたい書体は、実はいろいろあるんです。〈AXIS Font〉を作るときも、実は他に作りたい書体があったのですが、多分あまり使われないと思い作りませんでした。基本的には古典的なものが好きなので、そういった書体です。なので、作りたい、やりたいという意味で言えば、違う方向のものがたくさんあるんですが、「なぜこれがないんだろう」とか「なぜこんな大事なことが放置されているんだろう」と。会社として市場にちゃんと供給していくことのほうが、タイププロジェクトの中での判断基準になっています。

——欣喜堂[5]の今田欣一さんは、過去の文字をデジタルにアレンジし復刻されていくお考えですよね。
はい、素晴らしいと思いますし、僕がやりたいことにかなり近いです。しかし今田さんがすでに徹底的に作られてますし、僕がやるとしたら、やる意味をきちんと考え直したいですね。タイププロジェクトが作る意味があるのか、需要があるのか、あるいは新しい需要を生み出せ

金シャチフォント 姫

EL
M
L
DB
R
B
B

るかということに確信が持てれば、徹底的に本腰を入れ
てやっていくと思います。

——社会貢献の流れですと、〈TP国立公園明朝〉は、ローコントラストから着想された制定書体になりますね？
はい。タイププロジェクトの中では比較的新しく作られた書体で、日本デザインセンターの色部さんからご相談をいただき、形になりました（P.10参照）。ここ何年かは、ご相談をいただいてコーポレートフォントやカスタムフォントを制作することが多いのですが、〈TP国立公園明朝〉もまさにそのケースです。

　東京オリンピックの開催決定がきっかけだと思うのですが、インバウンドでたくさんの外国人が国立公園に来た時に、ゴシック体の看板だとちょっと味気ないことと、どこの国立公園でも同じ見え方にしたい思いがあったようです。色部さんはトータルのビジュアルディレクションを担当されており、視認性が高くて、日本的な情緒もある書体にしたいとのことで、声をかけていただきました。公的な機関としては、かなりブランディングデザインが徹底しています。

——国立公園以外のサインシステムでも活用できますね。
そうです、やはりサインシステムは本当に合うと思いますよ。遠くから見た時の、ガッチリ感、つぶれにくさと、

ぼやけにくさは際立っていると思います。僕自身、東京で25年以上生きてきて、サインシステムを見るたびに少数のゴシック体に絞られていることに物足りなさを感じています。「おお、スッキリとしてきれいだな」とか、「ああ東京のこの新しい駅舎に〈TPスカイ〉とか〈東京シティフォント〉が使われたらいいな」と。そんな場面をイメージしながら作った書体なのです。

特定の都市のために作る 「都市フォント」プロジェクト

——〈東京シティフォント〉の話になりましたが、「金シャチ」のような、特定の都市のキャラクターを書体化するプロジェクトについて教えてください。
2000年代に入って名古屋に帰る機会が増え、地元のグラフィックデザイナーや同級生と会って話していると、名古屋で生まれ育ったことが、自分のデザインのどこかに流れていると意識せざるを得ない時期があったんですね。一番は言葉で、地元に帰れば名古屋弁ですし、食べ物と言えば味噌カツなどの名古屋の味を食べて育った。東京で25年以上生活を送っている人間ですが、ものづくりの大事なものは、生まれ育った場所にあることを感じはじめたんです。僕は書体を作っているのだから、名古屋をテーマにした書体作りを考えはじめました。

濱明朝

ディスプレイ B

キャプション R

キャプション B

テキスト R

ヘッドライン B

Hama Mincho Italic Text L

Hama Mincho Italic Display B

——パーソナルなところからスタートしたんですね。

タイププロジェクトの仕事としては、珍しく個人的なものがきっかけに強く出たものかもしれないです。でもこれも、ファミリー構成を考えるときと同じで、「金シャチフォントが面白いからやろう」ということよりも、構想として考えたらどうなるかという「都市フォント構想」の形で、日本の地域文化をテーマにしています。

——〈金シャチフォント 姫〉が完成して、名古屋のいろいろなシーンで使用されたとお聞きしています。

そうですね。名古屋のおみやげ等さまざまな商品にも活用いただいてます。

——名古屋にまつわらないデザインで使用しても良いですよね?

はい。目的をフォーカスすると作りやすいですし、うまく機能しているかどうかの判定がしやすいです。目的や用途を絞った上でブラッシュアップをして、世の中に出る。そしてそれを見た人が「もしかしたらこういうところでも使えるんじゃないの?」となる。最初は都市のために作るわけですが、リリース後に、我々が想像していなかったようなところで使われていくことに、もしかしたらより大きな価値があるのかなと思っています。

——たとえば大阪の土産物に使っても構わないと。

もし支障がなければ、構わないと思います。ただ「ぜひ今度大阪フォントを作ってください」と言われたらもっと嬉しいです。

都市フォントは、最低20年は関わっていかなければいけないプロジェクトだとは思っていましたが、作るのに10年かかったのは誤算でした。ようやく、2018年は〈濱明朝〉、2020年は濱明朝のイタリックの欧文〈Hama Mincho Italic〉をリリースできて、〈金シャチフォント〉、〈東京シティフォント〉もリリース、ようやく「都市フォント」という構想が形をなして来ました。

飲み続けて体質改善につながる漢方薬のようなもの

——コーポレートフォントについて教えてください。

最初に手がけたのは〈AXIS Font〉になります。雑誌の専用書体として作りましたが、AXISは六本木にビルを持っていて、そのサインやPOPにも使われたんですね。なので結果的にコーポレートフォントでもあったと思います。

——なかでもTBSは、社内でブランディングを開始され、そこでコーポレートフォントを作られる流れが画期的でし

東
R

あ愛
EL

あ愛
R

あ愛
B

あ愛
Cond M

あ愛
Cond R

あ愛
Comp B

たが、その制作についてお聞かせください。
原型をもとに新たに開発させていただきました。TBSさんには明確なご要望があったので、それを一つ一つ形にしていったんですね。ただ、決まってからのやり取りもすごくたくさんありました。

――たとえば、どういったことでしょう?
TBSさんは「ジオメトリックの形をベースにしたい」という思いが強くありましたが、それをフォントに取り入れていくと読みやすさに欠けてしまうんですね。なので、雰囲気を残しつつも読みやすさを損ねないようにすり合わせていきました。

　今まで担当したコーポレートフォントのなかで、ここまで広く、かつ早く浸透したものはないですね。その理由として、ライセンス数をグループ企業内で無制限にしたことが大きかったと思います。それと、社内のデザイングループが、自社のブランディングをすごく重要視されていること。それが、コーポレートフォントを成功させる大きな鍵なんだと認識しました。ブランディングは、外に向けてのエクスターナルなものと、内部的なインターナルなもの、その両面が一つになって成功すると思うのですが、TBSさんは、インターナルな部分をものすごく大事にしていらっしゃった。広告代理店や大きなデザイン会社が入る良さももちろんあるのですが、インターナ

ルブランディングに関してだけ言うと、そういう人たちが会社の中にいたり、あるいは部署があって、その思いをほかの部署や会社全体に浸透させていくことを、手間と時間と情熱を持って取り組まないとできない。TBSさんの場合はそれができたので、こういうプロジェクトに関われたんだなと思っています。

――コーポレートフォントは、予算が確保できない中小企業はなかなか手が出ないイメージがありますが、価格の相談はさせてもらえるのでしょうか。
もちろんです。予算や規模に応じていろいろなパターンを用意しています。ちなみに一番リーズナブルなプランは「フィットフォント」ですね。さくらインターネットのカスタムフォント〈Haru TP〉では、〈TPスカイ〉をベースに7文字だけオリジナルフォントを作りました。たとえば、さくらインターネットで「さくら」と打つと、「さ」の字はオリジナルですね。

――明確にコーポレートフォントの価格を出されているフォントメーカーはタイププロジェクトだけでしょうか?
法人プランを発表した時に、あるメディアが「初めてだ」と書かれていたので、そうかもしれません。社内でだいぶ議論しましたが、やはりとっかかりがあったほうがいいんじゃないかと。

さくら

Haru TP M
（カスタムフォント）

──いままでのお話をお聞きして、コーポレートフォントは長く使うほど、価値が上がっていくものだと思いました。
本当にその通りで、そう思って作っています。ロゴタイプのようにゴンと効く薬ではないかもしれないですが、飲み続けて体質改善につながる漢方薬のようなものかもしれない。「声」にもたとえられますが、自分たちの声を持って使い続けることで、信頼性を高めたり自分たちらしさを形成して行く。そのための重要な役割をフォントは果たすであろう、ということを期待しています。

フォントは日本の文化を
つなぐ役割を担っている

──デザイナーさんはじめ、フォントの使い手の方にメッセージをいただけますか？
書体に興味を持った動機ともつながっているんですが、日本の文化のなかでの文字の役割を再認識していきたい思いがあります。我々は日本語を使って日本の文化の上でものづくりをしていますが、最近、経済的なことや技術的なことで、そこが見えにくくなっていると感じていて。日本の文化のなかで、文字は重要な役割を果たしてきました。ひらがなの誕生もそうですが、フォントも、いわばそれを継いできたものです。そしてこれからの文化をつなぐ役割も担っていることを強く意識しながら書体づくりをやっていきたいですし、使う方にも、それが伝わったら嬉しいですね。

──現場レベルでのお話ではいかがでしょうか。
たとえば、〈TP明朝〉、〈TPスカイ〉のハイコントラストは、少し見慣れない雰囲気があるかもしれませんが、比較してみていただくと、その新しさとか、現代性があるはずです。新しい使いどころ、使い勝手みたいなものが発見できると思います。ぜひそうやってうちの書体を見て、使っていただけるとうれしいですね。

──タイププロジェクトのバリアブルフォントの登場は期待して良いでしょうか。
市場でそういった声が上がってくれば、もちろん応えたいと思っています。技術的な課題がクリアになれば、むしろ先駆けて出していきたい気持ちもありますね。使い方がわからないという声もありますが、バリアブルフォントとは異なる価値を提供する「フィットフォント」が、カスタムフォントやコーポレートフォントですでに効果を発揮していますので、バリアブルフォントも、需要があればやりたいと思っています。タイププロジェクトのすべての書体、すべてのファミリーが使える「TPコネクト」はぜひ試してもらいたいですね。他社のものと比べると変わったフォントが多く見えるかもしれませんが、それが新しさ、新鮮さでもあると思います。

　あともう一点、企業のブランディングをはじめる際は、コーポレートフォントやブランディングフォントを検討いただけるといいのかなと思ってます。やっぱりコーポレートもカスタムも自分たちらしさとか自分たちらしい声って何なんだろうということをフォントに表現できるし、それを一緒に考えていきましょうよという強いメッセージなんですね。◪

鈴木 功（すずき・いさお）
タイププロジェクト（株）代表 / タイプディレクター
2001年にタイププロジェクトを設立し、2003年に〈AXIS Font〉
をリリース。その後〈AXIS Font〉のコンデンスシリーズや、コン
トラストの概念を導入した〈TP明朝〉や〈TPスカイ〉など、日本
語書体の体系を拡張する次世代フォントの開発にあたっている。
そのほか国内外のコーポレートフォントを数多く手がける。
typeproject.com

※1　小塚昌彦（こづか・まさひこ）
1929年東京生まれ。タイプディレクター、書体設計家。1947年、
毎日新聞社に入社。ベントン彫刻機用の原字制作でチーフを務
めるなど、活字書体の開発に携わる。1970年以降は毎日新聞
CTSデジタルフォントの開発を担当。1985年にはモリサワのタイ
プデザインディレクターに就任。リュウミン・新ゴなど、主要書
体の開発に携わる。1992年、アドビシステムズのタイポグラフィ
ディレクターに就任し、小塚明朝・小塚ゴシックを制作。2007年、
佐藤敬之輔賞を受賞。

※2　欧陽詢（おうよう・じゅん）557-641
唐代の儒家、書家。

※3　ジャン＝フランソワ・ポルシェ（Jean François Porchez）
フランスのタイプデザイナー。1994年にフランスのタイプファウン
ドリー Typofonderie を設立。

※4　アドリアン・フルティガー（Adrian Frutiger）1928-2015
スイスのタイプデザイナー・グラフィックデザイナー。〈Universe〉
や〈Frutiger〉など多くの著名な書体をデザインするとともに、公
共機関のサインシステムの設計なども手がけた。

※5　欣喜堂（きんきどう）
写植書体の流れを汲む正統派 欣喜堂は、日本と中国の古い書
物などから復刻した和字書体と漢字書体を制作する今田欣一氏
のプロジェクト。
http://www.kinkido.net/

ブックデザイン
フォント
Book
Fo

と

Design

nt

文芸書と フォント

月に15冊ものブックデザインを手掛ける
装幀家の川名 潤氏。
活版〜写植時代の書体を
巧みに自らのデザインに取り入れ、
書物の内容に沿った時代性を吹き込む
独自の仕事術に迫ります。

川名 潤

『群像』2020年
（講談社）

古いフォルムを持った
書体が好き

——月刊文芸誌『群像』についてお聞かせください。

装丁家で書体デザイナーもやっている山田和寛さん（P.102）に『群像』（講談社）をデザインすることになった話をしたんです。雑誌作りはスピードがあって大変だから、できるだけ人を集めてやりたいと話していたら、山田さんから「本文書体はいらないですか？」と提案されました。

　既存の書体なら〈イワタ明朝体オールド〉や〈精興社書体〉が良いと思っている、と伝えたら「すでに近い書体を作ってあります」と。見せてもらったら、とても良かった。その書体のモデルとなっている精興社書体は大好きなんですけど、少し仮名が小さいんですよね。そのバランスが魅力的だとは思うんですが、本文として組むとパラパラするんです。山田さんにそれを伝え、大きめの設計に仕上げてもらったのが『群像』本文用仮名書体〈NPMぐんぞう〉です。そして、誌面を見て気になるところがあれば自由にブラッシュアップしてくださいと言ってあり、すでに4回更新されていますね。

——やはり精興社書体に近い雰囲気のフォントはないですもんね。

古いフォルムを持った書体が好きなんです。『群像』では、ゴシック体も山田さんが作った〈NPGクナド〉を使

文芸書とフォント＊川名 潤

イワタ明朝体オールド
（イワタ）

NPGクナド
（nipponia）

SDときわぎロマンチック W3
（欣喜堂）

っています。書体デザインのディレクションと呼べるようなことはまったくしていません。

　タイトルロゴは鈴木哲生さんにお願いしています。「毎月変えたい」と言ったら、あっという間に20パターンくらい送られて来ました。山田さんにしろ哲生さんにしろ、放っておいても面白いことをしてくれる人たちなのでとても助けられています。雑誌ですし、集まったものでライブ的に作れたら良いかなと思っています。

──装画の場合は、イラストレーターに修正をお願いされたりはしますか？

それも滅多にないです。作品を読んでいただいて自由に考えてくださいと丸投げするか、もしくはあらかじめ僕の方でかなり細かくラフを作ります。装画はだいたい、入稿の前々日か前日に上がってくるので、そこで初めて全体のデザインを考えます。僕以外の人には、できるだけ時間をかけて良いものを作ってもらいたいんです。受け取ってパッと作るので、直前でいいですよと。

──絵を見たら、すぐにイメージが浮かぶんですね？

というか、完成した絵がないと考えられないですね。細かなディテールまでわかったところで、ようやく考えられる。編集者の方には、事前になんとなく作っておいてくれませんかと言われることもありますが、「嫌です」と（笑）。イラストレーターの方たちは僕にはない発想で完成させてくることがほとんどです。それを見ないうちに僕のほうで作ってしまったら、面白いものにはならないんですよ。絶対に二度手間になるので嫌なんです。

デジタルフォントにはない
古い書体の魅力

好きなフォントは、欣喜堂の今田欣一さんの書体です。たとえば、〈SDときわぎロマンチック〉という書体。綺麗な明朝体ですが、ディテールがギスギスしていて好きなんですよ。

　ファンなので数ヶ月おきにサイトを見に行きますが、多作な方なので、訪れるたびに新しい書体がリリースされています。以前、今田さんを訪ねたときに年表を見せてもらいました。作りたい書体の膨大なロードマップなのですが、おそらく作りきれない量で（笑）。これを一人でやるのかと感動しました。欣喜堂の書体は古い書体に元ネタがあって、活字時代の筆の運びが残っているところが好きなんです。

　それとはおそらく真逆に、まったく新しい書体の形を模索しながら作られている、フォントワークスの藤田重信さんの書体を使うことも多いです。マンガの装幀では藤田さんの〈筑紫Cオールド明朝〉を使います。絵に負けない書体というか、絵が強いから、藤田さんのグイグイ来る書体もフィットするのかもしれません。

　今田さんと藤田さんの書体を混植することもありますが、真逆のベクトルで作られていると思うので、罪の意識にかられます（笑）。

　写植の書体もよく使います。主に写研[※1]書体のアウトラインサービスを使っています。YSEM〈新聞特太明朝体〉のかなだけ使ったり。

──その時代の書体を採用される理由は？

僕がデザインの仕事をはじめたのは、ちょうど写植から

筑紫Cオールド明朝
（フォントワークス）

新聞特太明朝体
（写研）

DTPに移り変わる時期でした。そのタイミングで使えなくなってしまった書体があるということに、僕は納得が行っていません。当時は、編集者も同じように考えている人が多かったように思います。その頃はMacの中に〈リュウミン〉と〈中ゴシックBBB〉くらいしかなかった。書体が選べない状況を不満に思っている人が多くて、僕はそういう環境で育ったわけです。DTPってダメだなぁと思いながら（笑）。それで、きれいな写植の書体に憧れを持ちながら、DTPの技術を覚えていきました。だから、シンカという写植屋さんが「NET-DTP」というアウトラインデータサービス[※2]を始めて、これでやっと使えるようになったと思いました。
（編注：写研とモリサワが写研書体のOpenTypeフォントの開発をはじめるリリースが発表される前の取材です。）

──デザイナーからすると、もったいないなと。

もったいないですよね。タイタニックみたいに宝の山が海底に眠っているように見ています。

──古い書体の魅力はどこにありますか？

形の魅力がある点と、憧憬と……。あと、年間8万冊もの大量の新刊書籍が出版されているなか、一冊の寿命が短かったりもしますよね。その時計の回り方の速さを、どうにかゆっくりにできないものかと。できるだけ本にまつわるスピードを遅くしたいという思いもあります。

──写植の書体を知らない世代は、受け止め方が違うでしょうか。

わかりません。僕はあまり読者のことを考えていなくて、

著者と編集者と、僕の価値観だけで作っているところがあります。「この書体懐かしいよね」というのは、若い人には通じないかもしれません。でも、見てもらいたい気持ちはあるかな。微々たるものでしょうが、書店で「あ、これ、変な書体だな」と。発掘するというか、考古学的な楽しみを助けているようなところはあるかもしれません。できるだけ書体文化が断絶してしまわないように。そんなことを思っています。

さまざまな時代の
「活字」と向き合う

『無駄花』では、築地活版製作所の昭和11年に作られた〈五号ゴチック〉を使っています。マームとジプシーの「cocoon」という演劇の広報物で、戦中の出版物からスキャンした活字を使っているのですが、いくら探しても見つからない文字があったんですね。それを活字研究者の内田明さんの作った〈Oradano明朝〉で補いました。それをTwitterで「使いました」と報告したら、喜んでくださって。ある日、内田さんから「こういうのもあるけど？」と〈築地ゴチック〉の活版見本の画像データが送られてきたんです。それをフォント化して使ったのが『無駄花』の装幀です。

さきほどの『cocoon』は、ひめゆり学徒隊をモデルにした話なので、戦中の書体を想定して作ったんですね。当時、政府から金属類回収令が公布され、活版印刷所一軒につき400kgの活字を持って行かれたそうです。そうすると、不足する文字がでるので、当時の印刷物は、ある文字だけゴシック体だったり大きかったりと混植されています。それを再現する形でデザインしています。

あア

Oradano明朝
（内田明）

『ホテル・アルカディア』石川宗生著（集英社）は、その混植に加え、現代的な書体を使うなどして書体バリエーションの範囲を広くしています。〈新丸ゴ エンボス〉とか、普段はなかなか使う機会はありませんが（笑）。オムニバスの連作集なんですが、いろいろなタイプの短編が収録されているので、書体にも同じような幅広いバリエーションが必要だと思ったんですね。帯を外すとグラフィティがあるんですが、物語のなかに実際そういう壁が出てくるんですね。装幀は、できるだけ中身を反映する考え方で作っています。基本的に作品を読んでから装幀を考えます。仕事の半分くらいの時間はこの「読む」という作業になっていますね。

――〈新丸ゴ エンボス〉はお好きですか？
いやむしろ嫌いですが（笑）、不協和音としてちょうど良い。なんじゃこりゃ？ みたいな違和感を置きたいときに使うことが多いです。必要悪ですね（笑）。

――『天皇組合』についてお聞かせください。
『天皇組合』はコメディで、「自分が天皇である」という

「cocoon」マームとジプシー｜ポスター

『無駄花』中 真大著（講談社）

あ愛｜あ ア

新丸ゴ エンボス
（モリサワ）

KOくろふね
（欣喜堂）

人たちで組合を作る話です。登場人物のおじいさんが折り紙で菊の御紋を作るんですが、彼が文字を作ったらたぶんこうなるだろうなというものです。モチーフはとくになくて、頭のなかにあるレタリングの記憶です。こう見ると平野甲賀さんが書く字だったり、手塚治虫が作る頭でっかちな漫画のロゴなどの影響も絶対ありますね。帯の仮名文字は欣喜堂の〈KOくろふね〉ですね。

──『地図男』。文庫でここまで密度を持たせるのは痛快ですね。

『地図男』は、地図で文字を作るところからスタートしています。書店で一番渋い地図帳を探して、その出版社に連絡したら使って良いとのことで、ありがたく引用させてもらっています。話のなかで、地図男が地図に物語を書くのですが、それを反映したいと思いました。成田市、目黒区、あきる野市……地図男が話のなかでまわる場所と、あと、物語の種明かしに通ずる本文を切り取って入れているので、ネタバレな表紙なんです。読み終わって表紙を見ると、実は地図男の思惑がすべて書かれているという。

『ホテル・アルカディア』石川宗生著（集英社）

『天皇組合』火野葦平著（河出書房新社）

あかさたなはまやらわ゛がざだばぱ社会事業
いきしちにひみゝりゐ。ぎじぢびぴ共同組合（
うくすつぬふむゆるん、ぐずづぶぷ売買場所）
えけせてねへめゞれゑ。げぜでべぺ内外出入
おこそとのほもよろを，ごぞどぼぽ製作物者

1234567890－壱弐参拾廿卅百千万億
　1234567890東京都大阪西南北上中下
金円銭厘昭和年月日前後時分国府県郡市区町村
アカサタナハマヤラワＩガザダバパヴ丁目番地
イキシチニヒミ、リキーギジヂビピ　カッっッっ
ウクスツヌフムユルンタグズヅブプ　ケャゃヤゃ
エケセテネヘメヾレヱ・ゲゼデベペ　ヵュゅユゅ
オコソトノホモヨロヲ〝ゴゾドボポ　ケョょョよ
　1234567890一二三四五六七八九十〇
．不可新集雄岡用制今全余女如子我成戦有然「
正面画非能受割別切行御役予務口要見費水活海
平両由文交高力加助彼従得品号員資項題済沢決
工左至商主方動為又食果来告右団自約経治法次
世現理旅立産収多名反原店回田思給総線木本極
石配取意章神各条処度局居界語話結台革橋校株
職電対長農近解発人戸公谷記調論第節期検様機
及生重進選運便何任益半義設説議策等野相横査
氏過送道係化他山部郎課諸計報車輪利私委
午通造達働使保限太小心必情開聞関米料土
教連軍定信代価少省当手指持問間特増考在
安案字備供件党常挙強引点駅明映表青協
実休体以労学営止式民最是的書支

〈太ゴシック体B1〉の写植用文字プレート

『地図男』のタイトルはモリサワの〈太ゴシック体B1〉です。僕が書体のアウトラインを頼んでいるところはシンカのほかにもう一軒あったのですが、そこが店をたたむことになりました。モリサワの文字盤があるのはそこの会社だけだったので。廃業されるなら欲しいと思って、この書体だけ譲り受けました。でもガラス板だから、スキャンするときに距離ができてしまい、画像が少し甘くなるんですよ。なのでそこを補いつつトレースしています。

──〈太ゴシック体B1〉はどんな書体なんでしょう。
洗練されていなくて、微妙な手作りの感じが残っているところが良いんです。書体として線の太さやストロークの統一が取れていないんですよね。トレースしたからわかったんですけど、たぶん5人くらいで作っていますね。ああ、この「氵」の人は上手いなとか、木偏の担当の人はこの字を書く時ちょっと疲れていたんじゃないかなとか思いながらトレースしていました（笑）。

作られたものではなく、作られてしまったものの方に魅力を感じます。作る人が意図しないところでなにかが漏れてしまっているものが好きなのかもしれません。

──『iPhuck10』の文字は、フォントですか?

『地図男』真藤順丈著（角川文庫）

文芸書とフォント＊川名 潤

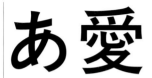

石井太ゴシック体
（写研）

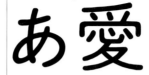

石井中丸ゴシック体
（写研）

Tyrant
（T-26）

欧文は6書体使っています。この小説、メチャクチャな話なんですよね。そのノリをカバーに落とし込んで、メチャクチャな書体の組み合わせで暴力的に仕上げています。和文のタイトル部分には〈石井太ゴシック体〉を使ってます。いちばん綺麗なゴシック体だと思っているんですよ。欧文で暴れたので、和文だけは綺麗にしようとしたのかもしれない（笑）。

──『ゼリゐ文明の書』について教えてください。
〈Tyrant〉という欧文書体が好きで、くせのある本に使ったりしていたのですが、これを組み替えて日本語にでき

ないかなと作ったのがこれなんですよね。「ゐ」が大げさすぎて読めなかったり、とても難しかった。結局時間切れで可読性のあるものができなかったから、タイトルは書体〈石井中丸ゴシック体〉にしました。でも諦め切れず、帯で隠れるところに置きました。『ゼリゐ文明』の話のなかで使われている書体という設定です。

　海外判の本文は、著者のタカノさんにアルファベットを全部書いてもらってフォント化して、すべて手書きで作られた本のようにしています。

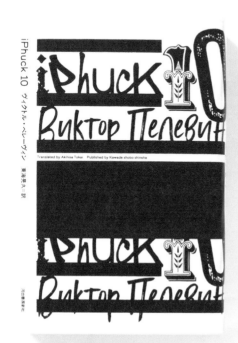

『iPhuck10』ヴィクトル・ペレーヴィン著、東海晃久訳
（河出書房新社）

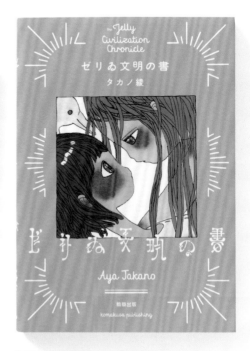

『ゼリゐ文明の書』タカノ綾著（駒草出版）

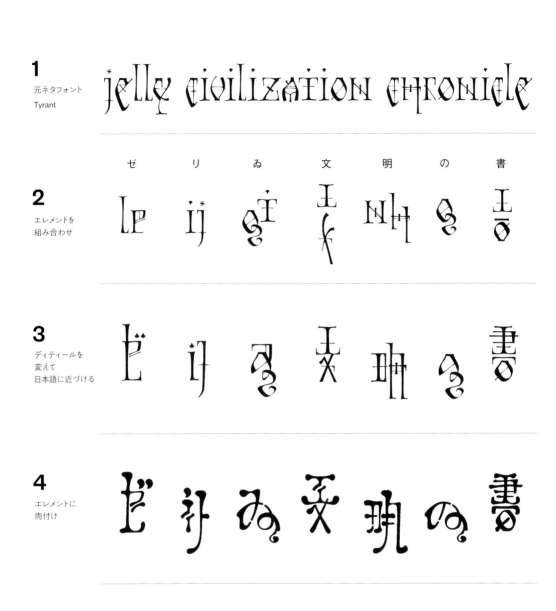

1

元ネタフォント
Tyrant

jelly civilization chronicle

2

エレメントを
組み合わせ

ゼ　リ　ゐ　文　明　の　書

3

ディティールを
変えて
日本語に近づける

4

エレメントに
肉付け

5

バランスと可読性を
整える

『ゼリゐ文明の書』のオリジナル書名の制作プロセス

文芸書とフォント＊川名 潤

ディテールにこだわるための「コスプレ」

──普段から意識して吸収されているものごとはありますか。

好きなものの範囲は広い方だと思います。自分には、ひとつの作風があるわけではなくて、小説なり漫画なり、物語の中身をできるだけ表に出す方法で装幀しているので、毎回コスプレになるんですよね。つまり、その作品世界の中に存在するデザイナーになりきる。コスプレって作品そのものや、それが属するジャンルに詳しくないとできないじゃないですか。だから所詮は真似事なんですが、どこまで真似できるかっていうのが自分の中の評価軸になっています。だからなにを見るにしても、コスプレの素材として考えながら見ているところはありますね。

最近気にななたのは、菅首相（2021年6月現在）のツイート、おそらく官僚の誰かが書いているのだと思いますが、読点が「,」（カンマ）になっているところです。「,」（カンマ）「.」（ピリオド）は理系の人に多い表記方法ですが、「,」（カンマ）「。」（マル）は、昔の美術書や70年代あたりの専門書でもたまに見るスタイルなんですよね。ちょっと調べてみると、どうやら官公庁での公文書の書式がカンマとマルであることがわかった。ということは「中の人」はツイートを公文書と同じノリで書いているのかと思うとちょっと面白いなと。

──よく観察されているんですね。それが引き出しの多さにつながっているんでしょうか。

細かいところに、くせが出るじゃないですか。その人が「どういうものに触れて、どういう経緯でこうなっている

のか」を見るのが好きなんでしょうね。そういう事柄を、デザインに引っぱってくる。だから、自分でなにかをしている感覚が薄いんです。自分発信ではない。

最近、文芸の装幀をやることが増えて、それを見て依頼してくれる方がいるんですが、ここの本棚を見て「漫画もやられているんですか？」と言われることがあります。漫画をやっていることを知らない文芸の編集者と、文芸をやっていることを知らない漫画編集者、両方がいて、みんな島がバラバラですね。だから、それぞれの島に合わせたコスプレ、人格を用意してやっています。役者魂みたいなものかもしれない（笑）。

雑誌デザインで培ったもの

──これまでの経歴をお聞かせください。

新卒で『サイゾー』（インフォバーン・当時）のデザイン部に入りました。その前身だった『WIRED』日本語版（同朋舎・当時）のデザインをされていた木継則幸さんがADでした。『サイゾー』は「町の印刷所のおじいちゃんが作ったようなものを目指す」ということで、『WIRED』みたいにかっこ良いものが作れると思って入ったんですが、真逆なわけですよ。たぶんコスプレはそこからはじまっていますね（笑）。

『サイゾー』は3年で辞めて、知り合いが作ったプリグラフィックスという会社に入ることになりました。そこで大阪の雑誌『エルマガジン』（京阪神エルマガジン社）をデザインすることになって、京都に引っ越しました。でもそれしか仕事がなくて、月の半分は鴨川でおにぎりを食べてボーッとするという、モラトリアムな生活を

川名 潤（かわな・じゅん）
1976年千葉県生まれ。プリグラフィックスを経て2017年川名潤装幀事務所設立。多数の書籍装幀、雑誌のエディトリアルデザインを手がける。

していました。仕事はだいたいメールと電話で済んでいるし、東京に帰ろうと。17年プリグラフィックスにいたあと、独立していま4年目ですね。

──『サイゾー』で培われたものはなんですか？
木継さんがすごく厳しくて、半ページのデザインで30回ダメ出しされたりと、大変でした。とにかく寝ないで頑張るみたいな。でも、辛くはあったんですけど、擬似家族で毎月お祭りをやっているような感じがありました。いまでも雑誌をやるときは、その良い思い出を続けている感覚がありますね。

──事務所の立地が良いですよね。センター街を抜けたところにある……。
高校生のとき、信藤三雄さんが大好きだったんです。完全に渋谷系で育って、この宇田川町に対する憧れがありました。信藤さんのデザインは、1960〜70年代のグラフィックを当時の90年代の音楽に持って来るというのがすごく素敵でしたね。あ、今気付きましたが、信藤さんもコスプレの人だと思いますね。そのころ、アルバイトで『GROOVE』（リットーミュージック.）というクラブミュージックの雑誌のデザインをはじめたのですが、そのときに本を作る楽しみに触れました。Quark XPress※3で作って、ダイヤル回線でデータを送って、ああ、雑誌を作るのは楽しいなと。

──音楽もきっかけになっていたんですね。
飲み屋で「音楽雑誌のデザインがひどい」と文句を言っていたら、隣に座っている人が音楽雑誌のアートディレクターの友達だったんです。その人に「そんなこと言って

るんなら、人募集してるから行ってみろ」と言われて行ったのが『GROOVE』でした。そこで文字の扱いなどいろいろ覚えましたね。で、「これを参考にしろ」と教えてもらったのが『WIRED』だったりして、いろいろつながっていますね。◆

※1　写研
写真植字機・専用組版システムの製造・開発、書体の制作およびその文字盤・専用フォント製品を販売する企業。2021年1月、モリサワと共同でOpenTypeフォントの共同開発をはじめ、2024年よりリリースされる予定。
https://sha-ken.co.jp/

※2　NET-DTP
株式会社シンカがはじめた写植書体のアウトラインサービス。
http://www.net-dtp.com/

※3　Quark XPress
1990年代から2000年頃まで業界標準だったレイアウトアプリケーション。組版機能が充実したAdobe InDesignの登場により日本国内でのシェアが激減した。

〈NPMぐんぞうText Bold〉

書体設計と 装幀とフォント

自分がデザインしたフォントを
自分のブックデザインに使用する……。
そんな究極的なデザインを日々実現している
山田和寛さんにお話をうかがいました。

nipponia｜山田和寛

「そういえば多摩美にも
文字オタクがいたな」

──キャリアについて教えてください。

プロダクトデザイナーを目指し、大学は多摩美術大学に
入りました。多摩美の夜間部のデザイン科には4つのコー
スがあって、2年の途中までは、スペースデザインと
プロダクトデザインの授業を受けていましたが、作品の
制作費がかかるんですよね。それで専攻を決めるときに、
お金がかからないコースにしようと思い、ビジュアルコ
ミュニケーションコースを選びました。同級生から1年半
くらい勉強が遅れているなか、まず自主的にはじめたの
がタイポグラフィでした。最初に読んだのが府川充男[※1]

さんの『組版原論』。ほかの本のことをまったく知らない
から、「あ、これが常識なんだ」と思いながら読んでいま
した。

──いきなり深いところから入りましたね。

府川さんは書体も作られます。活字を復刻したり。デザ
イナーはみんな文字を作ってるんだと思い込んでいまし
た。府川さんをなぞって勉強しようと思い、国会図書館
や印刷図書館に行き、古い活字の見本帳をたくさんコ
ピーしたり。3年のときに松田行正[※2]さんが大学に教え
に来ることになりました。僕は学年が違ったので直接指
導はされなかったんですけど「松田さんというすごいブ
ックデザイナーが教えにくる」と、大学がザワつきました

たづがね角ゴシック UltLt
（Monotype）

たづがね角ゴシック Light
（Monotype）

たづがね角ゴシック Black
（Monotype）

（笑）。それで僕もなにか仕事をするなら本づくりかなと思っていたので、ポートフォリオを見てもらいました。

　就活では、文藝春秋のデザイン部しか受けませんでした。文春は、デザイナーを数年に一度採用するのですが、ちょうど募集があり受けたんですね。実技試験まで進み、課題は『Number』の見開きレイアウトでした。コピーと指定でレイアウト用紙に割り付けするというハードコアなものでした。実技試験も通過し、いよいよ最終面接。絶対受かったと思って、浮かれていたんです。同時に、ほかの会社の締め切りはどんどん終わって行き（笑）。絶対通ったと思ったら、落ちたんですね、面接で。

　当時、文春のデザイナーに関口信介さんがいて、その奥様がマツダオフィスに勤めていて、「文春に文字オタクが面接に来たらしいよ」と松田さんに話をしていたそうです。松田さんが「そういえば多摩美にも文字オタクがいたな」「あいつか」と（笑）。マツダオフィスに欠員が出るから、来ないかとお誘いいただきました。タイミングが良かったですね。

──マツダオフィスに6年半ほど勤めてブックデザインを学ばれたあとは？

転職しようか迷っているときに、鳥海修さんがマツダオフィスに遊びに来られたんですね。ちょうど文字塾がはじまるタイミングだったので、誘ってもらい、通い始めました。文字塾の一期生になります。

　マツダオフィス時代も、オリジナル書体を作って、松田さんの牛若丸出版の本で使ってもらいました。

──文字塾は一期生とのことですが、よく決断されましたね。

そうですね。当時、文字塾は阿佐ケ谷美術専門学校で授業を行っていたので、授業中にときどき平野甲賀さんが現れるんです。文字塾一期のメンバーには、ブックデザイナーの日下潤一さんや、イワタの本多育実さん、元・字游工房の宇野由希子さんらがいました。

──その流れでMonotypeに転職されたんですか？

Monotypeが日本語の書体デザイナーを募集していたので、受けてみました。小林章さんのワークショップに参加したこともあったので、以前から面識があったんです。年齢的にも、28歳とちょうどいい年齢だったから採用されたのかもしれないですけど。

──ちょうど〈たづがね角ゴシック〉完成後に退職されましたね。ブックデザイナーとして独立したかった？

そうですね、ブックデザイナーになりたい気持ちはずっとありました。年齢的にも31歳で、そろそろいい歳なのかなと思って。同代代のデザイナーも独立して活躍しはじめるころで、それくらいの時期ってけっこう焦ったりするじゃないですか。それで自分も「やるか」となりました。

──独立の際、営業活動はしましたか？

ブックデザイナーとして3年のブランクがあったので、忘れられてるんじゃないかと思って、いろんなところにハガキを配ったり、マツダオフィス時代に仕事をしていた人たちに挨拶に行ったりしましたね。

──一方で自作の書体制作も進めているところが山田さんならではですね。

最初は売るつもりではなかったのですが、〈たづがね角

あア
NPGクナド W100
（nipponia）

あア
NPRクナド W100
（nipponia）

あア
NPGヱナ W100
（nipponia）

ゴシック〉制作の経験を経て、自分の書体を人に使ってもらうのも悪くないなと思いはじめました。いま、装幀家で、写植の書体を好んで使う方も多いじゃないですか。それと同じように、自分ひとりが装幀のために使うのも、ブランディングとしてはアリだと思うんですけど、あまりにも地味すぎて（笑）。せっかく作ったなら、やはり人に使われてナンボだなと。むしろ、みんなどんな使い方をするんだろうと気になって。それで実験的に販売をはじめてみました。

──書体を作るきっかけとして、なにかの仕事をターゲットにしたのでしょうか？
最初は装幀で使えるようなものをと思っていました。Monotype時代からコツコツ作りためてはいたのですが。

──独立してから「さあやろう」と始めたわけではなく、準備していたんですね。
準備というほどでもないですけど、空いた時間に作っていた作りかけがいっぱいあったんですよね。それらを一個一個リリースしていく流れです。

──現在も、また新しい書体のデザインに着手されていますか？
そうですね。仕事としては書体のデザインが多くて、クライアントワーク、ヨーロッパから受注される案件が、ここ数年は多いです。欧文書体に合わせた多言語書体ですね。

──Monotype関連のお仕事ですか？
いえ、海外の独立系ファウンドリーからの依頼です。いま、多言語書体がちょっとしたブームになっていて、世界中のローカルのデザイナーに発注してると思うんです。ヨーロッパ発で、欧文書体をベースにした多言語書体がいま盛んに作られています。

──オリジナル書体を作るにあたり、仕事で使えそうな、自分が欲しい書体を仕上げてる状況でしょうか？　マーケットは気にされますか？
マーケットは気にしていないですね。自分が満足すればいい（笑）。売れるかどうかはわからないです。

──nipponia書体の売り上げはどうでしょうか。
意外なほど売れています。かなり頻繁に目にするようになったので。使っているのは、とくに書籍系の人が多いですね。本屋の書籍で使われているのをよく見ます。

雑誌の専用書体は
誌面を使った壮大な実験

──『群像』と『GINZA』の専用書体に採用された経緯や、書体コンセプトについて教えてください。
川名潤さん、水戸部功さん、鈴木成一さんのトークイベントの打ち上げの時、川名さんが「今度『群像』（講談社）をやる」と。それで「書体を作らない？」という話になって担当させてもらいました。（P.91参照）。『群像』専用書体〈NPMぐんぞう〉は最初に作ったものと大枠はあまり変わってませんが、号を重ねるごとにバージョンアップしています。より自然な筆使いにし、筆の息遣いを入れました。

──〈精興社書体〉のコンセプトも似た感じなんですか？

NPM ぐんぞう Text Regular
（nipponia）

游明朝体 L
（字游工房）

コンセプトというより、制作の経緯が似ているかもしれません。〈精興社書体〉ももともと岩波の本で使うために作られた書体です。しかも何度かアップデートしている。

──ストーリーが似ているんですね。〈NPM ぐんぞう〉はどのようにアップデートされたのでしょうか?

最初の時点からはもう別物になりました。そうしないといけないとは思っていましたが。権利云々ではなくて、現代に作られたものなので、まったく同じものを作るのは意味がないと思っています。『群像』の誌面を使って壮大な実験をさせてもらっている感じです。もちろん最初から完成度は高いのですが。

　2020 年 12 月号に使われているのが〈NPM ぐんぞう Text Regular〉v3 なんですよね。次の号から v4 が採用されるはずです。これで完成かなと思っています。ここから枝分かれさせ、自分がリリースする書体を作ろうとしています。〈NPM カガチ〉という書体名で、『群像』よりも字面を小さくし、ウエイトを細くした書体になります。

──よく見ると違いますね。

〈NPM カガチ〉の方が若干太いですね。合わせる漢字を変えていて、〈NPM ぐんぞう〉は漢字に〈游明朝体 R〉のウエイトを想定していましたが、〈NPM カガチ〉は〈筑紫明朝〉にしました。漢字の表情と合うのはこっちだったんです。横線が太い、黒めの明朝体にしたくて、筑紫はちょうど良かった。

──〈カガチ〉はボールドもあるんですね。

太らせると、どうしても野暮ったくなってしまうので、けっこう難しいんです。太いウエイトは〈石井太明朝体〉の〈ニュースタイル小がな〉の方を意識しています。優しくてクセがない。

──昔からある絵本のような印象です。

あまり和文の明朝体にないんですけど、キャプションというウエイトも作っています。小さいサイズで、字面を大きくして、縦横のコントラストを減らしています。このキャプションに合わせる漢字が難しいんですけれども。〈秀英横太明朝〉や、あとはモリサワの〈黎ミン〉などにローコントラストのウエイトがあるので、ああいう黒味が強い明朝体に合わせるように考えています。欧文書体にはよくある「オプティカル・サイズ」という考え方を和文でもやってみようという試みです。

──『GINZA』専用書体について教えてください。

〈GINZA Grotesque〉はあまり大っぴらに発表していないので知る人ぞ知る書体です。たまに、クレジットを見た友達から「あ、山田だ」と言われます。

──ファッション誌なので英数字の出現頻度が高いのでしょうか。

そうですね。値段やブランド名、サイズなどで使われています。ちょうど友達の本田千尋さんが AD になるというタイミングで話をいただきました。〈NPG クナド〉の欧文部分のカスタムなんですが、クナドの欧文のデザインを気に入ってくれていて、和文を〈TB ゴシック〉にすると聞いたので、そのウエイトに合わせてカスタムすることになりました。

　〈NPG クナド〉欧文のエッジを立てて、角を丸めています。それで小文字をいくつか変えてるんですけど。「r」

!"#$%&'()*+,

[\]^_`{|}:;<=>

0123456789

ABCDEFGHIJ

OPQRSTUVW

abcdefghij

opqrstuv

〈GINZA Grotesque W425〉

あいうえおかきく
けこさしすせそた
ちつてとなにぬねた
のはひふへほまみね
むめもやゆよらりみ
るれろわゐゑををを
ん丶、アイウエオ
カキクケコサシス
セソタチツテトナス
ニヌネノハヒフヘ
ホマミムメモヤユ
ヨラリルレロワヰ
ヱヲンー！？

NPM ぐんぞう v4 Text Regular

あいうえおかきく
けこさしすせそた
ちつてとなにぬねた
のはひふへほまみね
むめもやゆよらりみ
るれろわゐゑををを
ん丶、アイウエオ
カキクケコサシス
セソタチツテトナス
ニヌネノハヒフヘ
ホマミムメモヤユ
ヨラリルレロワヰ
ヱヲンー！？

NPM カガチ Text Bold

!"#$%&'()*+,-./
[\]^_`{|}:;<=>?@
0123456789
ABCDEFGHIJKLMN
OPQRSTUVWXYZ
abcdefghijklmn
opqrstuvwxyz

GINZA Grotesque W425

の頭の切れ込み方とか、「p」とか「q」とかをもう少しシャープにというオーダーを受けました。自分ではクナドのカッティングエッジ版と呼んでいます。

——『Ginza』というファッション誌の最高峰で、自身の書体が使われるなんてすごいですね。
書体を作っていて良かったですね。

——雑誌のアイデンティティを専用書体で打ち出すスタイルが、さらに盛り上がるといいですね。
ライセンスや作業工程の小回りがきくnipponiaならではの仕事で、大手フォントメーカーでは逆に難しいかもしれませんね。だから自分のような小さな独立系メーカーがもっと増えれば……、もちろんいるはいるんですけど。うちになぜ仕事が来るかというと、間違いなくMonotypeにいたからだと思うんですよ。「あいつならできるだろう」と。外国からの人はほとんど「〈たづがね〉を作った人だな」と。でも、日本のフォントメーカーから

デザイナーが独立したときに、その人がどの書体を作ったかということが、あまりわからないじゃないですか。発表もしないし、自分からもたぶん言えないだろうし。そういう人がどうやって食ってるのかといったら、やはり勤めていた会社の仕事を受けているんですよね。オリジナルを作るというより、外注としてやっているというスタンスなんだと思います。

——他の紙媒体でも、こういう動きがもう少しあってもいいですよね。単発の書籍ではなかなか作りづらいですが。
『群像』も『Ginza』も高額な使用料はいただいてません。本当にちゃんと作るとしたら、それなりのまとまった金額になってしまうので、簡単に発注できないですよね。僕と川名さん、僕と本田さんの関係性で成り立っていると思うんです。俯瞰して考えると、次の書体を作るために実験的に使ってもらっているという面があるので、そこはウィンウィンになります。個人的な関係性を作るのがまず大事だなと思っています。

「音楽家の伝記 はじめに読む1冊」シリーズ（ヤマハミュージックメディア）

『心友：素顔の井上ひさし』（作品社） 『かたちは思考する』（東京大学出版会）

『作字百景 ニュー日本もじデザイン』と『定番フォント ガイドブック』（グラフィック社）

つながらなそうなものを
見つけてきて組み合わせる

——装幀の仕事をご紹介ください。

「音楽家の伝記 はじめに読む1冊」シリーズ（ヤマハミュージックメディア）の書名は書き文字です。イラストは北澤平祐さん。この帯も〈NPRクナド〉で、nipponiaの丸ゴシックです。タイトルは子ども向けということもあり楽しいデザインにしました。本文のデザインも担当しています。これは〈本明朝新かな〉。丸ゴシックに〈NPRクナド〉のプロトタイプを使っています。

——北澤平祐さんの起用を決めたのは編集者さんですか？

僕が何人か候補をあげたのですが、北澤さんが一番面白いんじゃないかと思って。こういうテイストであまり描かれていないのですが。北澤さんはけっこうノリノリでや

ってくださって、ハッキリ言って僕はあんまり仕事してないんですよ（笑）。文字を描いて、色を決めたくらいかも。

——クラシック音楽の装幀に、モダンで作字的な書名を採用した理由は？

子ども向けなので、かわいらしくしました。ちょっとウルトラマンっぽくしようと。アーチ型。いま7冊で、シリーズがどんどん増えていきます。今度、日本人も入るので、漢字を書かなきゃいけないんですよ。楽しみにしています。

——山田さんは「文字の人」という印象が強いですが、個人的に「配色の人」でもあると思っています。『作字百景』もそのひとつです。

うれしいです。『作字百景』は「扁額」をモチーフにしていて、緑青をイメージして配色しました。

石井太ゴシック体
（写研）

新聞特太明朝体
（写研）

明朝体オールド
（イワタ）

──古いものからインスパイアを受けてコンセプトを定めていく手法は「山田流」ですね。

いや松田流かもしれませんね（笑）。デザインのどこに意味を見出すか……。編集ですよね。つながらなそうなものを見つけてきて組み合わせる方法です。

──『作字百景』はオリジナルのレタリングがたくさん載っている本ですが、そんな性質の本の表紙だとプレッシャーが掛かりそうです。

掲載されている方々のいろんな印象を入れているので、強いレタリングになりました。普段はそんなに強いものを描かなくて、なるべく優しくしようと思っていますが、強いですねこれは。編集者が元『アイデア』編集長の室賀清徳さんだから即オッケーでした。室賀さんの仕事は毎回面白いですね。

『心友: 素顔の井上ひさし』（作品社）と『かたちは思考する』（東京大学出版会）は写植書体です。〈石井太ゴシック体〉。アウトラインサービスを使いました。アウトラインデータをそのまま使うことはなくて、写植のシズル感を出すために、ちょっとだけ太らせます。そのまま使うと、イメージより細く出ちゃうんですよね。印刷技術が向上しているからシャープになりすぎてしまうんです。

──私が感動したのは『定番フォントブック』の話。フォントの本だから掲載されているデジタルフォントを使うというのが自然だと思うのですが、そうではなくて、載っていない古い書体を使ったという……その発想はなかなかできないです。

なんだか選べないんですよね。自分も書体を作る立場だから、誰かを贔屓するわけにはいかなくて。

これはクナドのプロトタイプですね。漢字は第一世紀の『暮しの手帖』で使われていた、初期の〈石井ゴシック体〉を参考にしています。

──〈石井ゴシック体〉にもバージョンがあるんですね。

『暮しの手帖』は、内容はもちろんですが、文字やレイアウトが本当に好きです。雑誌としていちばん完成度が高いと思っています。花森安治[3]がレイアウトしていた第一世紀がいちばん好きなんですよ。

花森さんは活字を使うのも上手だし、手書き文字も取り入れてる。花森安治の師匠にあたる佐野繁次郎[4]さんの描く文字も大好きなんです。繁次郎の手書き文字にはかなり影響を受けていますね。マネしたりして。繁次郎は、おそらく日本でいちばん最初に活字の清刷りを拡大して装幀に使った人なんですよ。本文サイズの文字をテレスコープで拡大して、大きく題字に使った人です。

──最近気になる書体はありますか?

本文は、イワタの〈明朝体オールド〉かDNPの〈秀英明朝〉をよく使います。イワタの明朝体が使われた本を読んで来たからだと思うのですが、馴染みがあるんですよね。学生時代に初めて購入した書体もイワタの〈明朝体オールド〉でしたね。気になる書体というと……この間はじめてYSEM〈新聞特太明朝体〉（写研）を使いました。

──いつの時代の話なのかよく分からなくなってきましたが（笑）。今後の新書体のプランを教えてください。

今後、作りたい書体がいくつかあります。漢字を含む書体の、最初に作るサンセリフをいま作りはじめています。これは印刷で使うということはあまり考えていません。

山田和寛（やまだ・かずひろ）
装丁家、文字・グラフィックデザイナー。多摩美術大学を卒業
し、松田行正氏に師事。その後、書体メーカー Monotype で和
文書体デザイナーとして〈たづがね角ゴシック〉に携わる。2017
年6月に装丁家・文字／グラフィックデザイナーとして独立。
nipponia 主宰。www.nipponia.in

※1　府川充男（ふかわ・みつお）
印刷史研究者、タイポグラファー。

※2　松田行正（まつだ・ゆきまさ）
1948年生まれ。グラフィックデザイナー、アートディレクター、
装丁家、著作家。マツダオフィス及び、出版社「牛若丸出版」
主宰。多摩美術大学造形表現学部デザイン学科非常勤講師。
2006年著書『眼の冒険』のブックデザインで講談社出版文化賞
受賞。

※3　花森安治（はなもり・やすじ）1911-1978
編集者、グラフィックデザイナー、ジャーナリスト、コピーライター。
終戦後、大橋鎭子とともに生活雑誌『暮しの手帖』を創刊した。

※4　佐野繁次郎（さの・しげじろう）1900-1987
洋画家。パリに留学し、アンリ・マチスに師事。パピリオ化粧
品の重役であり、パッケージや広告のデザインも手掛ける。

本当にサンセリフなんです。展開するための書体と
いうか。ひとつ自分のフラッグシップ書体にして持
っていて、それをカスタムしていこうと考えています。
　まだ全然できていないんですけど。野暮ったくな
い書体がなかなかないので、〈Universe〉のような
和文を作りたいと思っています。純粋にかっこいい
か、スマートに見えるものを目指しています。◈

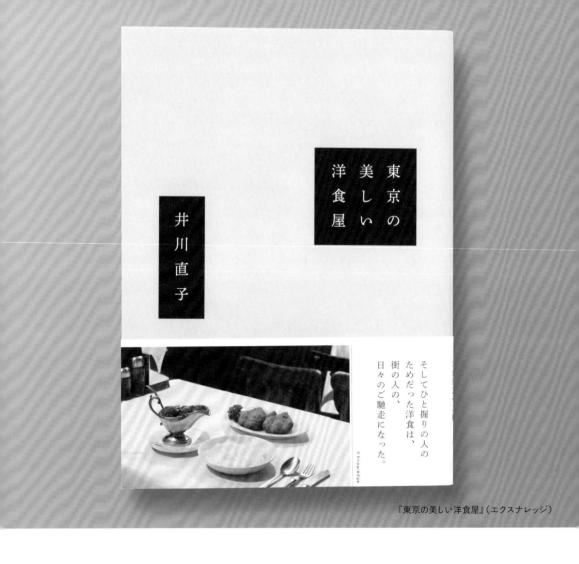

東京の美しい洋食屋

井川直子

そしてひと握りの人の
ためだった洋食は、
街の人の、
日々のご馳走になった。

X-knowledge

『東京の美しい洋食屋』（エクスナレッジ）

装幀と
フォント

実用書から児童書まで
幅広いジャンルの装幀を手がける
tentoの漆原悠一さんに
フォントと文字とブックデザインの
お話をうかがいました。

tento｜漆原悠一

『消えた21億円を追え ロッキード事件 40年目のスクープ』（朝日新聞出版）

「そのもの」のデザインができる やりがい

——デザイナーになられた経緯を教えてください。

こどものころは本を読むのが苦手でした。集中力が続かなくて……。でも、絵本や漫画はよく読んでいて、自分自身も絵を描くのが好きでした。高校3年生になる前の春休みから自宅近くの絵画教室に通い出して、その頃からいろんな展示を積極的に見たり、映画好きの友人に誘われて映画館に行くようになりました。そのうちにポスターや写真のような複製芸術に興味をもって、関西にある美大のデザイン学科や版画学科をいくつか受験したあと、京都精華大学のデザイン科に進みました。

大学に入ってから働き出すまでの間、2000年前後のころは、世の中は広告のデザインが花形で、専門誌でもよく特集されていました。当時の広告の世界はダイナミックで華やかに感じられて憧れがありましたが、規模の大小に関わらず、どんなグラフィックでも自分に合ったスケール感で仕事がしたいなと考えていました。

——では、最初から広告デザインを志すことはなく?

そもそもデザインに対するジャンルの違いもよくわかっていなくて、どの会社に行けばやりたい仕事ができるのか全然知らなかったので、広告づくりをメインにしている会社も含めていろいろな会社を受けて、たまたま採用されたのが東京にあるWebの制作会社でした。

入社すると、Webだけじゃなくてチラシやポスターの印刷物の仕事もときどきあって「やりたい、やりたい」と先輩にアピールして手伝わせてもらってました（笑）。

当時、自宅から電車一本で行けることもあって、古本屋街のある神保町によく通っていて、週末になるたびに古本屋巡りをしていました。

いい仕事をしたいと思っていても、自分の実力が追いついていないので当然そんな機会もなくて、理想と現実とのギャップにもやもやしていて。多分そのストレスもあっての古本屋通いです（笑）。本とのつき合いは、そのころから一気に近くなりました。写真集や画集ではない一般書を見ても「この文字組みなんかよくわからんけどかっこいいな」とか、意識するようになりました。

——古い書籍の文字組みまで見ていたんですね。
活版や写植時代の文字組みがとても新鮮に感じました。ノンブルの置き方や見出しの立て方、背表紙のデザインなど、どこを見ても面白くて未知の世界ばかりだったので、店の本棚の端から端まで夢中になって眺めていました。地味な週末です（笑）。そうすると今度は、使われている書体がだんだん気になってきたので自分で調べてみたり。いいなと思うデザインの傾向もなんとなく分かってきたりしました。挙げるとキリがないんですけど、和田誠さんや横尾忠則さん、杉浦康平さんが手がけた装幀をよく見ていました。

——ただ眺めるだけじゃなく、書体まで調べたんですね。
そうですね、知識が浅く見ただけではどんな書体かわからなくて、家に帰ってからMacで同じ文章を2行くらい打って出力してみて「あ、これはこの書体っぽいな」とか、

「行間はこれぐらいなんだな」とか。日々の仕事にこっそり取り入れてみたり、友人に頼まれたDMでそれっぽいデザインにしてみたり。追体験というか、装幀した人の仕事の一部をなぞるようなことをやっていました。

——そのあと、どのような経緯でブックデザインの道へ進まれましたか？
Webの会社は総勢60人ぐらいの大きな会社でしたが、次はスタッフが4〜5人ぐらいの個人事務所で約2年間働きました。とても厳しい事務所で毎日へろへろだったんですけど「やっぱり印刷物のデザインは楽しいな」と思って、やりがいを感じていました。Webの会社を辞めるとき、社長には「なんでわざわざ縮小する市場のほうに行くんだ」と、猛反対されました。いま思えば、もう少し身体を使ったり手を動かすような感覚を得たかったのかもしれません。

その後、尾原史和[※1]さんのスープ・デザインに入って、雑誌や単行本のデザインを次から次へとみっちりやらせてもらったことがいまにつながっています。独立した時は本に限定して仕事を受けていたわけではないんですけど、年々、本に関わる仕事が多くなってきました。本は「そのもの」のデザインで、実体があるもののデザインを手がけられることが、いまでもうれしいです。

『東京の美しい洋食屋』
——担当された装幀のお話を伺いたいのですが。まず『東京の美しい洋食屋』について教えてください。
編集者とのはじめの打ち合わせでは、文章と写真が入り交ざったガイドっぽい本にしたいという話でした。著者の井川直子さんが書かれた本を以前読んだことがあ

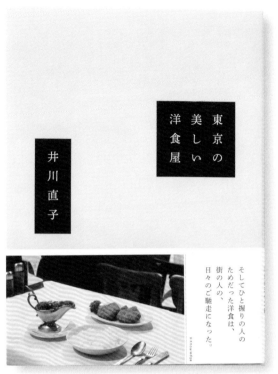

『東京の美しい洋食屋』(エクスナレッジ)

愛東

貂明朝 R
(Adobe)

って、いわゆるガイド本っぽい見せ方ではお店の魅力があまり伝わらないのではと思い、読み物は読み物として、写真は写真としてそれぞれの良さを引き立たせるように分けて見せた方がいいんじゃないかと、こちらからも全体のページ構成を提案させてもらいました。

——写真の印象も変わりますね。しっとりと見えて、文章も淡々と読み進められるような。
文章と写真が最大限引き立つように、デザイン上の演出をなるべく抑えました。こだわりを持った洋食屋さんを紹介する本なので、何気ない気遣いや心配りを感じられるような佇まいを目指しました。

——ノンブルが印象的ですね。左ページも右側にある、これはなかなか見ないと思います。
ページの両端に置くのが一般的ですよね。写真とキャプションの位置関係をページごとに異なる印象にしたくなくて、キャプションはどのページにも固定した位置に置きたかったのです。左ページの場合、ノンブルが小口側

にあると、余白が足りず、キャプションとの間が詰まってしまって窮屈に感じました。

——書体についてはいかがでしょう?
見出しは〈貂明朝〉、本文は〈秀英明朝〉です。カバーのタイトルは、漢字を〈貂明朝〉、かなを〈秀英明朝〉にしました。「の」と「し」と「い」のかなを〈貂明朝〉にすると、コロンとして可愛らしくなりすぎたので、〈秀英明朝〉と合わせてみたところ、ぴったりはまりました。

『21世紀 オカルト・エンターテインメント戦記
『緊急検証! THE MOVIE』公式読本』
——『21世紀 オカルト・エンターテインメント戦記』は、古いハヤカワ・ミステリのような雰囲気がありますね。
大槻ケンヂさんや辛酸なめ子さんが出演しているオカルト番組の映画化を受けて出版された公式読本で、ユリ・ゲラーとかネッシーを再検証しようという内容です。

——インタビューページの発言者部分にすごい長体がか

あいは

KO たおやめ M
（欣喜堂）

『21世紀 オカルト・エンターテインメント戦記『緊急検証！THE MOVIE』公式読本』（青幻舎）

かっていますね。

こういったテーマの本なので、あえて不安を感じさせる
ような文字組みにしました（笑）。級数に思いっきり落
差をつけたり、版面を裁ち落としギリギリに設定するこ
とで、ただごとではない雰囲気を感じ取ってもらえたら。
また、各証言者の扉写真をあえて極小サイズにすること
で、謎めいた印象を与えられるように演出しました。

──本文の明朝は〈KOたおやめ〉ですが、選ばれた理
由はやはりオカルト感でしょうか。

そうですね。文字を構成する細かな要素がしつこくて粘
り気があるように感じられたので（笑）、内容と合ってい
て効果的かもと思って選びました。

──こういう仕事は、編集者から「どんどん遊んでくださ
い」といったオーダーがあるんでしょうか。

担当編集者からは「普通に文章を組むと、堅苦しくなっ
てこの本の魅力は伝わらないかもしれないから、ページ
によって大胆にアクセントをつけてもらってもいいです」

というような話をもらっていました。6種類の本文用紙に
対して、それぞれ印刷するインキを変えているのですが、
実はそれほどコストはかかっていなくて、一見チープな
感じに見せるのも造本を考えるときのテーマのひとつで
した。

──帯も含めて、60 〜 70年代くらいの、古い時代の
本の良さみたいなのも感じますね。

オカルトブームがあった70年代のトーンは少し意識しま
した。タイトルの字は、写植のアウトラインサービスに
お願いしてデータ化した〈太ゴシック体B1〉を使ってい
ます。エレメントのゆらぎがタイトルの強さに直結していて
デジタル書体にはない魅力があります。

　デジタル書体のなかでは〈NPGクナド〉が似た印象
を感じます。〈太ゴB101〉や〈見出ゴMB31〉もよく使いま
すが、〈クナド〉はまた違った味わいがあって、『ちゃぶ
台』では、本文以外の強調、引用部分のかなに〈クナド〉
を使っています。ウエイトの数がとても多くて合成フォン
トを作りやすく、最近使用頻度が高い書体です。

118

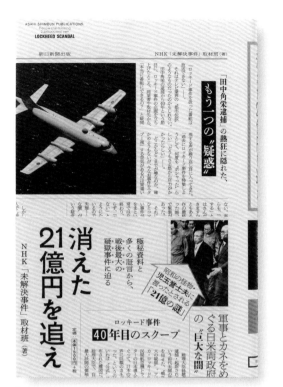

筑紫新聞明朝
（フォントワークス）

『消えた21億円を追え ロッキード事件 40 年目のスクープ』（朝日新聞出版）

『消えた21億円を追え ロッキード事件 40 年目のスクープ』
――装幀が本当にユニークですね。まず新聞を折ってカバーにしたようなアイデアが面白いですが、文字も不思議な雰囲気がありますね。

「新聞」っぽさを追求しすぎると、カバーとしてメリハリのない印象になってしまうので、蛍光オレンジをところどころ差し込んで、この本の特徴にしようと考えました。

――〈筑紫新聞明朝〉は、何か特徴はありますか?
新聞明朝の中では柔らかい印象で、個人的には読みやすく感じられます。

――本文は、版面が大きくて余白が小さいですね。
余白が少ないと、文章にギュッと集中できるような感覚があるので、本の内容次第ですが、ドキュメント系の読みものには合ってるんじゃないかと思いました。

――小見出しが下についているところが斬新です。
新聞などで使われている記号がありますよね。天声人

語の「▼」のような。三角の天面が平らだから、小見出しを下揃えにしたとしても、小見出しの始まりの位置が視認しやすく、新聞記事っぽさも出せるかなと。

『ちゃぶ台』
――『ちゃぶ台』について教えてください。
担当する号からデザインを全面リニューアルするということで、雑誌のロゴも変更することになりました。既存の書体をベースにいろいろと試していたんですが、つい ロゴづくりのセオリーに則ってカチカチと整えてしまって、作業の途中で「なんか違う、これじゃない!」と（笑）。なんというか、『ちゃぶ台』はもっとデザイナーの意図が感じられないデザインのほうがいいんじゃないかと思って、手書きのラフから仕切り直しました。

――こちらはミシマ社さんの雑誌ですよね。
はい。「生活者のための総合雑誌」を掲げているので、読み物としてのハードルを下げて、ある意味文芸誌らしくない雰囲気を目指してデザインしています。

『ちゃぶ台6』（ミシマ社）

まほう

秀英明朝
（DNP）

『ちゃぶ台7』（ミシマ社）

——すんなりオッケーが出ましたか？

表紙はもともと完成したデザインとは全然違う方向性の案を提案していて、その反応も悪くはなかったんですけど、「もうちょっと考えたほうがいいかも」と。編集者も同じことを思っていて。1週間後に『ちゃぶ台編集会議』という公開オンラインイベントがあったので、その場で最終デザイン案を見てもらってオッケーが出ました。

——修正指示の赤字のようなデザインが面白いですね。

ラフの段階までは僕が書いたものを入れていたんですけど、「ミシマ社らしさ」をどこかに出したくて、入稿直前に、社員の方に清書してもらいました。

7号目はガラッと雰囲気を変えていて、誌面ロゴ以外はなにをしてもいいという、ゆるいフォーマットです。

——〈秀英明朝〉を使われているのは、やはり手堅くというところでしょうか。

そうですね。読書に慣れていない人も読みやすい書体だと思います。「い」とか特徴的ですよね。一画目と二画目がつながっていることで、ほかの明朝体と少しだけ受ける印象が変わります。

——「ま」もですよね。「まほう」だと全部つながるでしょうか。つながっている方がすらすら読めちゃうような気もしますね。

書体のウエイトにもよりますが、文字全体の太さのバランスが良い気がします。たとえばイワタの〈明朝体オールド〉だと、文字の太いところと細いところの強弱の差がもう少しあって、クラシカルな雰囲気があるんですけど、〈秀英明朝〉はフラットに感じます。

年配の人向け＝文字を大きくする、そういう単純な話ではない

——児童書から大人向けの本まで手がけられていますが、ターゲットを意識して書体を選ぶことはありますか？

担当編集者から、読者層を大まかに聞きますが、意識しすぎないようにしています。狙って作っても、全く違う

『ドクルジン』ミロコマチコ著（亜紀書房）

層の人が手に取ることもあるだろうし、あまり決めつけないで、あくまで参考程度に頭の隅に入れておいて、それよりは本そのものの魅力を抽出する方に力を入れています。ターゲットありきの発想ではなく、本の内容を読み解いて表現したことが、結果的に考えていた読者層に近くなったというのが理想です。

──たとえるなら女の子向け＝ピンク色ではない？
たとえば、年配の人向けだから文字をひとまわり大きくするとか、そういう単純な話ではないような気がして。余白のスペースを変えたり、まわりにある他の文字との関係性であったり、文字の大きさは同じだとしてもちょっとした工夫で見え方は変わると思います。

──UDフォントのように多くの人が読みやすい書体もありますが、大事なのは組み方ということでしょうか？
ターゲットとかマーケティング的な考え方をデザインのスタート地点にしたくないというのが大きいかもしれないです。それだけじゃ計りきれない本ってたくさんあります。

「前例がこうだから」と決めつけずに「こういう方法もありますよね」という切り口を、編集者と一緒に柔軟に考えていきたいなと常々思っています。

──ここ数年で依頼が増えたという児童書について教えてください。
本格的な絵本を初めてデザインしたのは、たしか、後藤美月さんの『おなみだぽいぽい』でした。この絵本自体の反響が大きくて、書店やSNSで見た他の絵本編集者からの依頼が少しずつ増えていきました。

『ドクルジン』
『ドクルジン』の本文は〈KOたおやめ EB〉を使っていて、1回出力してコピー機で文字のエッジを粗くしています。

──ピュアなフォントの状態ではないということですね。
はい。とても力強い絵なので、文字が埋もれてしまわないように。ミロコさんは「文字が入る場所を意識しないで描くからデザイナー泣かせかも（笑）」と言っていまし

『カ どこいった?』鈴木のりたけ著(小学館)

効果音の手書きラフ

た。「予想外だったけど、文字の置き方が内容にとても合っている」と、ご本人と担当の編集者に喜んでもらえて嬉しいお仕事でした。文字は話の盛り上がりにあわせて少しずつ大きくしています。

──ストーリーもそういう内容なんですか。
生き物や山、海がどんどん動きだして混ざり合っていく物語で、絵と呼応するような気持ちでデザインしました。絵と文字が本のなかで一体化しているけど、読みづらくなってしまわないように気をつけました。

──作家さんの絵の一部になるような考え方でしょうか。
そうですね。絵とお話を読み込み、自分の中に取り入れてから進めます。絵本の仕事はそこが肝心だと思います。

『カ どこいった?』
タイトル文字については、作家の希望をはじめに伺います。自分で描きたいという方もいますし、作って欲しいとリクエストされる時もあります。とくに希望がない場合は

こちらから提案するようにしています。『カ どこいった?』の場合は、「デザイナーさんに全部お任せします」という感じでした。

──本文も文字が効いてる絵本ですね。
本文中の蚊をたたく効果音もこちらで作って欲しいということだったので、事務所のスタッフに「太くて強いボテっとした文字をたくさん書いてみて」と伝えて、その中から選んだものをデータ上で形を整えました。表紙は「真っ白な空間の中に蚊だけが飛んでいるほうが蚊が際立ってよいのでは」という提案をして、その案が採用されました。いっぽう表紙のタイトル文字は、蚊ということで「細くて縦に長いイメージで」と同じスタッフにお願いして書いてもらいました。

──漆原さんご自身で書くのとスタッフの方に書いてもらうのとでは、意味が違いますか?
自分で書いたときに感じるクセや味が余計だなと思う場合もあって。明確なイメージがある場合は自分で作ります。

122

『みんなのおすし』はらぺこめがね著（ポプラ社）

光朝
（モリサワ）

さあ　じゅんびは　できた
きょうも　はりきって
にぎるぞー

——**内容やイメージの有無で決まるんですね。**
『カ どこいった?』の場合は、スタッフに試し書きしてもらうことで、意外な形が出てくるのでは?　という期待もありました。

『みんなのおすし』
——**『みんなのおすし』の文字は?**
竹ペンや割り箸にインクを付けて書くと、はねやはらいが自分の意図しない太さになったりしますよね?　そんな思いつきがあったので、この文字も手書きしたあとにデータ上で細かく調整しました。

——**本文書体は〈光朝〉でしょうか。**
はい。お寿司屋さんにある湯呑みに書いてあるような、極太明朝とか江戸文字のようなイメージがありました。それでどっちが合うかなと思って、いろいろ試していくなかで〈光朝〉を選びました。「も」が、漢字みたいに見えて面白いですよね。最終的に〈秀英四号太かな〉と〈光朝〉の2つに絞って検証をしていたんですけど、秀英の

ほうはアクが強くて、ひとつひとつに個性が強すぎるので、読みづらくなるのは避けたいなと思ってやめました。

——**連綿のようなつながりがない。どっしりしていますね。**
読みやすさを優先したという感じですけど、その中でも、太めで強弱のある明朝の方が、絵本の内容に合っていそうだなと思いました。

もっと自由に
ならなくちゃいけない

作家さんの書き文字は、絵の延長線上だということを考えても選択としては間違いなく良くて、ひとつの答えだと思います。でもそうじゃない方法でとお願いされた時、絵本って当たり前ですけど、中身がダイレクトに絵そのものじゃないですか。その世界観に合う文字を探していく作業が楽しくて、絵本を担当するデザイナーとして、または、はじめの読者のひとりとしての直感を信じている部分が大きいです。ひらめきや頭の中にぼんやり

手書き文字、作字の仕事から

とある形を具現化していくために自分ひとりで完結する時もあるけど、スタッフの手を借りて表現の可能性を広げていく時もある、という感じなのかな。

──以前「古い書物には強度がある」とおっしゃっていたのが印象的です。
活版や写植の時代に作られたものは、強度や熱量があって、本の佇まい自体にも独特の個性を感じます。恩地孝四郎さんの書き文字や装幀が好きなんですけど、のびのびと自由にデザインしているように見えます。本のデザインって、昔は作家や画家自身が装幀をしていることも多かったですよね。そして表現がとてもシンプル。印刷技術の制約があるなかでも、装幀者の遊びごころが伝わってきます。自分ももっと自由にならなくちゃいけないなと思います。

　フリーランスになって10年が経ちますが、経験を積めば積むほど、ある程度のセオリーができてきます。極端に言うと本の内容について深く考えなくてもきれいにデザインしようと思えばなんとかなってしまいます。でも、その経験則に寄りかかりすぎずに、違うアプローチも模索していかないと新しいものは生まれないのではとも思います。デザインする側として変化を続けないといけないなと思うし、そう思うことで新鮮に本と向き合うことができます。そういったことは普段から意識していて、「なんかガチガチだなあ」とよく反省しています。

　本って、形自体がずっと普遍的なものですよね。印刷技術ができてから何百年経っても、ページをめくって読んでいくという形式は基本的に同じです。これって相当強度のあるフォーマットだと思って、その基本があることをあらためて意識し直して、デザインは枠をどんどん外していっていいんじゃないかと最近特に考えています。

──タイトル文字についてはいかがでしょうか。
文字には意味と形と響きがあって、その文字が示す内容もあるから、タイトル文字を作るヒントはたくさんあって。あえて大げさな表現をするときもあるし、小声で話しかけるような時もあったりと、本の目的に応じてさまざまです。

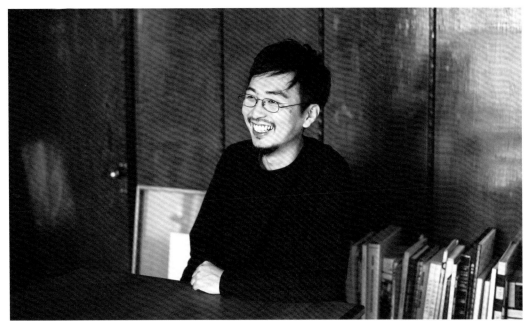

Photo：上原未嗣

漆原悠一（うるしはら・ゆういち）
グラフィックデザイナー 1979年大阪生まれ。2002年京都精華大学デザイン学科卒業後、スープ・デザイン（現・ブートレグ）等を経て2011年に独立。tentoという屋号でブックデザインを中心に活動している。

——字面や書名の意味から着想を得て書体を選ぶというプロセスが、漆原さん独自のやり方だと思いました。

場合によっては「サブタイトルの括弧を取りませんか」とか「平仮名にしませんか」と提案をする時もあります。全然見え方が変わることもあるので。

——デザインのために踏み込んだ提案ができるデザイナーはあまりいないかなと思います。

控えめに提案しています（笑）。「こんな見え方になりますよ」と、2パターン作って見せたり。「絶対これじゃないとダメ！」というわけではないです。デザインは編集する力が必要なので、相手を尊重しつつ、思ったことはなるべく伝えるようにしています。

——大きく言えば、文字選び＝編集ということですよね。ブックデザインも同じく。

かなり重要だと思います。内容を理解して読み解く力が大事だということは、スタッフにもよく伝えています。なんとなく雰囲気でデザインを進めてもその本の根っこを掴みきれないし、俯瞰した情報を頭に入れておかないと、出るアイデアも出ないし広げられないと思います。

——書店には定期的に行きますか？

新刊・古本に関わらず書店にはよく行きます。そのときの売れ筋や書店の推しが平置きされているので、ブックデザインの流行りや傾向も感じられておもしろいです。本のデザインは、著者と編集者とデザイナー、ときにはイラストレーターや写真家など、それぞれの主観と客観がごちゃ混ぜになってできあがるもので、そしてひとりひとりの観点は、これまでの人生で見たり聞いたり経験したことが血肉となって滲み出るものでもあるわけで。そんな、ある種カオスな状況を楽しみながら、本づくりに関わり続けていきたいです。◪

※1 尾原史和（おはら・ふみかず）
ブートレグ（元スープ・デザイン）代表取締役、アートディレクター、グラフィックデザイナー。

初めて　文字を学ぶ　幼児のための　ひらがなの　正しい基本とその絵

あいう
えお
えほん

とだ　こうしろう

絵本と
フォント

子どもが最初に触れる「文字」と真剣に向き合い、
『あいうえおえほん』として世に送り出した、
戸田幸四郎さん。その意思を受け継ぐ
戸田デザイン研究室の代表 戸田 靖さんと
広報の大澤千早さんに
児童向け製品のデザインと文字について
お話をうかがいました。

戸田デザイン研究室｜戸田 靖

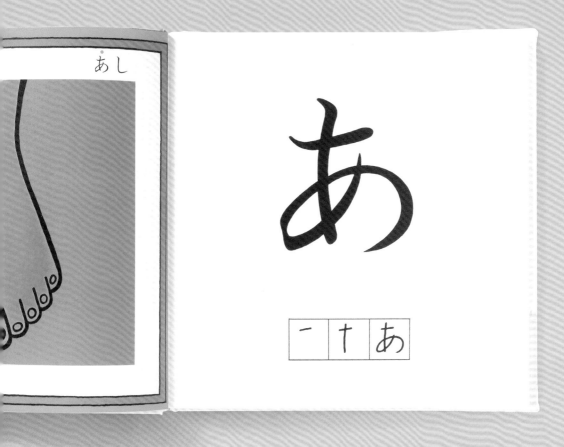

『あいうえおえほん』

ひらがなも絵と同じような
魅力を持った形

──出版活動のスタートになった『あいうえおえほん』について教えてください。

戸田 靖（以下戸田）：出版したのは1982年で、市場にはすでにたくさんのあいうえおの本がありました。ただ、父の戸田幸四郎[※1]が思っていたようなものはなくて、自分が欲しいものを作ったのがこの本です。

　ひらがなの書き順などを教える「知育絵本」のジャンルでいわれてしまうんですけれども、ひらがなも絵と同じような魅力を持った形であることを伝えたかった。そのためには既成の文字ではなくて、自分が文字として一番きれいだなと思える形を作り上げて、それを初めて文字に触れる子どもたちに見せたいとよく話していました。子ども向けの本を作るとなると、ちょっと可愛くしようと考えて、丸ゴシック的な書体を選びがちなのですが、草書から来るこの書体を自分でデザインをして使ったのは、そんな意味があると言ってました。これ（次ページ）が原画で、かつ完全版下です。

──美しいですね。全然ホワイトがない？

戸田：光の下でよく見ると、文字の際が全部ホワイトで修正してあるんですよ。インクに墨汁を混ぜて描いています。

『あいうえおえほん』原画

『あいうえおつみき

新ゴ B
（モリサワ）

ニューロダン EB
（フォントワークス）

UD丸ゴ_ラージ B
（フォントワークス）

——幼児向けの絵本では、よく丸ゴシックを使います。でも小学校で教科書の教科書体を見たときに、子どもによってはギャップがあると思うんです。『あいうえおえほん』では、丸ゴシックではないものにされたんですね。

戸田：ひらがなはもともと、筆で書く草書が元になっているので、ハライやハネなどが微妙なんですよね。鉛筆で書くときに、ハネるのか、それとも止めていいものか、一個一個確認していったことも、当時は画期的だと評価をいただきました。

——どちらでも良いんだよ、と教えている。

戸田：そうですね。当時の文部省に何度も問い合わせて、確認してはっきりさせたことは、この本のすごいところだと自分で言ってました（笑）。

——この字にたどり着くまでの過程があったわけですね。書体を使う際も、そのまま使うことはなかったのでしょうか。

戸田：戸田デザインは子ども向けに作っている製品が多いので、はじめて見る子どもにとって、これがスタンダードになるかもしれない気持ちが常にあります。この本以外の書体でも、デザイン化された書体をそのまま使う事はあまりしません。濁点などがデザイン化されているものがよくあるのですが、それをそのまま使わずに、濁点の部分だけ直して使っています。これ以外の本の話ですけれども。

——濁点がデザインされているというのはたとえば……？

戸田：「が」なんかでよくあるんですよ。濁点の処理ですね。

——太すぎて食い込んでいるような……。

戸田：角ゴシック体で頻繁にある感じなんですが、これらはこのまま使わないようにはしています。特に見出し系で使うときには修正をして使います。

——そうでしたか。

戸田：佐藤敬之輔さんの『文字のデザインシリーズ』（丸善）は、いろんな書体を書くときに参考にしています。ひらがなの成り立ちから、当時の書体のことまで書いてある本で、父も私もバイブル的に開いています。最近は、本を作るときにどういう書体で行こうかとパラパラ見たりといった使い方をしていますね。

文字が綺麗だと綺麗な文になる

——『あいうえおつみき』について教えてください。

戸田：『あいうえおえほん』を作ったときと同じ状況で、ひらがなの積み木も、既にいろいろな商品が販売されていました。しかし、文字が綺麗と思える積み木はありませんでした。カタカナが添えられていたり、書き順が付いていたり、番号が振られていたり、教材としてしか捉えられていなかった。戸田デザインでは『あいうえおえほん』を出していたので、まず、この墨の文字を木目にプリントしてみるプランがあったんです。相性がすごくいいだろうなと。それでシルクスクリーンの職人に刷ってもらったところ、とても良く仕上がったので、そのまま縮小することになりました。この時に、幸四郎がデザインしたこの絵と文字の『あいうえおえほん』の力を改めて感じました。当初は、多少先を細くしたり太くしたりいろ

んな修正をしながら、この大きさにまとめていくと予想していましたが、その必要はまったくありませんでした。

積み木の工場を探しているときに、郡上八幡の木工の工場を見に行き、そこの職人である社長と話をしたら、偶然、弊社の本をいくつか持ってらしたんですね。それで話がとんとん拍子に進み、作ってもらうことになったんです。郡上八幡は、シルクスクリーン印刷の発祥の地でもあり、しかも木工も昔から盛んということで、この仕事をするのに、これ以上はない出会いがあり、そこに全部お願いしました。

版を作るのは郡上の別の会社でした。気を利かせてイラストを少し拡大・縮小したり、セミとか小さいものは少し小さくしたり、微調整してくれたんです。しかし、そうすると、『あいうえおえほん』の良いバランスが崩れることが判ったんですよ。そのバランスを崩すときれいに見えないことがはっきりわかって、それで、一度ゼロに戻してもらいました……。

——一度、全部のハンコは作ったけれども……。

戸田：そうなんですよ。謝りつつ、一度それはなしにして、もう一度『あいうえおえほん』の通りにやってみてくれませんかとお願いしました。

大澤千早（以下大澤）：文字の美しさは、積み木で文章を作ったときによくわかりますよね。実際に『あいうえおつみき』を使っているお子さんが、積み木で「おかえり」とか「あしたね」とか作って、眠ったりするらしいんですよね。それを見た親御さんから、「文字が綺麗だと綺麗な文になるんだな」という感想をいただきました。それは多分、大人が子どものような気持ちで文字を見られた瞬間だったのかもしれません。

——良い話です。響きが違ってくるんですね。

大澤：そうですね。積み木は本と違い、ばらすことができるので、自分の好きな単語やお名前でもいいのですが、言葉を作るとどこか印象が違う。自分の名前も、何かちょっと特別なものに思えるんです。

――子どものおもちゃにするのはもったいないくらい上質で、リビングに飾りたくなる程です。

戸田：飾って欲しくてクリアなケースにしています。子どものおもちゃは、遊び終わるとしまわれてしまいますが、自分の好きな絵や、文字でも何でもいいので、上に出して、絵のように飾って欲しいと思っています。他の購入者からは、娘さんが成長されて小学生になったときに、リビングのテーブルに「おつかれ」と積み木を並べて置かれていて、お父さんが帰ってきて、つい涙されたという話も聞きました。

――やさしい言葉に聞こえるんですね。家族のコミュニケーションツールにもなりそうです。

――爆発的ヒットとなったリングカードについて教えてください。

戸田：カードという今までは教材的だったものを、子どもがこれが置いてあったら手を伸ばして持ちたくなるよう

なものを目指して作ったものです。文字は、ポップで明るくて楽しいことを表現したかったので、丸みをつけたものにしました。

――まずこの「お」からして、解釈が違いますよね。

大澤：『リングカード・おやこ』の「お」は、より丸く、より柔らかく、と言っていた記憶があります。

戸田：そうですね。1画目が長いと、ちょっと違う感じになったり、点もなんですけど、「リングカード・あいうえお」の「お」はしっかり目に書いていますが、「リングカード・おやこ」の方は、「おやこ」がテーマなので、特に可愛らしさを出したかったので、丸みを持たせています。

――リングカードは幸四郎さんと靖さんの共作だったんですね。

戸田：はい。これと、このマークをはじめに考えたんですね。あとは、シリーズ化してたくさん出していきたかったので、ひらがなやカタカナ、ABCだったり、動物だ

リングカードシリーズ｜パッケージ　　　　　　　　　　　『かくれんぼ』

ったり、どんどん作っていきました。

――「おやこ」という響きや意味から作られたのでしょうか……。

大澤：いつもそれ言ってますよね。ものを作るときの本質にぴったりの書体を選ぶ、それができるまで繰り返すよって。

戸田：本でもモノでも、タイトルロゴの書体はオリジナルなものを作る事は決めているんですね。その製品が一番表現したいことを表すのが、文字であり書体になるので。

　それにぴったりと合う書体があればそれでいいんでしょうけれども、点やハネなど、すべての要素がぴたっと合うものはなかなかないので、その作品ごとにオリジナルで作る作業をしています。

――シリーズがお店で積まれたときに、同じひらがなを使った方が均等に見えるという考え方もあると思うのですが、そこをあえて、違和感がないレベルでチューニングされているところがすごいです。

戸田：そんなすごくないですけど（笑）。でもおっしゃられた通りで、お店で並んだときの統一感はもちろん必

要だし、まして同じシリーズで出したときはとくに、そこに違和感があるといけないので。そうはいっても、今おっしゃられたように「よく見るとそういうことなんですね」というくらい小さな事なんですけどね。

――これはちょっと真似できない。そういう発想にはなかなか至らないです。

戸田：自己満足というところもありますよね（笑）。自分たちだけの満足になってしまってはいけないので、一歩引いて見られるような注意はしていますし、他のスタッフの目が入りますし、僕自身も、何日も寝かせる事はよくしますよ。2〜3日見ないで、4日目に見て、はじめてあれ？（笑）と思うことがよくあります。

――子どもに「『おやこ』のカードを取って」などと言うときにも、響きが違うんでしょうね。この字を見ながら「おやこ」と言うから、きっとコミュニケーションが変わってくる。

大澤：嬉しいですね。

――「おやこ」という響きとこの字がセットで、きっと伝

わるものが違うんでしょうね。

戸田：そういう風に言っていただけると本当に嬉しいですし、やっぱり身が引き締まりますよね。手は抜けないな（笑）。

——会社のポリシーを拝見すると、まず、ご自分が欲しいものを作りたいという思いを綴られていたので、そこからスタートして、この「お」という文字を変えることに至っている。そんなお考えがベースにあるわけですね。

戸田：そうですね。だから、やっぱり納得のいくデザインをしたい、よくわからない事情で変えたりはしたくないというのが強くあります。その分、スタッフの苦労も多いと思うんですけど（笑）。

大澤：結構延期にはなりますよね。一回リセットは当たり前、やらないといけないなと思ってやっていますけれども。でも、納得ができるものを必ず出してはもらえるので、信頼してちょっと耐え忍ぶ（笑）。

——完成間近に気づいたり、違うなと思ったり……ということですよね。

戸田：父がそうだったので、僕も自然とそういう風にな

ったのかもしれません。最後の最後に、もう一回ゼロからやり直すという辛い思いを何度もしてまして（笑）。「え？もうこれ、納入日まで話しているよ」という段階でもう一回やり直したい、ということがよくあって。

でもこれは、たとえば年末に販売するとか営業計画とか、それこそいろんな事情によりますよね。ある程度小さな規模じゃないとなかなかできないとは思います。そうは言っても、戸田デザインがしっかり成立するためには、揺るぎのないものを作ることが第一なので、そこは無理を言ってでもやらせてもらっています。

絵本
「かくれんぼ」について

戸田：『かくれんぼ』は20代でこの仕事を専門にする前に、最初にやった本なんですね。今も出している本なんですけれども。写植文字を打ってそれを貼り込んで、自分で版下を作っていました。

——レイアウトが可愛いですね。規格外のレイアウト……すごい。

作・絵 とだこうしろう

Toda design

『昆虫とあそぼう』

戸田：当時、〈タイポス1212〉という書体が広告で使われているのを見て、この書体を使ってみたいと思ったんですよね。それで、父から「こういう本を作りたいんだけど」と絵をもらったときに、あ、これはぴったりだと思って、この書体を喜んで使いました。すっきりしているんですがちょっと可愛らしい、ユーモラスな感じもあり。

これを作った時、僕はまだ20代だったので、やらせてもらえてとても嬉しかった。

──かなり斬新な組み方ですよね。いま見ても……
戸田：はじめもっと文章をつけてたんですけれども、どんどん削っていて、最後、文字が少なくなって、この形になりました。だいぶまだ、意気込んで作ってましたよね。

今見ると、違うものを作ろうという、なんかちょっと、

気負った感じも多少あるかなと。

──そういったことにチャレンジできるのも、絵から文言、本の体裁から判型から、一貫してすべて自社で作られている戸田デザインでしかできない芸当だと思います。
戸田：20代でこれをやらせてもらったことは、本当にありがたい環境だったと思います。

「昆虫とあそぼう」
について

戸田：これは文章も全部手書きです。虫取り日記みたいな、虫に詳しいお兄さんが小さな子に話をしているような本なんですね。

オニヤンマは日本で いちばんおおきいトンボだ。
あたまはくろくて 目は うつくしく みどりでかがやいている。
きみが もし とんでいるところをはっけんしたら
そのどうどうとしたすがたにかんどうするだろう。

はやしの中の あきちや やぶのそばの みちにそっておともなく
とんでくる ことがあるよ。
いってしまった とおもって がっかりしていると、またもどってくる。
そういうしゅうせいなのだ。

あっ、もどってきた。

ヤンマ

──楽しさと説得力がマッチして、大人にとってもすごく
魅力的ですね。文字は絵日記風で。

戸田：昆虫そのものを大きく描いて、昆虫のデザインに
驚いてもらいたい気持ちだったと思います。それで、あ
とがきには「この本を読むよりも裏の薮に行って、自分
で捕まえることのほうがもっと楽しいんだよ」と書いてあ
ります（笑）。

──虫の絵も幸四郎先生が描かれたのですか？ 細密
画の専門の方かと思いました。絵も字も、いろんなタッ
チを使いわけられているんですね。

戸田：もともと幸四郎は全部独学で身に付けていった
んですけれども、農業学校を出てから、就職したのが
看板屋だったんですよ。そこでレタリングなどを身に付
けて、それから美術学校に行ったこともあったんですけ
れども、そんな感じでキャリアを積んでいっているので、
店舗を設計すると、その店舗のロゴとか、箸袋からネー
ムカードから全部作ることになる。それに合わせて絵を
描いたり、それに合わせた書体を作ったりとかっていう
のをずっとやってきた人間なので、だから文字を描くこと
も、当然のようにやってしまうんですよね。

──いまも、靖さんが、すべての商品のデザインを手が
けられているとお読みしたんですけれども、今後のビジ
ョンを教えてください。

大澤：幸四郎もあまり枠がなかったんですよね。書籍
のデザインもすごく好きだし、そこから派生してくるもの
も全部好きで。本質は問うけれども、枠組みは問わな

いので、多分これも面白かったんだろうなというのは近くで過程を見てると思うところで。本当に、書体のデザインとかも、そういう感じで捉えてますよね。書体の持つ意味みたいな感じで。今後もそうなるんですかね。やりたいことをやりたいみたいな。

戸田：まぁまぁ、そんな感じです。ありがたいことに、元になるイラストが膨大にあって、僕自身がイラストを起こすということをしないので。

大澤：『ABCえほん』のクイーンが「お母さんみたいと言われてすごく嬉しい」というハガキがあるんですよね（笑）。うちでは「Q」が一番印象深い文字になりましたと。

文字の美しさに、どのタイミングで目覚めるかは、人それぞれだと思うし、大人になってからでもなんら遅くはなくて。子どもの頃にその根っこを持っていると、ちょっと豊かだったりとか、自分の好きなものが増えたりする

のかなと思っています。そのきっかけに『あいうえおえほん』や『カタカナえほん』、『ABCえほん』がなれたらすごく嬉しいです。

子ども向けならもっとかわいい色もあったんじゃないとたまに言われることもあるんですよね。書体ももっと、丸いものや優しいものを選んでも良いと思うんですけれども……お子さんのことを最大限考えるけれども、おもねることはしない。というのが幸四郎・靖の両方に流れているエッセンスで、文字のデザインも、それがベースにはなっていると思います。普遍的で綺麗かどうか、魅力を感じられるかどうか、そこには3歳も40歳もないところが、文字のデザインにも入っていると思います。

その辺は意識していますか？　逆インタビュー（笑）。

戸田：そうですね。本当にそう思います。

戸田 靖（とだ・やすし）
戸田デザイン研究室 代表。父は絵本作家・とだこうしろう。絵本、木工品などの企画・編集・デザインを行う。展示会などのブース作りから販促物まで、戸田デザイン研究室の制作物すべてを手がける。デザインを主軸に、子どもや出版のジャンルを超えたユニークなモノ作りを行っている。

大澤千早（おおさわ・ちはや）
戸田デザイン研究室 広報・ディレクター。公式ホームページの立ち上げから運用までをブランドマネージャーとして担当。同時にディレクターとして数々のモノづくりに関わる。美術史から映画、ファッションにまで及ぶ深い知識と好奇心を武器に、子どもや出版のジャンルにとらわれないディレクションを行っている。

——『あいうえおえほん』を作られたときに、「出版社にしよう」と営業から何から始められたんですよね。

戸田：はい。どこに行ったらいいか本当にわからず、とりあえず子どもがたくさんいる幼稚園に行こう、という感じでやっていましたね。当時はまだ販売に関して大らかな時代だったこともあり、結構な確率で「いいですね。うちは園児が80人いるから、30冊くらいください」と注文をくれたりしました。

——『あいうえおえほん』は一番のロングセラーだと思いますが、ほかの商品も継続販売されているんですか？

戸田：いまのところまだ、全商品販売しています。全商品といっても、本とカードを合わせて50点くらいなので、それぐらいはやっておかないと、ということがあります。◆

※1　とだ こうしろう（戸田幸四郎）1931-2011
山形県尾花沢市生まれ。都市計画から店舗デザイン、グラフィックまであらゆるデザインを仕事とする。51歳の時、デザイナーから絵本作家に転向。80歳で亡くなるまで42作品を発表。そのどれもがロングセラーとなる。絵はもちろん、ひらがなまで全てをデザインした『あいうえおえほん』は累計100万部を超え、2019年にはグッドデザイン賞を受賞。日本の知育絵本の草分けと評されている。他にも宮沢賢治・太宰治などの文に重厚な絵を描いた名作絵本集や環境をテーマにした創作絵本集など出版。静岡県熱海市には自身が建築デザインから手がけた戸田幸四郎絵本美術館がある。

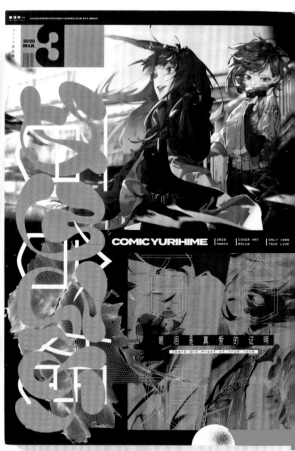

マンガ・アニメと
フォント

映像やプロダクト、Webコンテンツなど媒体を問わず
様々な分野でのデザインワークにチャレンジする
クリエイティブチームBALCOLONY.の
太田規介さんと三井恵介さんに
多様なエンターテインメントコンテンツの
デザインについてお話をうかがいました。

BALCOLONY. | 太田規介 / 三井恵介

『コミック百合姫』2020年2・3・8・10月号（一迅社）

時代に合った空気感で「百合」を描く

──『コミック百合姫』のデザインについて教えてください。

太田規介（以下太田）：『コミック百合姫』[※1]の表紙は、1月号から12月号までの1年間でひとつのテーマを定めて、それに沿って一貫したイラストとデザインを展開していくかたちをとっています。表紙のイラストを描くイラストレーターは、その年のテーマに合う方に1年間を通して依頼しています。これは漫画雑誌の表紙としては少し変わったかたちで、一般的にはその雑誌で掲載されている作品が表紙に起用されることが多いですが、『コミック百合姫』はそうではないので、表紙のイラストとデザインの表現で読者の目を引かなければなりません。「百合」はまだ認知度の低いジャンルなので、より多くの方々に少しでも興味を持っていただけるように、目新しいビジュアルを目指して積極的に挑戦していく場として私は捉えています。2020年度では、時代に合った空気感で「百合」を描くことについて考えた結果、辿り着いたのがこのビジュアルトーンでした。上品で純白のオーソドックスな「百合」のイメージとはかけ離れていますが、女の子が2人いればそこに「百合」の概念が生まれるこのジャンルの奥行きの広さを示す意味でも、良い機会だと思いました。

──タイトル文字が特徴的ですが、タイポグラフィについて教えてください。

ZINE『WEAPON』 2019年

三井恵介（以下三井）：アシッド・ハウスという音楽の
ジャンルがあるのですが、音楽はもちろんフライヤーも
他のイベントに埋もれないよう情報整理という感じでなく、
これまでになかった尖った文字やグラフィックで表現す
るカルチャーがあったんですよね。それが2010年代後
半になって、その影響を受けつつ、技術として3DCGを
用いたり、文脈として現代の音楽カルチャーと組み合わ
せるなど、今ならではの新しい切り口の作品がリバイバ
ルという形でインターネットを中心にたくさん出てきまし
た。そういったシーンのグラフィックが好きで、僕らなり
に咀嚼し、アウトプットとしてまとめたZINE『WEAPON』
を2019年に太田と二人で制作しました。

　その後、2020年度の『コミック百合姫』表紙の年間
コンセプトを編集部と打ち合わせて、それまでの清廉潔
白でおとなしいイメージを覆すような、反対の雰囲気の
ビジュアルを求められました。そこで、悪い女の子のイ
メージや暗めのビジュアルを模索する中で、自分たちが
制作してきた『WEAPON』的なビジュアルイメージがマ
ッチすると思い、プレゼンし、採用いただきました。

──毎号のご苦労はありますか？

太田：イラストに関しては、イラストレーターのろるあさ
んにあらかじめ方向性だけお伝えして、基本的にお任せ
しています。仕上がったイラストに対して僕らがさらに手
を加えていくような感じで、一枚絵として映える形を探っ
ていました。なので2月号（P.138）もそうですが、あまり
可読性を意識せずに文字も絵の一部として捉えて作って
います。

興味がない読者にも
振り向いてもらうインパクト

──三井さんはどのように取り組みましたか？
三井：『百合姫』に関しては、自分の文字やグラフィック
を絵の一部にしてしまう感じで、雑誌を作るというよりは、
フライヤーやポスターを作るような感覚に近いマインド
で作っていました。

──5月号（P.141）は絵のテンションが違いましたね。
三井：はじめは『百合姫』という雑誌名を置こうかなと
考えていたのですが、ろるあさんの描いた顔のアップの
イラストに強いメッセージ性を感じて、デザインも思い

『コミック百合姫』2020年5・9月号（一迅社）

切ったものにした方が、さらに印象が強くなるのかなと思ったんです。それで、『コミック百合姫』のキャッチコピー「justice for girl」を、タギングのように大きく描き、顔の重要な部分が隠れないように何度も描いて微調整しました。キャラクターのビジュアルを扱う上ではタブーともされていることなので、内心ドキドキでした……。

──落書きなのか、それともガラス越しに描かれているのか……いろんな風に取れますね。

三井：どう捉えるかは、見た人それぞれで解釈していただくとより楽しめるのではないかなと思うのですが、僕としては、女の子の顔の上に直接描いているイメージです。このときの中国語のコピー（激烈的接吻後五秒）が、和訳すると「熱烈なキスをした5秒後」というものだったので、その衝撃を文字やグラフィックで表現するとこういうことなのかなと。

太田：ろるあさん側も同じようなことを思ってくださっていたようで「強いデザインが載ってくるから、それに負けないビジュアルを描こう」と、毎月いろんなことを試されていたとのことでした。嬉しかったですね。

──9月号について教えてください。

太田：創刊15周年の記念号だったので、編集部から「特別な号にしたい」というリクエストがありました。漫画雑誌の表紙としてキャラクターの顔が一切見えないことはまず有り得ないのですが、百合に興味がない読者にも振り向いてもらえるようなインパクトを持たせるために、あえて「顔が見えない表紙」を試みました。服を着てないとか、顔が入っていないとか、背中だけとか。タブーとされることに挑んだ表紙です。

──メインとなるタイポグラフィについて、インスピレーションされたものはなにかありますか？

太田：僕が気に入ってるのは10月号（P.139）で、これはカタカナで「コミックユリヒメ」と書いてあるんです。“欧文のエレメントを使って和文を表現する”作字の手法がありますが、パズルのようにパーツを組み合わせて文字を作っているのが、あまり好きではなくて。不揃いな形としての面白さは感じつつも、出来ることなら中和させたい思っていたので、自分の意思を介入させつつ、ひらがな・カタカナに欧文の要素を混ぜ込んだらどんな形が作られるか？　というのを試みました。

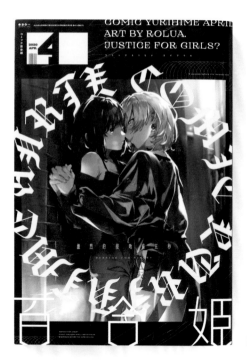

TT Alientz Var
（TypeType）バリアブルフォント

『コミック百合姫』2020年4月号（一迅社）

——三井さん担当の3月号（P.138）も斬新ですね。

三井：自分が初めて担当した号だったこともあり、かなり悩んだのですが、あえてアルファベットではなく、ひらがなでタイトルを作りました。「百合姫」のロゴに、ルビのように絡み合っているイメージが表現できるよう挑みました。

——ひらがなによるグラフィティー的な表現が新鮮です。

三井：この号のコピーが「眼泪是真愛的証明」、訳すと「涙は真実の愛の証」だったので、涙のような液体をイメージした文字を作ろうと考え、ひらがなのもつ曲線がマッチしそうだなと思い制作しました。

太田：『百合姫』の基本のロゴを侵食している感じも、悪いことをしているみたいでドキドキしますね。

——毎号違うようにも見えますが、年間を通して心がけたルールはありますか？

三井：2020年度の毎号のキャッチコピーは、読者へのフックのひとつとして、すべて中国語で表記されていました。そこで、漢字はすべて中国製のネイティブなフォントを使いました。簡体字は言偏が簡略化されていたり、このニュアンスは日本語の書体だと出ないと思うので。

太田：僕はマンネリ化を避けるために、あまり見慣れないような、普段使わないフォントを毎号積極的に取り入れていました。4月号は面白い書体で、〈TT Alientz〉というバリアブルフォントなんですけど、ファミリーがウエイトではなく、セリフ体からサンセリフ体へと形状が変化するんです。12月号は〈Juana〉というフォントです。書体にもよりますが、コントラストの強いセリフ体を大きいサイズで置くと、力強く男らしい印象になります。「百合姫」のロゴも強弱が少ない作りになっているので、そういう意味でも、繊細で女性的な印象にマッチした書体にしたかったんです。あと、この書体で文字を組んだときの空気感が、個人的に目新しいと感じたんですよね。

——新鮮に感じるのはローコントラストのせいでしょうか？

太田：そんな気がしています。印刷やディスプレイの精度が上がったので、細い書体が増えているのかなと。たとえばタイププロジェクトさん（P.76）が作っている書体もすごく細いですし、今の時代だからこそできるというのが相まって流行っているのかな、と僕のなかでは捉えています。

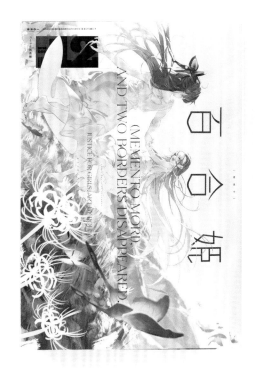

Juana ExtraLight
（Latinotype）

『コミック百合姫』2020 年 12 月号（一迅社）

女の子が書く
書き文字をずっと見ていた

──文字好きになったきっかけを教えてください。

太田：小学 2 年生のとき、漢字ドリルで文字の練習をしていたんですよ。僕は、お手本に近づけようと頑張っていた真面目な小学生だったんですけど、隣に座っていた女の子が、手本とは違う、フトコロが広い、いわゆる丸文字を書いていたんです。それを見て「手本と全然違う、もう少しきれいに書いた方がいいんじゃないか」とお節介を焼いたんです。そしたらその子が「お手本の字はかわいくないから、こう書いてるんだ」と。文字は共通の言語だから、ドリルに印刷されている楷書体が正解だと思っていたんですよ。でもその子はそんなことは関係なく、文字は自分のかわいらしさを表現するための道具で、洋服に近い感覚で文字を書いていて。それが僕のなかでは刺激的でした。そこからいろんな女子の書く文字がそれぞれ違うことがすごく面白く思えてきちゃって。

──なんで女の子縛りなんですか？（笑）

太田：文字のかたちを意識して書いていたのは、僕の

周りで女の子だけだったんですよ。交換日記をしたり、メッセージや名前を下敷きに書いて交換し合ったり、それが仲良しの証だったみたいで。「○○ちゃんの文字かわいい」みたいな会話をしているのを聞いて、僕は隣で「すごくいいな」と思って見ていました（笑）。

──三井さんはいかがですか？

三井：僕もむかしから文字が好きでした。グラフィティも。街の看板を見るのも好きだったので、ノートに看板の文字を真似して書いたりもしていました。

『君の名は。』〜『天気の子』
新海誠監督作品のデザイン

──『天気の子』のデザインについて教えてください。

太田：『君の名は。』は新海作品の代名詞のような作品なので、東宝さんとコミックス・ウェーブ・フィルムさんから『君の名は。』の印象や、映画としての大作感も大事にしたいという要望がありました。Vコンテ[※2]の段階から作品を拝見し、いくつかデザイン案を提案しましたが、最終的に『君の名は。』と同様〈A1明朝〉をメインと

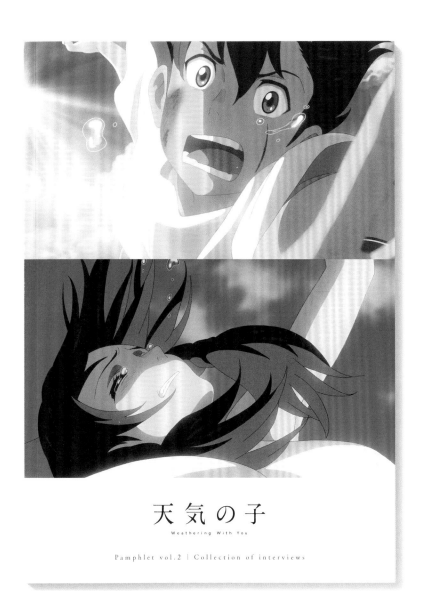

天 気 の 子

Weathering With You

Pamphlet vol.2 | Collection of interviews

して展開していくかたちになりました。監督は元々アニメーション作品を個人制作されていた頃、すべての工程をお一人で作られていたこともあり、タイトルロゴについても思い入れやこだわりが強い方なんだと感じました。

──実はこの裏にはいろいろあるわけですね。
太田：ありますね。『君の名は。』は、エンタメに振り切った、すごく明るい作品でした。一方で『天気の子』のストーリーは、『君の名は。』のように明るく元気というよりかは、主人公の帆高君が真面目というか、真剣さが軸にな

っていた作品で、世界を救うか、女の子を救うかという緊張度が高い作品です。ビジュアル面では『君の名は。』と同様に、新海監督の持ち味である美しい背景美術や魅力的なキャラクターを描きつつ、デザイン面では、帆高君の真面目さ、真剣さ、世界と対峙する覚悟みたいなものが、少しでも出せたらいいなという思いがありました。

──作品に寄り添って、作品が一番良く見えるところを追い求めたんですね。
太田：劇場用パンフレットの書体も、作品としての王

新海誠監督が
みなさまからの
質問に
お答えします！

新海誠 SHINKAI MAKOTO

1973年生まれ、長野県出身。2002年、個人で制作した『ほしのこえ』でデビュー。以後『雲のむこう、約束の場所』(04)、『秒速5センチメートル』(07)、『星を追う子ども』(11)、『言の葉の庭』(13)を発表し、国内外で数多くの賞を受賞。16年に公開された『君の名は。』は記録的な大ヒットとなり、第40回日本アカデミー賞でアニメーション作品では初となる優秀監督賞、最優秀脚本賞を受賞したほか、国内外で数々の映画賞を受賞した。

『天気の子』公式HP上で観客のみなさまから新海監督への質問を募集したところ、1000件以上のご応募をいただきました。ご協力、本当にありがとうございました。その中のごく一部の質問ですが、新海監督にご回答いただきました。

Q.醍醐虎汰朗くんと森七菜ちゃんを今回メインキャストとして起用した理由はなんですか？

A.まずはふたりとも、声と芝居が抜群に良かったのです。約2千人の応募者があったのですが、彼らの声はまるで手を上げているように耳にとまりました。その上で、醍醐くんは姿や立ち振る舞いが帆高にとても似ていたのです。一目で、彼が帆高だと直感しました。

七菜ちゃんはより迷いました。ずば抜けて良いと思ったし、同時にやや不安定だとも思いました。時折とても良い芝居をしてくれるけれど、再現性がないようにも感じました。それでも、彼女の不安

定さはまるで天気そのもののようで、陽菜のことを教えてくれるのは七菜ちゃんかもしれないと思いました。

アフレコを終えた今となっては、ふたりに出会えなかった『天気の子』はとても想像できません。かけがえのない力を、彼らは作品に与えてくれたと思います。

『天気の子 Pamphlet vol.2 Collection of interviews』
©2019「天気の子」製作委員会

筑紫Aオールド明朝L
（フォントワークス）

本明朝-L 新小がな
（TypeBank）

Founders Grotesk Light
（Klim Type Foundry）

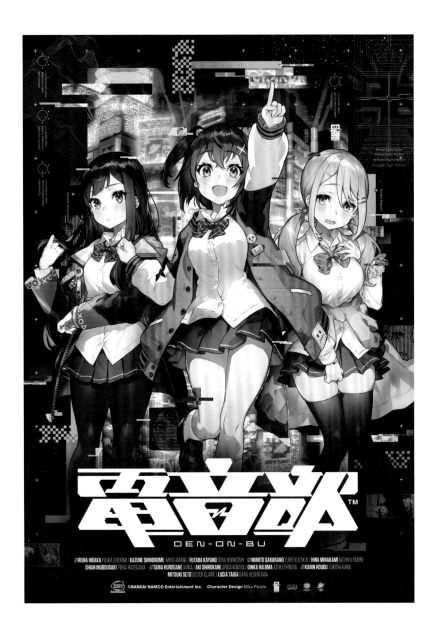

電音部 - 外神田文芸高校 - 1st Mini Album『New Park』

アキバエリア

ハラジュクエリア

アザブエリア

シブヤエリア

道感を意識しつつ選定しました。見出しで使っているのが〈筑紫Aオールド明朝〉のLで、本文は〈本明朝-L新小がな〉を使っています。どちらも少し古風な印象なので、真面目な雰囲気が出せるかなと。ただ、古風になりすぎるのは避けたいと思い、キャプションは、漢字が〈たづがね角ゴシック〉、かなが〈NPGクナド〉、欧文は〈Founders Grotesk〉を使っています。〈Founders Grotesk〉は、アパチャーが小さく閉じられているので、本来は小さいサイズでの使用は不向きな書体ではあります。しかし、ふところが広く図形的なかたちには、組んだ時にモダンさを感じたので、見出しや本文の少し古風な印象を中和させるためにあえて選定してみました。〈たづがね角ゴシック〉や〈NPGクナド〉の選定も似た理由ですが、こちらはモダンな印象を感じさせつつも手書きに近いフォルムを持ち合わせているので、見出しのオールド書体との相性が良かったことも理由のひとつです。

　「現代」、「若さ」の描写がこの作品の魅力でもあるので、10代の方々にも「自分たちのこと、もの」として受け取ってもらえるように、という思いで制作しました。

チームの性格を
フォントで表した「電音部」

──「電音部」について教えてください。

三井：「電音部」は、バンダイナムコエンターテインメントのダンスミュージックをテーマにした音楽原作キャラクタープロジェクトです。ほかのタイトルと違うのは、キャラクターものに馴染みのなかった、クラブシーンで活躍しているトラックメーカーの人たちを起用した楽曲や、Mika Pikazoさんのキャラクターデザインが魅力的なタイトルです。デザイン面でも実際のクラブミュージックのシーンに合ったリアリティのある見え方に注力しました。

──メインのロゴは三井さんの担当ですか？

三井：はい。子供のころからナムコのゲームが好きで、ゲームの内容ももちろん、指田 稔さん[3]が手がけたロゴやUIデザイン、音楽などすべてが好きだったので、バンダイナムコさんからお仕事のお話を頂いたときは夢のようでした。ロゴデザインに関しては、自分が見て遊んできたナムコのコンテンツらしさとクラブミュージックのカルチャーをマッシュアップさせたようなイメージで、骨太で洗練されたロゴデザインを目指しました。

『まんがタイムきららキャラット』2020年3・4・5・7・9月号、2019年10月号（芳文社）

──各チームのビジュアルではフォントで個性を演出しているように見えます。

三井：クラブミュージックは「○○系」などと細かくジャンルがあり、電音部でも4つのエリアで楽曲のジャンルが分けられています。いちばん初めに作ったのはキービジュアルにもなっているメインの秋葉原エリアでした。秋葉原を基準に展開し、麻布はお嬢様学校感、原宿は丸い太いゴシックにしてかわいさを出したりして楽曲やエリアの世界観に合うよう書体を選びデザインしています。

──イメージの統一感が取れているということですね。

麻布は普通の明朝っぽく見えるけど、そうでもないようにも見えるし、斜体もかかっている。

太田：麻布は〈毎日新聞明朝〉に平体を110-120%かけて

います。高貴なお嬢様の学校なので、明朝体がいちばん似合うかなと。ほかのエリアは比較的ウエイトの高い書体をセレクトしているので、なるべく印象を揃えようとしましたが、ウエイトの高い明朝体は男らしくなってしまうんです。そこが女の子のビジュアルとマッチしなくて。なので細身ながらもほかのエリアと同じくらいのインパクトや強さを出すために、なるべく字面が大きく均一な新聞明朝を選びました。

フォントを活用しながら
オリジナリティを加える

──『まんがタイムきららキャラット』※4各号のタイトル文字について教えてください。

太田：キャラクターのかわいさを増幅させるために、イ

右：太田規介（おおた・きすけ）
1994年生まれ。武蔵野美術大学デザイン情報学科卒業。2017年BALCOLONY.入社。

左：三井恵介（みつい・けいすけ）
1991年生まれ。東京工芸大学芸術学部デザイン学科卒業。2016年BALCOLONY.入社。

BALCOLONY.（バルコロニー）
グラフィックデザインを中心としたクリエイティブチーム。印刷媒体を問わず、映像やWeb・デジタル領域など様々な分野でのデザインワーク、アートディレクション、ビジュアルメイキングの根幹に関わる範囲を担当。
balcolony.com

ラストのテンションに沿ったタイトル文字の処理を施しています。『まんがタイムきららキャラット』は、いかに読者に緊張させないかが大事だと思っていて、色使いや柔らかさを意識しています。雑誌の良いところは毎月発売されること。毎月のテーマに沿ってチャレンジがしやすいメディアだと思います。3月号は〈シネマレター〉を元にしています。7月号は書体なんですけど、やはりアレンジしていますね。〈FS Kitty〉というフォントを元にしています。9月号は大正をテーマにした話なので、大正時代らしいシズルが出るようなデザインにしてます。2019年10月号は題字だけ三井が担当しました。どのフォントも優秀なので、そのまま使いたくなるんですが、タイトルにピンポイントでベストマッチする文字となると、一から作字した方が作品の魅力が増幅すると思っています。◆

※1 『コミック百合姫』
一迅社が発行する女の子の思いを描いたガールズラブ漫画専門誌。

※2 指田 稔（さしだ・みのる）
バンダイナムコスタジオのリードアーティスト。1990年にナムコ（当時）に入社。デザイナーとして、『テクノドライブ』や『エースコンバット3 エレクトロスフィア』などを手掛ける。『ミスタードリラーシリーズ』や『機動戦士ガンダム一年戦争』のアートディレクションを担当。近年はUIデザインリーダーとして、PCオンラインゲームに関わる。

※3 Vコンテ
ビデオコンテ。絵コンテの各カットに仮の音声を合わせて作られる、スライドショーのような状態の動画。絵コンテでは伝わりにくい、カットの長さやカメラワークが理解できる。

※4 『まんがタイムきららキャラット』
芳文社が発行する4コマ漫画専門雑誌。『まんがタイムきらら』の姉妹誌。

『夜景座生まれ』(新潮社)

『「好き」の因数分解』(リトル・モア)

詩と装幀と

フォント

緊張感と心地よさが同居する文字組と、
独自の配色理論をグラフィックに定着させ
不思議な違和感を生み出し続ける
佐々木俊さんにお話をうかがいました。
本書の装幀も佐々木さんの作品です。

AYOND｜佐々木 俊

最果タヒ●浅井健一●石川直樹●イナ・ジャン
卯城竜太(Chim↑Pom)●エレナ・トゥタッチコワ●円城塔
大森克己●大森静佳●尾方邦雄●笠間直穂子
カワイハルナ●たけだちがこ●谷川俊太郎●千葉雅也
寺本愛●萩尾望都●長谷川白紙●平野紗季子●pha
布施英利●布施琳太郎●保坂和志●町田康●町屋良平
松尾スズキ●マンスーン●三浦直之(ロロ)●森栄喜●吉増剛造

『きみの言い訳は最高の芸術』（河出書房新社）

最果タヒ展オフィシャルブック『一等星の詩』
（sou nice publishing）

フォントへのフェティシズムは
まったくない

——これまでの経歴を教えてください。

そもそもデザインに興味があったわけではありません。仙台出身で、上京の口実として美大を受験しました。絵は得意でしたが、油絵も彫刻もできなかったのでデザイン学科を受けたんです。だから、文字どころかグラフィックデザイン自体にもあまり興味がないまま、大学に入ってからデザインについて考えるようになりました。大学でもフォントを作る授業があったんですが、途中でリタイアしてしまって。本当に興味がなかったんですよね。

　同級生には、書体が見分けられる人もいたんですけ

ど、当時の僕は〈Helvetica〉と〈Futura〉の違いもわからないレベルで。「同じじゃない?」くらいの興味だったんです。社会人になってから、書体などを意識しはじめたというか意識せざるを得なくなったんですよね。だから、フォントに興味を持ったことがあるのかどうかは、いまだに曖昧です。

——仕事のために学ばざるを得ない。

フォント自体へのフェティシズムはまったくないと思うんですよね。

——大学卒業後は?

大学を卒業して、アドブレーンという広告制作会社に入

東京TDC賞入選作品（自主制作）

りました。ゆくゆくは独立したいとは思っていました。2年半くらい経って、そろそろ小さい規模の事務所で働いた方がいいなと思い、日高英輝さんのGritzDesign[※1]に入り、広告やロゴなどを作っていました。学生時代から東京TDCのコンペにも出品してたんですよね。毎年出品していると、入選するもんです。

──入選作品を見せてください。

この作品は、タイポグラフィでもなんでもないんですけど（笑）。「!」で〈Gill Sans〉を使ってるだけなので。自主制作で2度入選して、それで調子に乗ったのかもしれません。仕事の合い間にパソコンでなにか作ったりして、嫌な新入社員だったかもしれません。そういうことを平気でできるメンタルだった。いま考えたら、それはないだろうと思うのですが（笑）。

──先輩の目も怖いですよね。

もちろん怖いところもありますけど、見守ってくれていたんだと思います。止めろとも言われませんでしたし。自分の仕事をやりつつだから許されていたんだと思います。会社の仕事をしつつ自主制作をしていたから、その後につながったんですよね。そういう無用の長物的な自主制作物を、当時流行っていたTumblrに投稿していました。

　勝手にアイドルのロゴを作って、それをTシャツにし、結構売れたんですよ。そのアイドルのファンがそのTシャツを着て握手会に行ったら事務所にバレて、呼び出されたんです。でも正座させられたとかではなくて（笑）、どんな奴が作っているのか気になっただけのようで、「あんまり公にしないならいいよ」と許してもらいました。そのTシャツは有名な人も買ってくれたりして、変なバズり方をしたんです。2013年、いまの作字カルチャーの先駆けだったんかもしれません。

　そんな中、最果タヒ[※2]さんを担当するリトル・モアの編集者から装幀の依頼が来ました。当時、書籍の仕事の経験は少なくて、InDesignも使ったことがありませんでしたが、やるしかないなと。

最初の装幀
『死んでしまう系のぼくらに』

──装幀のコンセプトについて教えてください。

『死んでしまう系のぼくらに』は、もっとエモーショナルなデザインにできるタイトルだと思うんですよね。そういうところから離れた表現にしたかったんです。Illustratorでシフトを押すと制限されるタテ・ヨコ・ナナメ45°でできる形だけで構成した、いびつなものを作ってみようと思いました。文字のようで文字ではないような。読みづらく、帯をかけたら半分隠れてしまうようなタイト

9784898153895

1920092012004

ISBN 978-4-89815-389-5
C0092 ¥1200E

定価：本体120
リトル・モア

『死んでしまう系のぼくらに』（リトル・モア）

ルの入れ方ってなかなかやらないですよね。初めて作った本なので、わかってなかったからできたのかもしれません。ポスター的な考え方というか、詩集らしくないものにして売り場で目立てばいいなと、そのときは考えていました。紙にラフを起こしてできるものではなくて、最初からMacに向かって作ったような、デジタル的な表現にしたかったんです。

——会社在籍時にデザインしたのですか？

そうですね。これも隠れながらやっていた仕事です。色校正も編集者と喫茶店で待ち合わせして、服の中に校正紙を入れて持ち帰って、「ちょっとコンビニ行ってきました」なんて。いま考えたら、言えば良かったのですが（笑）、なんとなく言い出せなくて。

だんだん仕事が増えてきて、さすがに報告しないとまずい量になってきたので、会社に説明して、仕事を受けるようになりました。そのあと仕事が増えたこともあって、独立しました。

——広告と決別したわけではなく、主な仕事がブックデザインにシフトしていった。

図らずも、来なくなった（笑）。自分の意志ではなく、本の仕事が増えていきました。ただ感覚としてはあまり変わっておらず、ポスター的な発想や作り方を本の装幀に持ち込み、「グラフィックデザインのなかで本を作る」ように考えています。

『夜空はいつでも最高密度の青色だ』（リトル・モア）

『愛の縫い目はここ』（リトル・モア）

違和感の作り方が
変わってきた

——いまはシンプルな文字の扱いにシフトしているように
も見えます。その心変わりの理由を教えてください。
だんだん考え方が変わってきたんだと思います。違和感
の作り方が変わってきた。不思議さや違和感の在りどこ
ろが、細部に向かった。文字の組み方であるとか、そう
いうところに挑戦しようという気持ちが出てきたのかもし
れません。

——『愛の縫い目はここ』ではグラフィックと文字が融和
しています。
『夜景座生まれ』も既存の書体だけど、線の組み合わせ
でバランスが取れるように細さを調整していたり、そう
いう、小さい違和感を作っています。

——ただ文字を配置してるだけではないんですね？
『天国と、とてつもない暇』も「こんなに句読点、大きく
なくてええやろ!」と。そういう、句読点を無駄に大きくし
たり、落ちそうにしたり、少し長体をかけたり。文字をく
ねらせたり、歪ませたり、どんどん細部へと向かってい
ます。あと『星に帰れよ』（河出書房新社）も組み方で不
思議さを出しています。

文字は文字として
孤立させない

——文字自体のデザインを主とする考え方から、主従が
変わって来たと考えればいいですかね。
『夜空はいつでも最高密度の青色だ』の頃までは、文字
を不思議にすることがグラフィックの目的になっていた
部分があり、自分のなかでも課題にしていましたが、そ
こから一度離れた感じです。

『天国と、とてつもない暇』（小学館）

『星に帰れよ』（河出書房新社）

——佐々木さんの装幀はどれも文字（タイトル）が浮かび上がって来るんですよね。

「文字もグラフィックの一部分」であることはずっと意識しています。文字は文字として孤立させない。紙面上でグラフィックデザインとして仲良くさせたい気持ちがあって、それは割と広告的・グラフィックアート的な考え方だと思うんです。

そういった意味では、やっていることは以前と変わってなくて、やり方が変わってきている。文字をどう配置してどう配色すると一体化するのか、もしくは逸脱するのか……。そこのコントロールを意識しています。

——配色ですと、佐々木俊＝蛍光色という印象も強いです。

デザインするときに、必ずRGBモードで作るんです。CMYKの色域内で作らないことを自分の中のルールにしています。いまは印刷物よりも、Amazonの書影やSNSで出会う機会の方が多いと思うので、それを基準にしたいんです。オンスクリーンありきでデザインするので、印刷するときには特色で再現せざるを得ない部分があります。とにかく、Webで見ると素敵だけど印刷物で見るとショボくなるのが一番嫌いなんですよ（笑）。どちらとも良くしたい気持ちがあり、それで蛍光色になりがちなんですよね。

——カラーチップを横に置いてデータを作るわけではなく、RGBで仕上げてから特色をあてがう？

「蛍光色を使うぞ」という気持ちでデザインしているわけではなく、良くしようとしていくなかで、特色に寄っていってしまう。それが自分のくせなのかもしれません。

——特色遣いが佐々木さんのアイデンティティにもなりつつあります。今日の洋服は偶然かもしれませんが（笑）。

蛍光色の服だけで生きてるわけではないので（笑）。まぁパリっとしているところが好きです。

最果タヒ展「われわれはこの距離を守るべく生まれた、夜のために在る6等星なのです。」広報物。
巡回先ごとに広報物の配色を変更している。

どうろのじ ウチボリ
（ヨコカク）

「さいたま国際芸術祭2020」
最果タヒの作品
撮影：鴨川一也

お互い遠慮せず
意見を出し合う

——2020年から開催されている最果タヒ展について教
えてください。展示内容は各会場、同じですか？

同じです。ただ、会場の形が開催場所によって違うので、
その都度制作物があったり、グッズも増やしたりしてい
て、巡回するなかでブラッシュアップしています。

——会場ごとにキーカラーを変えているんですね。

もう色大喜利みたいになっています（笑）。

——動画も担当されているのですか？

はい、最初からモーションさせたいなと思って。そうい
う意図で作っていた部分もあります。

——クライアントから依頼があったんですか？

依頼がなくても作ろうと思っていました。後から会場に
デジタルサイネージがあると言われ「もう用意はできて
います！」という感じです。

——「さいたま国際芸術祭2020」で詩を道路にペイント
されたものは、詩＝文字が主役になっていますね。

最果さんが「さいたま国際芸術祭2020」に参加すること
になり、グラフィックを担当しました。路上に詩を書くア
イデアは最果さんから出ていて、路上に詩を書くなら路
上に合うような文字がいいなと思って作りました。

——ひさびさの作字作業ですね。

久しぶりに腕が鳴りました（笑）。道路の文字って、〈ど
うろのじ〉というフォントもあるじゃないですか。最初は
書体を使ってもいいかと思いましたが、漢字が収録され
ていないこともあり、詩の文字分をすべて作りました。

——最果さんの展示は、最果さんと佐々木さんの共作の
ような側面もありますね。

そうですね。アイデアを投げ合って、詩を実際に反映し
たあとに「文字数はもっと短い方がいいと思いますよ」と
伝え、書き直してもらったり、もはやお互い遠慮なく意
見を出し合っています。

『しんかんせん!』（くもん出版）

『しんかんせん!』書名デザイン試作

〈文字を作る〉案と
〈文字を組む〉案を両方作る

──絵本の装幀について教えてください。
『しんかんせん!』はサイケデリックな絵本になれば、面白いなとデザインしました。内容的にも、夢の中に入って、また出て、というようなサイケデリックな話なんです。タイトル文字を作るパターンと、文字を組むパターンで、天秤にかけて、自分のなかで最近は書体を組むほうが勝つ場合が多いんです。

──作字案はプレゼンもしてない?
プレゼンしてないですね。装幀の場合は、陰ではたくさんのデザイン案を作っていますが、プレゼンでは複数案を提案しません。

──書名だけを見るとすごくかわいらしいんですが。
面白さの説明をしすぎているのが、ちょっと違ったのかなと思うんです。絵本でこれやったら、「オモシロ」に振れすぎてないか?　と思い。愉快さはこの絵が伝えてくれているから。

来場者をイメージした
タッチポイント由来のデザイン

──「デザインの（居）場所」展のコンセプトを教えてください。
東京国立近代美術館工芸館が金沢に移転する前に、最後に所蔵作品を見せる企画で、渋い工芸品の展示作品が多いのですが、若い人にも来てもらいたいという依頼でした。

「デザインの（居）場所」展ポスター（上段）とチラシ（下段）

詩と装幀とフォント ＊ AYOND｜佐々木俊

あ愛

太ゴB101
（モリサワ）

所蔵作品をビジュアルと文字で見せる方法がセオリーとしてありますが、何が展示してあるかを伝えるのではなくて、"デザインに興味があるような人に来て欲しい"ことを伝えたかった。あと、若い人に来て欲しいからSNSを中心に告知することと、モーションすることを前提に話がありました。最初はビジュアルに「余白」があることが「居場所」を想起させるアイデアでした。居場所を直接書かずして示す案でしたが、寂しくも見えたので、居場所をもっと暗示しようと、余白の部分を縁取ってみたんです。縁取ると形が明確になって余白が強調されて、なおかつこれがモーションで動いたときに余白の形が変わって面白くなりそうだと採用いただきました。

──つまり、文字情報を違和感を狙って配置したわけではなく、「居場所」というテーマから必然的にこういう形になり、色で示される方向にバージョンアップした。

提案したときに2色出していて、どちらもいいから両方採用してくれました。工芸館の建物がオレンジで、緑の芝生があるから、似合ってるんじゃないかな、工芸館らしいねと。どちらかというと動く前提だったので、RGBで発色の良い2色にして作ったんですが。2色展開で、ポスターとチラシで色が反転するようにしました。

文字も「形」として
捉えている

──本棚を拝見したら文字に関する本が多い?!

結局文字に興味があるやないかい?（笑）。ないっていうけどあるじゃん！……案外真面目なので、ちゃんと勉強しています。

──本は就職されてからの収集ですか?

完全にそうですね。文字を扱うのなら、最低限の知識をもって作ろうと思っています。

──やはり「文字」が好きなのではないでしょうか?

結局好きなのか（笑）。

──たとえば芹沢銈介さんが作る文字が好きだとか、そういう好みはあると思うんですけど。

「形」に興味があると思うんです。文字も「形」じゃないですか。小さい形の集合体が文字だから。最終的なものがどういう形であるかがデザイナーの勝負どころだと思うので。だから、文字も「形」として捉えて、「形」として親しむことには変わりないかなと思います。書体を選ぶときも、結局はどういう形が似合うかということ。グラフィックごとにどういう形が似合うか、こうすると可愛げが出るなとか、こうするとカッコよくなるなとか。そこを意識してます。

──デザインの印象を書体に委ねようとは思わない?

書体って、そういうものを選べば、エモーショナルな印象にしやすいと思うんですよね。でも、書体に頼らずに、全体で見るとすごくエモーショナルに感じるデザインを目指したいんです。

たとえば、最果さんの詩の展示に使っているフォントは、基本的には〈太ゴB101〉だけなんですよ。たとえばあれを〈A1明朝〉にすると、たぶんちょっと感傷的になるんですよね。そういう検証はもちろんしています。

詩がエモーショナルであるときに、展示空間だと、言葉がよりグロテスクに見えてしまいます。そのグロさ

佐々木 俊（ささき・しゅん）
1985年仙台生まれ、東京在住。2010年多摩美術大学グラフィックデザイン学科卒業。アドブレーン、グリッツデザインを経て、2016年デザイン事務所AYOND（アヨンド）を設立。2020年JAGDA新人賞受賞。
ayond.jp

は、詩が持っているものだから、過剰な演出はしたくない。それで、自分のなかでニュートラルの基準としている〈太ゴB101〉を使えば、いちばん自然に受け入れられる気がしています。「ほらエモーショナルでしょう？ こんなにエモーショナルなんだよ？」とならないよう気をつけています。◆

※1　GritzDesign（グリッツデザイン）
日高英輝氏が主宰するデザイン制作会社。ブランディング、広告、パッケージデザインなど、グラフィックをベースにした、コミュニケーションデザイン制作会社。

※2　最果タヒ
詩人。1986年生まれ。2004年よりインターネット上で詩作をはじめ、翌年より『現代詩手帖』の新人作品欄に投稿をはじめる。2006年、現代詩手帖賞受賞。2007年、第一詩集『グッドモーニング』を刊行。

《りぼんタイプ》
〈築地後期五号仮名〉+〈游築五号仮名〉+〈解なてしこ
仮名〉+〈A1明朝〉+〈本明朝新がな〉を重ねてみました。

［特別寄稿］

明朝体とひらがなフォント

デザイナー犬の先輩と後輩を引き連れた、
グラフィックデザイナーの祖父江慎さんに
明朝体とひらがな書体の系譜やフォントの選び方を
分かりやすくお話していただきました。

cozfish｜祖父江 慎 本稿レイアウト協力・資料提供

《そうでないタイプ》
〈游明朝体〉＋〈秀英明朝〉＋〈筑紫明朝〉＋〈源ノ明朝〉
＋〈リュウミン〉を重ねてみました

ひらがなは、2種類しかない

🐕 せんぱーい。実はオレ、明朝体の違いがよくわからないんっス。明朝のひらがなって違いが曖昧だから決めるとき悲しくなっちゃいます。多すぎません？

🐕 なによ！ 明朝仮名の書体なんて2つしかないのよ！ あなた頭で考えすぎ！ 書体名に負けてちゃダメよ。書体は名前じゃなくて心の眼で味わいなさい！

🐕 せんぱーい、2つなわけないっスよ。2つだったら苦労しないっスよ。

🐕 なによ！ 名前よりも組まれた文章のためにときめきなさい！ 文章を読もうとしても文字や組み方が気になって、内容が理解できなくなっちゃうくらいの愛がなきゃ、デザイナーやめなさいよ！ あのね、いいこと教えてあげる。明朝仮名は《りぼんタイプ》がどうかをまず確認しなさいな。

🐕 何っスか？《りぼんタイプ》って？？

🐕 「ね、れ、わ」の左がくるんとしてれば《りぼんタイプ》の仮名よ。

🐕 せんぱーい。それって「オールドスタ

前期五号らへん系譜

築地体前期五号仮名

おむすび

解ありあけ仮名

おむすび

Oradano 明朝

おむすび

きざはし金陵

おむすび

築地活文舎五号仮名

おむすび

秀英5号

おむすび
ね

味明　秀／V

おむすび
ね

後期五号らへん系譜

築地体後期五号仮名

おむすび

KO まどか蛍雪

おむすび

味明　築／M

おむすび

本明朝新がな

おむすび

游築五号仮名

おむすび

KO たおやめ

おむすび

A1明朝

おむすび

リュウミンKO

おむすび

ZEN オールド明朝

おむすび

解なでしこ仮名

おむすび

筑紫 A オールド明朝

おむすび

しっぽり明朝

おむすび

イル」か「ニュースタイル」かってことでしょ？ たしか写植の時代にそういってたって、オレだって知ってますよ。

🐕 なによ！ ヤングのくせに頭が堅いわね！ あのね〈本明朝〉って書体があるんだけど、それはニュースタイルだったの。で、後からオールドスタイルを追加で出したときに「新がな」って名前で出したのよ（1999）。オールドなのに名前はニューよ！ 意味わかんなくんない？ だから今日からオールドスタイルの仮名は《りぼんタイプ》って呼びなさい！ DTP になってからは「五号仮名」とも言われてるんだけど。

🐕 そうそう、「五号」って何スか？ 気にはなってたんスけど。

🐕 明治時代の本文用の基本文字サイズなのよ。日本語は欧文と違って文字の大きさごとに文字の形が変わるっていう仕組みなのよ！ ファミリーじゃないの。ちなみに五号は 3.691㎜よ！

《りぼんタイプ》の仮名書体

🐕 せんぱーい！《りぼんタイプ》適当に並べましたっス☞。でも。やっぱオレ、無理。…みんな同じに見えちゃう。

🐕 だいたいは同じだから気にしないの！……じゃ「おむすび」を隣に置いておくから、がんばってながめてて！

🐕 わーい、おなかすいてたんっスよ。……せんぱーい、本物のおにぎりがよかったっス。字だけっスか。で、なんで「おむすび」なんスか？ もぐもぐ

🐕「お」と「む」は、書体によって一番特徴がでやすい文字なの！ 見分けるのにもってこいでしょ？ もぐもぐ（………ころころ）

🐕 きゃー！ せんぱーい、転がりにくそうな形の「び」の書体は左側に寄せときますねー。 もぐもぐ

築地体
前期五号仮名

「なんでバッタなんか、おれの　の　へ　れた」ぞな
「なんでバッタなんか、おれの床の中へ　　　　とがいつた
入れた」　　　　　　　　　　　　　　　やにちいて
「バッタ何ぞな」と眞先の一人がいつた。やがるぢや
やに落ち附いて居やがる。此學校ぢや校

秀英体
五号仮名

「なんでバッタなんか、おれの　の　へ　れた」ぞなとがいつたやに
「なんでバッタなんか、おれの床の中へ入れた」
「バッタ何ぞな」と眞先の一人がいつた。やに落ち附いて居やがる。
ぢやない生徒迄(せいとまで)曲がりくねつた言葉(ことば)を使(つか)ふんだらう。

ぢやない生徒迄(せいとまで)曲がりくねつた言葉(ことば)を使ふんだらう。
「バッタ何(なん)ぞな」と眞先(まつさき)の一人(ひとり)がいつた。やに落ち附いて居やがる。

築地体
後期五号仮名

「なんでバッタなんか、おれの　の　へ　れた」ぞなとがいつたやに
「なんでバッタなんか、おれの床(とこ)の中(なか)へ入(い)れた」
「バッタ何(なん)ぞな」と眞先(まつさき)の一人(ひとり)がいつた。やに落ち附(つ)いて居(ゐ)やがる。
ぢやない生徒迄(せいとまで)曲がりくねつた言葉(ことば)を使(つか)ふんだらう。

🐕 ちゃんと分類できてるじゃん！ 転がりにくい「び」の文字のほうが最初の〈前期五号仮名〉よ。 もぐもぐ

🦌 へー。古い本文書体のくせに、やけになめらかですね。 もぐもぐ

🐕 違うでしょ！ なめらかなのは、DTPフォントにするときに丁寧に起こしたからでしょ！ 昔の印刷物で潰れたり欠けてる所をフォントデザイナーが、勘で補ってるのよ。当時は原寸直掘りだから、ここまではなめらかじゃなかったと思うの。

🦌 せんぱーい、原寸で金属に掘ってたってホントっスか？ すげー！ じゃ、当時の刷り物と今のフォントを並べるっス。 ☞ オレ眼悪いんで150％拡大っス。……なるほど〜。小さいし擦れてるし、起こすの大変そうっスね。 もぐもぐ

🐕 きゃー！ なにかってに並べてるのよ！

🦌 せんぱーい〈築地体前期五号〉と〈秀英体五号〉ってほぼ同じで「お」意外の違いがわかんないっス。 もぐもぐ

🐕 もともと〈秀英〉は〈築地〉リスペクトからスタートしてるから書体なんてなかったのよ。全ての本文用仮名は、

＊図版（すべて150％拡大）上：築地前期五号：大正11年、東洋印刷株式会社、春陽堂「Botchan」 下左：秀英体五号仮名:大正13年、三秀舎、漱石全集刊行会「漱石全集　二」 下右：築地後期五号：大正9年、東京築地活版製造所、漱石全集刊行会「漱石全集　二」より

明朝体とひらがなフォント＊cozfish｜祖父江 慎

東京築地活版製造所の〈五号仮名〉に繋がってるのよ。秀英舎も当時は「どんな活字と混ざっても美しい秀英活字です」って宣伝してたんだから。

🐕へー。書体って考え方じゃなかったんスか〜。で、なんで活字が混ざるんスか？ もぐもぐ

🐕組んではバラし、組んではバラし……って繰り返してたから、結構いろんな活字と混ざっちゃうのよ。明治後期にはいわゆる〈築地後期五号仮名〉に改刻されるのよ。この〈後期五号仮名〉が、その後の《りぼんタイプ》の基本形になるのよ。

🐕じゃ、《りぼんタイプ》じゃないもうひとつって、何タイプっスか？ もぐもぐ

🐕《そうでないタイプ》よ！

🐕うわっ、雑っ！！

《そうでないタイプ》①
六号、四号らへん

🐕本文活字には五号の他にやや小さい〈六号〉と、やや大きい〈四号〉があったの。

🐕小さいほうから順に六、五、四ってわかりにくいっスね〜。数字の大きい方が小さいって何なんスかね？ もぐもぐ

🐕ゼッケンみたいなもので、数字に意味なんかないのよ。〈六号〉が75%で〈四号〉が125%サイズなの！ だから大きさの違う文章もきれいに組めるのよ。

🐕せんぱいって、ときどき仕事でキャプションや見出しサイズを％で設計してますよね。オレ、びっくりしちゃったっス。 もぐもぐ

🐕でね、なぜか〈六号〉も〈四号〉もほぼ《りぼんタイプ》じゃないのよ。《そうでないタイプ》なの。《そうでないタイプ》って「ね、れ、わ」が一筆書きじゃなくって二画なの。なぜだかわかんないけど、もしかしたらだけど明治期まで

日清印刷の六号明朝　東洋印刷の六号明朝　岩田明朝　イワタオールド

「なんでバッタなんか、おれの床の中へ入れた」何ぞなと眞先の一人がいつた。やに落ち付いて居やがる。此學校ぢや校長ばかりぢやない、生徒迄曲りくねつた言葉を使ふんだらう。

「なんでバッタなんか、おれの床の中へ入れた」「バッタた何ぞな」と眞先の一人がいつた。やに落ち付いて居やがる。此學校ぢや校長ばかりぢやない、生徒迄曲りくねつた言葉を使ふんだらう。

「なんでバッタなんか、おれの床の中へ入れた」「バッタた何ぞな」と眞先の一人がいつた。やに落ち附いて居やがる。此學校ぢや校長ばかりぢやない、生徒迄曲りくねつた言葉を使ふんだらう。

「なんでバッタなんか、おれの床の中へ入れた」「バッタた何ぞな」と眞先の一人がいつた。やに落ち附いて居やがる。此學校ぢや校長ばかりぢやない、生徒迄曲りくねつた言葉を使ふんだらう。

いろはにほへとちりぬるをわかよたれそつねならむうみのお

図版（印刷所は奥付に記されていたもので本文組みをしたところではない可能性があります）　左：日清印刷、六号、昭和4年、日清印刷、改造社文庫「坊つちやん」（150%）　中：東洋印刷、六号、昭和6年、東洋印刷所、春陽堂「坊ちやん」（150%）　右：岩田明朝、7.5pt？、昭和32年、光邦印刷株、新潮文庫「坊つちやん」（154%）　＊左端の文字は参考で大正15年の〈秀英舎明朝六号活字〉見本帖より

「なんでバッタなんか、おれの床の中へ入れた」
「バッタた何ぞな」と眞先の一人がいつた。やに落ち付いて居やがる。此學校ぢや校長ばかりぢやない、生徒迄曲りくねつた言葉を使ふんだらう。

〈精興社明朝〉：昭和41年、精興社、岩波書店、漱石全集　第二巻（122%拡大）

六号らへん系譜の明朝仮名

イワタ明朝オールド
おむすび　とあそぶ　かなた　でんきや　ね

筑紫B明朝
おむすび　とあそぶ　かなた　でんきや　ね

MS明朝
おむすび　とあそぶ　かなた　でんきや　ね

四号らへん系譜の明朝仮名

秀英四号かな
おむすび　とあそぶ　かなた　でんきや　ね

KOたいら
おむすび　とあそぶ　かなた　でんきや　ね

秀英明朝
おむすび　とあそぶ　かなた　でんきや　ね

KOおゝはなぶさTK
おむすび　とあそぶ　かなた　でんきや　ね

本明朝
おむすび　とあそぶ　かなた　でんきや　ね

普通に書く手紙の文字って連綿体みたいに繋がってるでしょ？ だからそのニュアンスを残した画数の少ない繋がった仮名が、本のメインであるほうの文章に選ばれたんじゃないかしら。

🐕せんぱーい、じゃあ、キャプションや序文、見出しとかは時間がたってから……とか、他人が後で付け足したから……ってふうにリアルな感じで別書体にしてたってことっスか？ もぐもぐ

🐕も〜っ！ 仮名は書体じゃないって言ってるっしょ！ ……けど、そういうこと。

🐕せんぱーい、〈六号〉の刷り物も左ページに並べときましたっス。で、〝おむすび〟の後の〝〜とあそぶかなたのでんきや〟って何スか？

🐕違いが微妙になってきたから、味わい深い文字を増やしておいたのよ！

🐕ふ〜ん。 もぐもぐ

🐕でね、明治から大正になる頃、印刷技術があがって袖珍本っていう袖に入るくらいの小さな書籍が流行ったのよ。たくさんの文章を持ち歩くために本文を〈六号〉で印刷するの。

🐕あれっスね。iPhoneみたいなもんで、メモリー数たっぷりな本が大人気みたいな？ もぐもぐ

🐕そうそう。そうするとメイン本文がキチッと書いた他人の書風みたくになっちゃって大笑い!! うける〜!!

🐕……あの〜、せんぱいの笑いのツボが謎っス。 もぐもぐ

🐕でもさ、文字がひとつっきりの大きさしかないんじゃ、不便でしょ？

🐕……はぁ。 もぐもぐ

🐕そこでポイントという新しい単位（1アメリカポイント＝0.3514㎜／今のDTPポイント＝0.3527㎜とはちょっと違う）が導入されたの！ 小さな本が好きな日本人たら文庫サイズに夢中だったから、日本中が〈六号（＝約8ポイント＝約11級）〉だ

写研／石井明朝NKL　　游明朝体　　写研／本蘭明朝　　筑紫明朝

「なんでバッタなんか、おれの床の中へ入れた」たなんぞなと真先の一人が「なんでバッタなんか、おれの床の中へ入れた」

「バッタた何ぞな」と真先の一人がいつた。やに落ち付いて居やがる。此学

やない、生徒迄曲りくねつた言葉を使ふんだらう。

「なんでバッタなんか、おれの床の中へ入れた」たなんぞなとまっ先の一人「なんでバッタなんか、おれの床の中へ入れた」

「バッタたなんぞな」とまっ先の一人（ひとり）が言った。やに落ちついていやがる。この学校じゃ校長ば

いろはにほへとちりぬるをわかよたれぞつめ

らけになるの。

……せんぱ〜い、どこの国の人っすか？

……人って？　……それよりさ、ポイントの導入によってさ、それまで大きさによって形が決まってた文字だったんだけど、徐々に文字の大きさと形の関係が怪しくなってきちゃうのよ！

もぐもぐ

いろんな所で作ってた金属活字が混ざりがちだったのに、単位まで混ざっちゃったから、もう大変〜っ！文字がぐちゃぐちゃになることを避けたいと考えた印刷所があるの。精興社は、昭和5年くらいに門外不出の自社書体をつくって他社の活字とは混ざらないようにしたの。〈精興社明朝〉って呼ばれてて今も他社では使えないのよ。

へ〜。もぐもぐ

《そうでないタイプ》②　あたらしいひらがな書体

でもね、昭和初期に救世主が現れるの！写植よ！重くて場所をとる金属から、コンパクトで軽い写真植字になるのよ。単位だって級数、歯数（0.25㎜）に変わるのよ。級が文字の大きさで、歯が移動の単位よ。これで他社の文字とかは混ざったりしないわね。写植は、今の写研の石井茂吉さんとモリサワの森沢信夫さんとの共同発明品よ！ひとつの文字盤からあらゆる大きさの文字が打てる軽やかで速い光の文字の時代ね！

へ〜。もぐもぐ

書体担当の石井さんは、当然、まず《りぼんタイプ》の文字を作ったわ。では、ここで問題です。《そうでないタイプ》はどんな基準でつくったでしょうか？

え？急になぞなぞ？もぐもぐ

……ブッブーッ。残念でした。こたえは〝教科書体を意識した〟でした。

上左：〈石井明朝NKL〉、昭和54年、平川工藝社、金の星社、フォア文庫　坊っちゃん
上右：〈本蘭明朝L〉、平成6年、精興社、岩波書店　漱石全集　第二巻
＊左は、参考までに教科書体の例です。〈游教科書体〉

MM·A·OKS 石井中明朝体	写真植字書体のきれいなデザイン	写研の見本シート 「写研の和文書体一覧」 (1977年) より。
LM·NKS 石井細明朝体	写真植字書体のきれいなデザイン	上から《りぼんタイプ》明朝 《そうでないタイプ》明朝 教科書体
LT 石井細教科書体	写真植字書体のきれいなデザイン	

写研明朝仮名系譜の 石井明朝ふうと本蘭明朝ふうの明朝仮名

游明朝体
でかとおん
んなあむ
きたそす
やのぶび

ね

筑紫明朝
でかとおん
んなあむ
きたそす
やのぶび

ね

「教科書ふう+オールドスタイルふう」な明朝仮名

凸版文久明朝
でかとおん
んなあむ
きたそす
やのぶび

ね

りょう Text
でかとおん
んなあむ
きたそす
やのぶび

ね

読み書き一体型ふうな明朝仮名

リュウミン
でかとおん
んなあむ
きたそす
やのぶび

ね

写植期各社の明朝仮名

マティス
でかとおん
んなあむ
きたそす
やのぶび

ね

モトヤ明朝
でかとおん
んなあむ
きたそす
やのぶび

ね

太ミンA101
でかとおん
んなあむ
きたそす
やのぶび

ね

TB明朝
でかとおん
んなあむ
きたそす
やのぶび

ね

DFP華康明朝体
でかとおん
んなあむ
きたそす
やのぶび

ね

IPA明朝
でかとおん
んなあむ
きたそす
やのぶび

ね

……まだ、こたえてないんだけど。そうだったの〜!? もぐもぐ

しらんけど〜。……でも、きっとそうに決まってるわ! だって、教科書の出版が文部省から民間企業に移行して、これからの日本文字の教え方をどうしようか、っていう真っ最中だったんだから。それに弟さんは教科書会社にお勤めだったのよ。

見本帳 見ると確かに似てるっス。もぐもぐ

しかもね、書体名は〈細明朝体〉だったの。その後、最初の《りぼんタイプ》が〈中明朝体〉になったのよ。"N (ニュー) KS (かなスモール)" や "石井" が付いたのは種類が増えちゃったからなの。仮名に書体名なんてなかったの! で、25年くらい後に出た写研のもうひとつの《そうでないタイプ》が〈本蘭明朝〉。横に組んでも仮名と仮名の隙間が揃う四角っぽいシルエットの書体よ。

たしか社長が蘭の花が好きだからその名前になった、って聞いたことありまっス。もぐもぐ

そしたら今度は、誤植とか直してるときにさ、同じ大きさの明朝なのに違う種類の文字が混ざってきちゃったりして! 明朝体の仮名って似てるから。またまた大混乱よね! うける〜!

……なんだか……書体だけじゃなくって、せんぱいについていく自信もなくなってきたっス〜。 もぐもぐ

いつまでも、もぐもぐしてんじゃないわよ!

情報系の明朝仮名書体

左列の書体見本／各書体名：

ヒラギノ明朝
でんきや かなたの とあそぶ おむすび　ね

源ノ明朝
でんきや かなたの とあそぶ おむすび　ね

黎ミン
でんきや かなたの とあそぶ おむすび　ね

小塚明朝
でんきや かなたの とあそぶ おむすび　ね

杉明朝体
でんきや かなたの とあそぶ おむすび　ね

イワタ明朝
でんきや かなたの とあそぶ おむすび　ね

平成明朝体
でんきや かなたの とあそぶ おむすび　ね

新聞 明朝仮名（80％平体の時）

KOうぐいす（80％平）
でんきや かなたの とあそぶ おむすび　ね

イワタ新聞明朝体（80％平）
でんきや かなたの とあそぶ おむすび　ね

イワタ新聞明朝体 新がな（80％平）
でんきや かなたの とあそぶ おむすび　ね

筑紫新聞明朝（80％平）
でんきや かなたの とあそぶ おむすび　ね

TB新聞明朝（80％平）
でんきや かなたの とあそぶ おむすび　ね

毎日新聞明朝Upr（80％平）
でんきや かなたの とあそぶ おむすび　ね

毎日新聞明朝（80％平）
でんきや かなたの とあそぶ おむすび　ね

エムニュースエム（80％平）
でんきや かなたの とあそぶ おむすび　ね

情報系の明朝仮名書体

せんぱーい、そういえばどうして新聞の文字って平べったいんスか？

しらないわよ。文字をいっぱい入れるためかしら？ そういえば、サイン文字とかってゴシック体のほうがわかりやすいけど、新聞の長文は明朝のほうが落ち着くわね。

え〜？ オレ、長文でもゴシックのほうが落ち着いて読めるっス。

さてはネットの文章ばかり読んでるんでしょ？ 文字の読みやすさって、結局それぞれの〝慣れ〟からきてるのよね。たいていの人は、その人が一番馴染んできた書体が一番読みやすいっていうのよ。〈小塚明朝〉は、コンピュータで小さく表示されても読める文字をめざして開発したそうよ。4ポイントですって！ 4ポイントですって！

せんぱーい、声が4ポイントになってるっスよー！ 約1.5㎜っス。

敗戦で物資不足だったころの新聞文字より小さいわね。

せんぱーい、昔の新聞を見たら、《りぼんタイプ》でしたっ。振り仮名（ルビ）の天地は1㎜っくらいっスよ。 1㎜くらいっスよ。

小さすぎて聞こえませんってば！

これからの明朝仮名

文字を揃えることに懸命だったデザイナーたちは、うんざりしてたのよ。「英語は幾何学的だから組んだときに文字がきれいに揃う。でも日本語は、漢字と仮名が混ざってできてるし、さらにアルファベットまで入ってくる。だから、

文字が一番小さかった時の新聞活字
左：朝日新聞、昭和21年11月7日（原寸）、1行15文字16段
右：毎日新聞、昭和21年4月1日（原寸）、1行15文字16段
＊参考スケールは11級75％平体のときの様子。今の新聞文字サイズはこのときの160％くらい

170

味明 弘/M ＋本明朝

風をもってかくさせけりすべての准備

風をもってかくさせけりすべての准備

い遠侍へ出るもあり屏風の背ま退き

弘道軒清朝体、明治18年、東京稗史出版社「南総里見八犬伝」曲亭馬琴（原寸）
＊もとは清朝体の弘道軒仮名の骨格を明朝体にあうようにリデザインされている。

味岡伸太郎かな

味明 弘/M

でんきや かなたの とあそぶ おむすび

味岡かな 弘道軒ゴシック／丸ゴシック

でんきや かなたの とあそぶ おむすび

味岡かな 小町

でんきや かなたの とあそぶ おむすび

味明 良/M

でんきや かなたの とあそぶ おむすび

味明 行/M

でんきや かなたの とあそぶ おむすび

味明 草/M

でんきや かなたの とあそぶ おむすび

筑紫明朝かな

筑紫Aヴィンテージ明S（左1行はAオールド）

かな文字 かな文字 とあそぶ おむすび

筑紫アンティークS明朝（左1行はB明朝）

かな文字 かな文字 とあそぶ おむすび

筑紫Bヴィンテージ明S

おむすび

筑紫Cオールド明朝

おむすび

筑紫Q明朝

おむすび

どうしてもスッキリしない」って。……でも、20世紀の終わり（1984〜）に明朝仮名にすごいことがおこったの！

🐕せんぱ〜い、なんっすか？

🐕明朝仮名が元気になるの！《りぼんタイプ》も《そうでないタイプ》もそれまでの呪縛からおさらばなの！

🐕……？？

🐕明朝体の漢字に仮名書体を入れ替えることで多くの書体になっちゃうの。仮名書体は〈築地〉〈小町〉〈行成〉〈良寛〉〈弘道軒〉の5書体。さらに太さのバリエーションが用意されたのよ！もっというと同じ骨格でゴシック体、丸ゴシック体もセットでつくられたの。

🐕漢字よりも仮名が優先っスね！

🐕漢字にそろえることから解放されたこの《味岡伸太郎かなシリーズ》は、明朝とゴシックの壁も越えた日本で最初の書体ファミリーよ！

🐕自由っスね！

🐕最近、新しく《味明ファミリー》として〈味明 草〉も加わったの！それまでの日本語組版って、文字の形よりもサイズ比での違いをもとに構成していたから似たり寄ったりだったけれど、これでやっと書体らしくなってきたわね。

🐕これならオレにも違いがわかるっス！

🐕いっぽう《筑紫ファミリー》もすごいことになってきたのよ！〈筑紫Aオールド〉は潤いを増して〈筑紫Aヴィンテージ明S〉になっちゃうし、〈筑紫B明朝〉は、フトコロを絞った漢字と共に紙食い込み強くなるし。いろいろ！

🐕違いはわかる！けど名前がややこしいっス！

🐕きゃー！おつかれ！これで本文用明朝仮名の全てが終了！

🐕やったー！

秀英アンチック

左：昭和7年10月号「せうがく三年生」
小学館より（150%）
右：〈KFA＋石井太ゴシック〉昭和59年
□コミック「坊っちゃん」講談社より（150%）

アンチック1
＋A1ゴシック

なんで
バッタなん
かおれの
床の中へ
いれた!?

鳥にばか
にされて
ゐるよ

太仮名／アンチゴチ

秀英四号太かな
でんきや かなた とあそ おむすび ね

秀英アンチック
電気でん かなた とあそ おむ結び ね

アンチックAN1（＋A1ゴシック）
電気でん かなた とあそ おむ結び ね

アンチックセザンヌ
電気でん かなた とあそ おむ結び ね

アンチックAN L
でんきや かなた とあそ おむすび ね

おまけ① アンチゴチ

……せんぱーい、もうひとつだけいいっスか？

なによ！

漫画のふきだしに入ってる文字って、なんで漢字はゴシックなのに仮名は明朝体なんっスか？

だーかーらー、仮名は明朝体じゃないってば。

え〜っ!? だって「明朝仮名」って、せんぱい、いってるじゃないっスか。

それは、「明朝体の漢字にあわせた仮名」ってのを短めにいっただけなの。明朝体は、縦の線が太くて横が細くて三角形

とかのウロコがついてる書体でしょ？ひらがなにそんなのありますか？

なら、☞この明朝みたいな書体、どうよべばいいんスか？

〈アンチック体〉よ！別名〈太仮名〉！

……めんどくせ〜。聞かなきゃよかったかも〜。

なにぶつぶついってるの？ 有名な「アンチゴチ」は、〈アンチックKF-A〉＋漢字〈石井太ゴシック〉で、1970年くらい以降のほぼすべてのふきだし文字はそれだったわ。

写植の〈KF-A〉は《りぼんタイプ》の後期五号仮名を太らせた書体なの。モリサワ〈アンチック体〉もその流れをくんでるのよ。でも、太さのファミリーをつくっちゃったから〈アンチックL（ライト）〉、つまり〝細い太仮名〟ができたの。で、もとの後期五号仮名に戻っちゃったのよね。うける〜！

ええ〜？

まだあるわよ、書体名の罠。このページで使われてる青色のキャプション、書体名は、なんでしょう？

たぶん〈A1ゴシック〉？

ピンポーン！〈A1明朝〉のファミリーとして〈A1ゴシック〉になったんだと思うんだけど、「A」ってのはもともと明朝体っていう記号よ。だから「A1明朝」は、〝明朝1番〟っていう意味なのよ。そうすると〈A1ゴシック〉は訳して〝明朝1番ゴシック〟！超うける〜！

ええ〜？ そこ笑うところ？

まぁ、ついでにいっちゃえば「B」はゴシック体、「C」は楷書体の記号よ。……では〈MB101 L〉は？

わかった！〝見出しゴシック101番ライト〟かな？

正解！ よくできました。

てへ。ちょっと嬉しいっス♥

築地初号タイプ

游築初号かな
おむすび ね

築地体初号仮名
おむすび ね

味明　民／EB
おむすび ね

光朝
おむすび ね

秀英初号タイプ

秀英初号明朝
おむすび ね

味明　秀／EB
おむすび ね

中間くらいタイプ

凸版文久見出明朝
おむすび ね

筑紫B見出しミン
おむすび ね

二号・一号タイプ

解築二号仮名
おむすび ね

築地体一号太仮名
おむすび ね

筑紫A見出しミン
おむすび ね

三号タイプ

築地体三号太仮名
おむすび ね

秀英3号
おむすび ね

味明　秀L／EB
おむすび ね

36ポイントタイプ

游築見出し明朝体
おむすび ね

築地体三十五ポイント仮名
おむすび ね

游築36ホ仮名
おむすび ね

初号細がなタイプ

味明　民／M
おむすび ね

味明　秀／M
おむすび ね

三号細がなタイプ

味明　秀L／M
おむすび ね

味明　築C／M
おむすび ね

築地体三号細仮名
おむすび ね

おまけ② 見出し用明朝仮名

……せんぱい、最後にもうひとつ！

もうページがないわよ！

……本文用の明朝仮名は、わかったんす
けど、見出し用がまだでした。

それじゃ、並べておくわね！　見出し
用の明朝仮名はこれだけよ。最近では
見出し明朝仮名の骨格をもった本文用
の書体も出てるみたいよ。

あざっス！

祖父江 慎（そぶえ・しん）
1959年愛知県生まれ。
グラフィックデザイナー。
コズフィッシュ代表。 多
摩美術大学在学中に工作
舎でアルバイトをはじめる。
1990年コズフィッシュ設
立。 書籍の装丁やデザイ
ンを幅広く手がけ、 それ
までの常識を覆すブックデ
ザインで、 つねに注目を
集めつづける。 展覧会の
アートディレクションを手
がけることも多い。
Twitter：@sobsin

雑誌、
Webデザインと

Magazine ,

フォント

Web Design

nt

© セブンティーン 2021年4月号 / 集英社

© セブンティーン 2020年12月号 / 集英

ハイティーン雑誌と フォント

1968年『別冊Seventeen』として創刊以降、
流行の移り変わりが激しいハイティーンに向け
ファッションを提案し続ける雑誌『Seventeen』（集英社）。
そのデザインを長年手がけるビーワークスのおふたりに
誌面レイアウトからフォントの話をうかがいました。

ビーワークス｜佐伯麻衣 / 嶽野甲子郎

横田真悠、STを卒業します!

中高生は大人よりも
流行り廃りのスパンが短い

──おふたりの自己紹介をお願いできますか?

佐伯麻衣（以下佐伯）：私は新卒でビーワークスに入社して10年目になりました。『Seventeen』自体はもう8年目です。

嶽野甲子郎（以下嶽野）：僕は佐伯のあとに入社して7年目です。最初から『Seventeen』担当で入社して、佐伯の下で、しごかれていました。嘘ですが。

──『Seventeen』は何名くらいのデザイナーが担当されていますか?

佐伯：いま、ビーワークスの5〜10名くらいで作っています。2018年頃までは、全ページ弊社で作っていましたが、いまはデザイン会社が4社入っています。ビーワークスが担当している量は一番多くて、いま50ページくらい、ほかの会社で30ページずつ担当しています（2020年11月取材時）。

──とても歴史のある『Seventeen』誌ですが、現在のデザインコンセプトを教えてください。

佐伯：実は、編集長が2020年11月号から代わり、編集とデザインの方針がガラっと変わりました。前編集長の時の表紙では、目次を並べ、たくさんの企画が載っていることがパッと見でわかる楽しげな表紙を作っていま

© セブンティーン 2020 年 10 月号 / 集英社

した。新しい編集長になってからは、モデルを立たせたいので、目次の文字要素も最小限におさえ、色味もカラフルにせずに、フォントの数も減らしています。「シンプルにかわいいモデルを見せる表紙にしたい」という意向がありました。

――大人っぽくなった印象が強いですね。

嶽野：『Seventeen』の読者層には、小学校高学年から中学生の子も多くいます。高校生半ば頃から、徐々に『non-no』（集英社）に移行していくようです。『Seventeen』という名前ですが、年下の子がお姉さんに憧れて買うという側面もあり、紙面もにぎやかにしつつも大人っぽく感じられるデザインを目指してます。

佐伯：『Seventeen』は、13〜19歳、7つのティーンが読むという意味なんですが、いまはそれよりも年齢層が下がっています。10代後半の子にもリーチしたいという編集方針があります。

――カジュアルにすれば若い子が手に取ってくれると思い込んでいましたが、そうではなく「憧れ」の部分にアプローチするために大人っぽく仕上げるんですね。

嶽野：もちろん、もっと大人向けの雑誌と比べるとにぎやかですけど。同世代向けの他誌さんと比べると、若干フチ文字が少ないとか、レイアウトにゆとりがあるとか、微妙な違いはあります。

佐伯：2020年12月、リニューアル真っ只中です。誌面の構成的に写真点数が減り、一枚一枚が大きくなってきています。

嶽野：中高生は大人よりも、流行り廃りのスパンが短い気がしていて、僕たちが去年レイアウトした誌面も、次の年には、ちょっとダサく感じることもある。10年前の『Seventeen』を見ると、「ギャル」色が強くてびっくりしたり。たった10年でこんなに違うんだなと思います。なので「このデザインちょっと見飽きたかも」と思ったら、なるべく早く見切りをつけて、別のデザインを試すようにしています。

モテ服

佐伯：毎号のデザインのなかで、一つでもいいから何か新しいことをやらなきゃ、という気持ちでいますね。

嶽野：文字にめちゃくちゃ長体かけてみたりとか、90年代に流行ったやり方ですが、一周して若い子には新しかったりしますよね。

──リニューアルされて、毎号アップデートされる。新しいアイデアも毎号練り込んでいく……。

嶽野：『Seventeen』はあえてアートディレクターを置いていません。各デザイナーが編集さんと直でやりとりして、企画ごとにガラッとデザインを変えることで、"一冊通して盛りだくさん"を演出しています。

──編集者は何名いらっしゃいますか？

佐伯：編集長と、副編集長が3名、編集者が9名です（※取材時）。みなさん、おしゃれな誌面にしようとこだわりを持って作ってらっしゃるので、こちらも編集さんの意図を汲みつつデザインを提案するようにしています。

嶽野：読者に近い世代の女性編集者が多くいらっしゃいます。みなさんエネルギッシュなので、そのテンションが誌面の楽しさに表れていると思います。

ティーン誌が見る側の テンションを下げるのはまずい

──ターゲットの心をつかむフォントの選び方や、オリジナルのレタリングについて、色遣いと合わせて教えてください。

嶽野：いまの『Seventeen』のトレンドは、フチ・色・ちょいズラしという処理でしょうか。

──嶽野さんのオリジナルですか？

嶽野：作字をすることもありますが、最近は作字よりも、フォントを活かす方が主流になりつつあるような。ただ、そのまま使うとさみしいので、フチを点線にしてみたり、そういった加工を毎回何かしら入れてますね。2020年10月号のこの企画だと、見出しのベースのフォントは〈TAm-こころ〉です。「モテ」は〈TAm-らぶマル〉。

──ずらしのエフェクトの上にさらに点線処理。細かな配慮に感動しました。

嶽野：いえ、InDesignの設定で線にしてるだけなんです。機能の制約の中で密度を上げることは、自己満足というか、ちょっとした楽しみですね……。

──どの見出しにも、男性誌や他の媒体では見ないようなエフェクトがふんだんに見られます。ドット文字も新鮮でした。

嶽野：ドットは普通、1マスが正方形じゃないですか。それをわざと潰したり斜体をかけたりして、フォントそのままで使うことは少ないです。

──ちょっとノイジーな感じが楽しいですよね。

嶽野：編集さんから「これがメインタイトル、これがサブサイトルです」と頂きますが、メインタイトルを全部大きくすると入りきらないことがあるので、大小をつけたり、語尾は手書きでシュッと引っ掛けて入れることでスペースを稼ぎます。細長い書体の方が多くの文字を入れやすいので、コンデンス書体を使いがちかもしれません。

──若者は情報をたくさん吸収します。私も若い頃は欄

猫坂さんのモテ服③
やんちゃモテ

外のはみ出しコラムまで全部読んでいました。

嶽野：そうですね！　たくさん読めるのが楽しい。僕は小さいころ、漫画の効果音の「ドドドドド」という文字を数えながら一文字ずつ読んでしまうくらい、読むのが遅くて。子どもってくまなく全部読みたがるところがあるかも知れない。本誌の最低級数は7級なんですが、小さくても良いからたくさん読んでもらいたいですよね。

佐伯：中学生ぐらいのお小遣いで毎月5〜600円というと、けっこうな値段ですよね。前の編集長はそういう話をしていて「一冊にすごい量の情報を詰め込みたい」と。だから小さい文字でも良いから、細かい情報まで載せてあげたいと言っていました。

——お小遣いで買ったら全部読みたいですもんね。

嶽野：姉が買ってきた『りぼん』（集英社）も全部読んでました（笑）。投稿ページみたいな細かいページも面白かった。

——2020年10月号の「やんちゃモテ」の「やんちゃ」は完全なオリジナルに見えますが。

嶽野：これもベースの書体がありまして、これはFONT1000の〈TAm-すずめ〉です。FONT1000のフォントが好きなんですが、そのまま流すと字間がくずれがちなので、手詰めしながら見出しに使っています。InDesignで歪ませることはできないので、アウトライン化してIllustratorに持っていき、ふにゃふにゃさせる「旗」エフェクトをかけて、またInDesignに戻しています。

——あとはキラキラのテクスチャーですよね。全体として見るとすごく馴染んでいるし綺麗で美しい誌面になっ

ていて……そのバランスが素晴らしいと思います。

嶽野：『Seventeen』だとテンションを上げたいときはキラキラさせることが多いかもしれません。

——『Seventeen』のデザインをはじめた頃から、こうしたワクワクするデザインができたんですか？

嶽野：全然できなかったです（笑）。やっぱり難しい。なんとか雰囲気をつかめるようになるまで、2年くらいはかかったかもしれません。

佐伯：私も、つい誌面をシンプルに仕上げてしまうので、できるようになるまで時間がかかりました。

嶽野：僕はそれを佐伯や先輩方に教えてもらいました。普通、雑誌ってきれいにレイアウトするじゃないですか。でも、ティーンにとっては、それだとテンションが下がってしまうかもしれない。まずシンプルにやってみて、寂しいと感じたら盛ることが多いですね。

——たとえば、2020年11月号では、一つの見出しに、ここまでスタイルを多用するというのが考えられなくてですね。

佐伯：この企画は、モデルが毎ページ違っていて、その子の服のテイストに合わせてページをデザインしていきました。この子のテイストとしては、個性的でストリートっぽい感じなんだけど、ちょっとクセのある服とかも好き、という感じがテーマと言われていて。パッと見シンプルだけど、細かいところは凝ってるような感じを目指しました。背景はそんなに手をかけていないし、やっていることはシンプルなのですが、タイトルにはこだわってみようと思って。

「ゆるずるっとした」の「ゆるずる」は、ゆるい手書きで

猫坂さんのモテ服 ③

やんちゃモテ

甘いだけがモテじゃない！ 親近感が
あって話しかけやすいやんちゃ系も人気。
ノリがよさげな雰囲気がウケ♡

いつもよりふたりの距離が近いのは
親近感あるジップトップスのおかげ？
スケボーではしゃぐキミのせい？

Be〜

やんちゃモテ

ハーフジップトップス × チェックパンツ

猫坂MEMO

男子の
ゆんちゅ

「チェックのサルエル状
らしゃんでおしゃれ。一
緒に遊びたい！
（隼太くん・高2）」

「落ち着いたボルドーの
トップスにジップが効い
ていう意外性が
（拓真くん・高2）」

ハーフジップトップスがま
さかの大人気(驚)！ 公園
とか遊園地とか、アクティ
ブに遊ぶ日に着てはしいっ
て、親近感のあるスポッぽ
さがいいみたい。はしゃい
で暑くなったらジップを
ちょっと下げるのもたまらな
いそーです！ 秋のチェックパ
ンツはそて長めるダ
トップス ¥13000／Carhar
tt WIP Store Tokyo　パン
ツ ¥7700／UNE MANSION
バッグ ¥3990(MANGO)／
ロコンド　ブーツ ¥24000
／ドクターマーチン・エア
ウエア ジャパン

やんちゃモテ

白プリント ロンT × 黒ワイド パンツ

男子の
ゆんちゅ

「ゆるいロンTでリラッ
クス感があるほうが話
しかけやすい。
（友樹くん・高3）」

「ロンTはそて長めの
ダボめを希望！ モノト
ーンものもGOOD♡
（夕翔くん・高3）」

アクリアリー状に男
子も×ルバ〜 ロンT
¥4500(LAGUA GEM)／
バロックジャパンリ
ミテッド　パンツ ¥48
00／UNE MANSION
バッグ ¥1900／キャ
ラック渋谷109店ら
MODEAはチュネスH新
原宿店　靴 ¥21000／
ドクターマーチン・エ
アウエア ジャパン

猫坂MEMO

「これはもう彼女なた
らやってるサリの超絶彼女ダ
ートな妄想しに
あぇ、モテ持って楽しい
しい妄想にゃ！(にゃ)」

学校でも
やんちゃモテ
制服コーデ

紺ブレザー × グレーパーカ × 赤ネクタイ × ブルーチェック スカート

女子ブレザーと透の白もスウェット
ット。つけて素肌ル　パーカ
¥7000／ミミコちゃんブリコ
ニップ¥5000　ネクタイ
¥2200　ブラウス¥2000／
DRESS　ネクタイ ¥ シャツ
¥996／Lupop School　スカート
¥1990／MICHEL KLEIN SCALE
ス バンプス　靴¥シューズ
¥4500／キャ ソックス
6990／Tutuanna Harajuku

商品価格はすべて税抜き表示です。掲載商品の問い合わせはP108です

手書き文字

マキナス
（もじワク研究）

書こうと決めていました。そうすると、「ゆるずる」以外の
ところはカチッとした方が、「ゆる」っぽい感じが目立つ
かなと思い、対比させる意味で角張ったゴシック体を選
びました。

——「クセアイテム」のフォントは何ですか?

佐伯：これは〈マキナス〉ですね。よく使うフォントです。
最近使うゴシック系だと、〈A1ゴシック〉とか〈FGミディ
アムオールド〉とか。ドットフォントも最近よく使いますね。

——フォントの情報は頻繁にチェックしていますか?

佐伯：はい。やはり、目新しいことをやりたいので、フォ
ントサイトはよくチェックしてます。

嶽野：公開してくださって本当にありがたいです!

——本文書体の使用ルールはありますか?

佐伯：ベースは〈新ゴ〉です。キャプションが〈新ゴ〉7
級9歯、ネームが〈新ゴ〉8級10歯。小リードが9級11
歯、企画のリードは11級14〜15歯という風に決めていて。
企画のリードや本文は、企画の雰囲気によって最近はフ
ォントも変えています。すごく文字量が多い企画や、ち
ゃんと読ませたいときに〈新ゴ〉を使うことが多いですね。
写真を見せたい企画や、スッキリしているものだと、〈こ
ぶりなゴシック〉や〈ヒラギノ角ゴ〉、〈中ゴシックBBB〉。
〈秀英角ゴシック〉の金や銀も、キャプションでよく使
います。ベースは〈新ゴ〉だけど変えても良い、自由度
が高いルールになっています。

嶽野：インタビューで縦書きのときは行間を変えがちで
すね。広い方が読みやすい。

——文字詰めは基本的にはベタなんですかね?

佐伯：ここのキャプションはグリッドにしていて、縦が
揃うようにしているのでベタ打ちですね。ネームなどは
字間を開けたり、自由にやってます。

——手書き文字を多用されますか?

佐伯：『Seventeen』では以前から手書き文字を使って
いましたが、手書きのやり方も変わってきました。2015
年頃だと、たとえばタイトルのフチを全部手書きで縁取
ったり、というのをやっている企画が多かったと思います。

——レタリングとしての手書きですかね?

佐伯：そうですね。いまはあしらいとか、ちょっとしたと
ころの手書きがお洒落という時代ですね。「ちょっとだけ
書く」みたいなのをいろいろやっていますね。

——プリクラのカルチャーから来てるんでしょうかね?

佐伯：そうかも知れないですね。いまは細いですもんね、
手書きも。昔は太いペンを使うことが多かったですが。

嶽野：プリクラの文化って、20年くらい前はキラキラ
の加工を入れたり、落書きをしまくっていましたが、最
近の子は、まったくしないらしいんですよ。もしかしたら、
そういうのが『Seventeen』に影響してきているかもしれ
ません。

佐伯：いまは落書きしないのがお洒落なんですって。
書いても一言、みたいです。

——プリクラ等、最近のトレンドは気をつけて観察をさ
れていますか?

佐伯：個人的に高校生が出ている恋愛ドラマやリアリテ

ィショーが好きで観たり。インスタを見たりしています。

嶽野：僕も御多分にもれず某アイドルオーディションに
はまってしまって。彼女たちの合宿生活の番組も、デ
ザインがかわいいので、参考になります。あとはコスメ。
僕は、化粧品を買いませんが、韓国コスメがかわいい
ので、その色味を参考にしたり。

佐伯：私、コスメの色味はけっこう見ます。パレットの
配色とか。美容雑誌がすごく好きなので、そこで使われ
ている色とか。

**――12月号で僕が一番気になったのが、特集見出しの
「#」の処理です。**

佐伯：はい、「#」を切ってますね（笑）。ハッシュタグ
がテーマの企画です。「#りんガーリー」「#こさかなボー
イッシュ」のように、モデルのスタイルがハッシュタグ
になってついています。「#」をちゃんと立たせてあげた
と思い、デザインを入れています。

――これ、すごいアイデアです。かわいいです。

佐伯：ハッシュタグもけっこういろいろやってます。あと、
「○○×○○」という記事がよくあります。「モデル名×ス
トリート」とか。点々にしてみたり、区切ってみたり、「×」
もいろいろデザインできます。

**――コロナの状況はデザインに影響を与えていますか?
わいわいと賑やかな気持ちじゃなくなっているとか?**

嶽野：やはり出かけにくくなったということはあって、「お
家で〜」という企画は増えました。

佐伯：それがデザインにどう、というのはあまり感じて
ないです。

嶽野：むしろ、テンション上げなきゃ、ぐらいの感じか
も知れないです。

佐伯：モデルちゃん達もくっついて撮ることがNGにな
ってきたので、写真の点では変わったかもしれません。
一人の写真が多くなったりとかはあるんですけど。

はれのそら明朝
（fontopo）

FGミディアムオールド半角
（FONTGRAPHIC）

あ 愛

せのびゴシック Regular
（MODI工場）

ニュアンスがあり
『Seventeen』に合うフォントを使う

——嶽野さんは、デザインの道に入られたのは文字がお好きだったからとか？

嶽野：はい。中学校の美術でやったレタリングが好きだったんですね。大学のタイポグラフィの授業でも、文字詰めをして読みやすくするようなことが楽しかった。あと、手書き文字。僕が高校生だった時に、クラスメイトの女子の文字を真似して書いていました。文字自体に興味があったのかも知れません。

——女の子の字を真似る……、かなり珍しいですね。

嶽野：ちょっと変ですけど（笑）。文字の綺麗さにこだわりたかったんだと思います。メモはめちゃくちゃ汚いんですけど。書道の美しさだとかに憧れます。一概に言うのは良くないですが、女の子の書く字ってすごく奇麗で、美的感覚みたいなものを真似したくなってしまう。絵を描く感覚というか、ここはねるんだ、ここは最後まで伸ばさないんだとか、そういうのをけっこう見ちゃいます。『Seventeen』では手書き文字をよく使うので、字を書くのが好きでよかったです（笑）。

——先ほど、新しい書体が出たらチェックするとおっしゃっていましたが、書体選択について教えてください。

嶽野：かわいげというと抽象的になりますが。個人的には幾何図形っぽい書体が好きで。さっきの〈マキナス〉もそうですが、丸と直線で構成されてるような書体だと、

わりと若々しいというかポップなので、重宝します。けれど、「ザ・ゴシック体」のような"普通"の書体だと、やはりモリサワがクオリティが高いと感じています。

明朝体はレトロな、くねっとした筆で書いたようなフリーフォントで良い感じのものがあります。〈はれのそら明朝〉とか。その辺りがけっこうエモくてニュアンスがあるので、そういうフォントはけっこう使いますね。

——サブスクサービスで、契約しているメーカーは？

嶽野：モリサワとFONT1000、フォントワークスです。

佐伯：書体は"何を選ぶか"ですよね。

嶽野：『Seventeen』に合うかどうかですよね。男の子っぽい、太めのゴシック体は使う機会があまりないかなと。インストールはしてあるんですけど……。

佐伯：企画によっては使うかもしれません。何かのパロディをやりたいとか。コミックっぽい感じのデザインにしたい、と言われることもあるので。

——この見出し（気になるあの人のTOKYO推し！SPOT）はフォントですか？

嶽野：はい。仮名は〈FGミディアムオールド〉、漢字は〈UD新ゴ コンデンス50〉、欧文は〈Universe〉で、よく使わせてもらっていますね。〈せのびゴシック〉と似ているようで微妙に違うので、どちらもよく使います。

——似てるんですけど、ちょっと違うんですね。

嶽野：旧字体の漢字（戦）が出ちゃう不思議なフォントです。

ティーンは色好き
スミ文字だけだと大人っぽすぎる

──文字さえ決まれば上手くいく、という考えですか?

嶽野：一番はやはり写真の色味です。複数の場所や環境で撮る企画や、雰囲気の違う写真が敷き詰められる読者スナップ企画のときは、フォントで統一感を出してあげないとガチャガチャする。あと、色ですね。わりと僕は、色に一番重きを置いてるかもしれません。その次にフォント……かもしれない。

──『Seventeen』は色使いが本当に素晴らしいと思います。

嶽野：個人差はありますが、ティーンはカラフルなものが好きですよね。大人の雑誌だと、基本スミ文字だけ、ちょっとしたあしらいに、ピンクが少し入るとかじゃないですか。『Seventeen』では、それだと大人っぽすぎるので、賑やかにしています。

佐伯：「似たような配色を同じ号で使わないでほしい」と言われていて。ピンクと水色の企画があったら、他ではあまり使わないとか。気を使いますね。

──『Seventeen』の印象を作り出しているのは、実は「色」だと。もちろん写真で、その次に「色」と「文字」。順番をつけるのもナンセンスですが。

嶽野：ただ、色だけでやろうとしても、全然かわいくならないときは、フォントに頼りますし、持ちつ持たれつですね。あと、いくら細かいことでかわいくしてても、見

右：佐伯麻衣（さいき・まい）
神戸大学文学部卒。2011～2020年ビーワークス在籍。在籍中は『Seventeen』をはじめ、少女コミックの店頭販促やグッズ、小学生向け情報雑誌などのデザインを担当。

左：嶽野甲子郎（たけの・こうしろう）
武蔵野美術大学卒。デザイン事務所・消費材メーカーを経て、2014年からビーワークス在籍。『Seventeen』のほか、教科書や教材、少女コミック関連も担当。

株式会社ビーワークス（Bee Works）
企業の課題を理解し、出版物、広告、販促物、Webサイト、アプリケーションなどあらゆる分野の企画提案、デザイン、制作、開発をワンストップで提供するデザイン会社。
https://beeworks.co.jp/

出しがイマイチだと、その誌面全体があんまりかわいく見えないことがよくあるので。見出しが一番こだわるところかもしれません。

――見出しを決めるためにとことんこだわる？

嶽野：そうですね。入社したてのころは、なかなか見出しが上手く作れず、一番時間がかかっていました。

佐伯：写真が多くて、文字もたくさんあれば、なんとか盛り上げられるんですけど。写真が少なかったりだとか、見出しが一つしかないというときに文字にこだわらないと、ただ置いただけの誌面になってしまいます。逆に読み物で要素が多い場合は、見やすさを優先し、最後に文字の装飾を考えています。◪

2015.10

2016.10

ローティーン雑誌とフォント

ma-hgra｜田中清賀

ローティーンのファッションカルチャーも
トレンドが変化し続けています。
女子小学生向け雑誌のトップを走り続ける
『ニコ☆プチ』のデザインを担当する
マーグラの田中清賀さんに
フォントの話をうかがいました。

2017.8

2020.12

トレンドの変化スピードに合わせ
デザインも合わせていく

——『ニコ☆プチ』を担当されて8年、これまでデザイン
の方針などは変わりましたか?

『ニコ☆プチ』(新潮社)は2021年で15周年になり、マー
グラでは創刊からデザインを担当しています。私は、
はじめはデザイナーとして、いまではアートディレクショ
ンを担当していますが、やはり表紙を含めデザインはか
なり変わりましたね。

——こうして並べてみるとずいぶん変わりましたね。

4〜5年前と比べてもまったく違いますね。トレンドは日々

すごいスピードで変わっていくので、デザインもその速さ
に合わせていくことが重要になります。

——子どもの頃から雑誌を読むのが好きでしたか?

私には2つ上の姉がいて、ファッションに早い時期か
ら興味を持っていて、小学生のころからファッション雑
誌を読んでいました。当時は『ニコ☆プチ』のような小
学生向けの雑誌はありませんでしたが、女の子はもとも
と少し上の年代の雑誌を読むじゃないですか。『ニコラ』
(新潮社)や、休刊してしまった『ピチレモン』(学研プ
ラス)も読んでいました。

　私は埼玉の出身で、情報発信地である東京から少し
距離がありました。当時はSNSもなく、お洒落を知るに

は雑誌を読むしかなかったのです。もう、ずっと雑誌を読んでいました。中学、高校にあがっても、雑誌が身近にある生活を送っていました。ただ本当に田舎だったので、いろんな職業があることを知らなかったんですよね。都内の大学に通ったらリアルなトレンドを知ることができて、さまざまな職業を知るうちに、やはり雑誌に関わりたいと思いはじめました。

　小さいころからいろんな雑誌を切り抜いて、無地のノートに自分なりのページを作ったり、自分の好きなモデルさんなどをコラージュするのがすごく好きでした。そうすると、デザイナーという職業が自分に合っているんじゃないのかと思い、シフトチェンジしてデザイン学校に入り直しました。

──いまのトレンドは、編集の方がリサーチされて記事にしていくのですか？

そうですね。基本的には編集者が企画を考えますが、打ち合わせでかなり話し合います。『ニコ☆プチ』は、比較的自由にデザイナーにまかせてくれる雑誌なので、編集から「こうして欲しい」と言われるよりも、こちらから提案することが多いです。そうすると、やはりいまのトレンドをいち速く得ていないとデザインできません。

韓国カルチャーをデザインに取り入れる

──リサーチは、どうされていますか？

街で若い世代の人を観察したり、あとはファッションブランドの店に行ったりしますね。洋服のロゴや、ちょっとした飾りなどもヒントにしています。最近はSNSからト

レンドが発信される時代になってきたので、いろいろなSNSもチェックします。少し前から、ファッションにしろ、音楽にしろ、韓国カルチャーがすごく流行っているので、韓国のインスタグラマーさんのInstagramを見ています。韓国のお店のインテリアやディスプレイ、そういったものがかわいいので、デザインに取り込むことがあります。

──日本のファッションブランドも韓国カルチャーに注目しているのでしょうか？

韓国っぽいアイコンがあって、洋服にワンポイントで入っていたりしますね。たとえば垂れたハート、これは韓国のコスメブランドからだと思います。あとは「牛乳パック」の飾りが流行っていました。なんで牛乳パックなのと思うじゃないですか（笑）。

──かわいい対象になってるのでしょうか？

思いつかないかわいさがありますね。検索画面のデザイン（2020年10月号）も、韓国で流行していたデザインです。少し前は"オルチャン※1"っぽく、がキーワードで、オルチャンっぽいデザインが読者に好評でした。最近は、そればかりになってしまうと偏るので、意識して少なくするようにしています。2020年からNiziUが流行りましたよね。「韓国」は、外せない指標になっています。

──文字周りについての工夫はありますか？

以前は、スタンダードなフォントを使うことが多かったかもしれません。あまりクセのないフォントを使って、色の組み合わせでかわいく見せていました。あとフォントを手書きでなぞることもよくしていました。『ニコ☆プチ』

毒っぽさがキメテ ⎯□✕
黒ガーリー ♥

こっくりした甘さが好き♡ ⎯□✕
ココアガーリー ♥

オトナっぽくて女のこっぽいおしゃれ回線混み合ってます♡

with
JENNI
love

ぜんぶ黒でもこんなにキマる これこそが "黒" の実力☆

ライバルと差をつけられる深みのあるココアをどうぞ♡

この秋はうすいラテカラーよりもこっくりブラウンがおすすめ。くまちゃんをパートナーに添えば怖いもんなし♪
POINT

#黒ブラウス

#トレンチ
#ジャンスカ

森崎 美月 (もんちゃん)

#ココア色

POINT
チュールやチェックスカートなど、ガーリーなアイテムをクールに甘っぽく見せてくれるのが黒のいいところ。

#くまバッグ

Wink♡

秋おしゃれ、はじめましょう。

#黒チェック

甘さひかえめ、おしゃ度濃いめ 新しい自分に出会ったかも♪

有坂 心花 (コハナ)

POINT
大きめプリーツのジャンスカにはグレーのロンＴをあわせてワントーンでおまとめ。なんかイイコ見えするよね♪

せいそなイメージもゲット モノトーンでいざ勝負♪

犬飼 恋彩 (レイラ)

POINT
ほどよいかわいさとカッコよさを合わせ持つココアカラー。チョーカーをしてるように見えるなんておしゃれすぎ♡

レイラ☆チョーカー風トレーナーワンピ¥4290、ヘアゴムセット¥990、ロゴリッポン¥4290／すべてジェニィラブ ソックス¥418／ジェニィ

コハナ☆レースアップトップス¥4290、ポケットつきスカート¥4290、キャスケット¥3960、イヤリング¥1100、ハートチェーンバッグ¥3960、ブーツ¥5390／すべてジェニィラブ ソックス¥770／ジェニィ

コハナ☆パールつきトップス¥3190、ジャンスカ¥4290、ヘアゴムセット¥990、ラバーソールシューズ¥5390／すべてジェニィラブ ソックス¥418／ジェニィ

レイラ☆くま耳パーカ¥4290、スカパン¥4290、ヘアピンセット¥880、くま耳ボディバッグ¥3630、スニーカー¥4290／すべてジェニィラブ ソックス¥418／ジェニィ

もんちゃん☆チつきトップス¥、トレンチ黒ジャ¥5390、ジャ¥1100、ロゴボン¥4290／ジェニィラブス¥418／ジェ

好きなコーデに虹をかけて♡
5倍 かわいく見せる

2020年10月号

Photo/Ito Yusuke/PEACE

2020年12月号

のかわいい誌面といえばこのスタイルだったんです。でも、だんだんとクセのあるフォントが流行りはじめてきて。大人の雑誌では選ばないようなフォントを使うようになりました。

　いまはさらに変わって、むかしの『ニコ☆プチ』ではまったく使わなかった、明朝体をよく使うようになりました。最近の小学生は、ファッションも上の世代のトレンドを取り入れるようになり、変わってきています。それに合わせて、フォントも上品で大人のイメージを持つ明朝体を多く使うようになりました。ただ、明朝体を多用してしまうと、写真とのバランスが取れなくなってしまうので、クセのあるフォントもいろいろ組み合わせます。ほかの媒体や大人の雑誌ではやらないことをあえてやり、そのアンバランス感で、ポップさや楽しさを表現しています。

——たとえば「恋するブーツ」特集（2020年12月号）の見出しだけで5種類使われていますね。

大人の雑誌だと絶対にやらない（笑）。

——「恋」の字にはハートをあしらって遊ばれてますね。

文字自体をデザインして、アイコンのようにしたり。あとは、一文字一文字大きさを変えてメリハリを出したり……。明朝体は、多用するとどうしても誌面がサラッとした感じに見えてしまうので、さじ加減には気をつけています。あと、明朝体は長体をかけることが多いです。『ニコ☆プチ』では、明朝体だけでなくゴシック体でも、縦長のコンデンスなフォントをよく使うんです。

　2020年12月号表紙（P.189）の「冬私服」部分も明朝体に長体をかけ、先をリボンに加工して。そういうところを若い女の子たちは「かわいい」と感じてくれるんですよ。フォントをそのまま使うことは少なくて、見出しをゼ

フリーペーパー
『ニコ☆プチ plus』

ロから作ることもあります。デジタルでドットのようなフォントのスタイルも、かなり韓国で流行しました。これを使うと一気にオルチャンぽくなります。

　写真がかわいいのは絶対なので、さらにかわいい誌面を作るとなると、やはりそういうところからになるかなと思います。文字からも読者の人に楽しんでもらえるように。『ニコ☆プチ』の強さといえば「いろいろなフォントをうまく多用する」こと。そこが一番かもしれません。

あえてルールを作らないことが かわいく作るルール

──使用書体のルールや、共有しているフォントのリストなどはありますか？

おそらくほかの雑誌には、リードやキャプション、クレジットなどにフォーマットがあるんですよね。でも『ニコ☆プチ』にはフォーマットが一切ありません。企画によって、リードもクレジットもキャプションもフォントを変えています。

　「あえてルールを作らない」ことが『ニコ☆プチ』をかわいく作るルールだと思っています。以前はフォーマット通りのフォントを使っていましたが、そこを自由にすると一気に誌面が楽しくなるんです。

　いま、『ニコ☆プチ plus』というフリーペーパーも作っています。商用施設などに置いているのですが、こちらはノンブルもハートのなかに入れてかわいくしています。なのでもう、ルールはないと言っていいですね。とにかくかわいくて企画に合っているものを使っています。

──最小級数の設定はありますか？

8級なのですが、情報量が多いところは編集部と相談して7級まで落とします。8級でも小さいと思うのですが、情報量が多い方が小学生たちは読んでくれるんで

私、ガーリー着ないんで。

ハンサム女子 の作り方

おしゃれでかっこいい

フリルやリボンたっぷりの甘いスタイルには興味がない、かわいいよりかっこいいと言われたい女子たちにささぐ。だれにもこびないクールな"ハンサム女子"になっておしゃれをもっと楽しも！

Photo/Fujiwara Hiroshi(Pygmy company)
Stylist/Yoshino Kimie(CAB) Hair&Make/Shibuya Erina
Models/Inokuchi Koko,Nakayama Ayaka,Honda Mei,Morisaki
Mizuki Design/Suzuki Chinatsu(ms-h gra)
※クレジットのないものは、スタイリスト私物です

2020年12月号

ラフで合わせやすい
チェックシャツ

Point 1

トレンドのハンサムアイテムはこの**3**つ

ハンサム見えと今っぽさ、これさえあれば一気に両方ゲットできちゃう

気取らないフンイキにホレた

シャツがさらっとかっこよさをかもしだす

ダンサー気分の
ジョガーデニム

井口虹姫（ココ）

POINT

周りと一味ちがうデニムでカリスマ感プチアゲてこ

よわこ=ガーリー？そんな時代、終わったよ？

中山あやか（アヤカ）

本多萌愛（メイ）

POINT

POINT

こなれ度120%
ボァジャケット

Handsome girls
Off Shot

Mei

Ayaka

Koko

2020年12月号

194

黒薔薇シンデレラ
（MODI工場）

す。行間はたとえば8級のときはプラス3〜4歯くらいなんですが、クレジットなど、あえて行間を広くして、それもデザインとして見せることもあります。

──頻繁に使うフォントはありますか？
手書き風の書体は、すごく流行っています。『ニコ☆プチ』ではもともと使っていましたが、選ぶフォントがだいぶ変わりました。以前は、かわいくて丸いものを選んでいたのですが、最近は、大人が書くような形のもの、ちょっとクセのある手書きを使うことが多いです。大人の雑誌でも流行っていて、それを『ニコ☆プチ』にも取り込んでいます。

　いま流行っているフォントは、明朝体、手書き系のほかに、私たちが「毒かわフォント」と呼んでいる〈黒薔薇シンデレラ〉というフォントがあります。かわいさのなかにトゲがある……それが洋服でもキーワードになっていて、多くのデザイナーは20代です。なので30代の私たちは大変ですね（笑）、10代の子たちのものを取り入れるのは。

──手書き（ハンサム女子）は、デザイナーが書いているのですか？
はい。スキャンして使いますが、小さい場合は携帯で撮ってパソコンに取り込んでいます。

──手書き文字はなかなかうまく書けないですよね。
すごく練習しています（笑）。何回も書いたりしていますね。

──女性が書いているのですか？
はい、女性です。いま『ニコ☆プチ』のデザイナーが全員女性ということもありますが、手書き文字は、基本的に女性が書きます。ほかの雑誌のチームから声がかかって書くこともありますね。

──毎号たくさんの引き出しを使う必要がありそうです。新しいアイデアを出すためのご苦労はありますか？
一冊につきひとり平均5企画以上、多いときは10企画ほど担当していて、それぞれのデザインが被らないようにするのが大変です。なので、デザインが稼働していないときから、とにかくいろいろなフォントをリサーチしてストックしておきます。スタッフはみんな、和文フォントはたくさん持っていますよ。上の年代の雑誌を見て、いままで使わなかった形のフォントを取り入れてみたり。意外とそれがマッチしたりするので。あとは組み合わせにつきます。同じフォントを使っていても、組み合わせ方によって全然変わってくるので。

──ファッションの着まわし術と通じるものがありますね。
まさにそうですね。このニットを一週間着ます、みたいな（笑）。あとは配色やエフェクトで違う表現ができるので。

──何人かのチームでデザインが同時進行するようですが、それらを田中さんが統括しながら進めてらっしゃるのですか。
はい。基本的に編集部から素材やラフが来て、各担当ごとに打ち合わせをして、デザイナーがレイアウトを作り、私のところにチェックに来る、という流れです。私も最初に全ページのラフや写真をチェックし、編集部の意図を理解します。

バナナスリップ plus
〈ヤマナカデザインワークス〉

AXIS Font コンデンス R
〈タイププロジェクト〉

アームド・レモン
〈ミリメートル〉

——編集者からの修正依頼や、編集者ごとのこだわりなどはありますか？

全員女性の方なんですけど、長くつき合わせていただいている方が多いので息はピッタリです。デザイナー側が編集部の好みを理解しているのと、あとは本当に、デザイナーに任せてくれるんですよね。ほかの媒体だと「こういうイメージで作ってください」と言われることが多いのですが、『ニコ☆プチ』はほとんどありません。お任せします、という感じで。とにかく、かわいくお願いします、という感じです（笑）。あとは、いまのトレンドをどう入れていくかですね。

——フォントはどのように選ばれていますか？ マーグラさんは、ほかの媒体と違ったアプローチをしているような印象を受けます。

最近はフォントワークスの書体をよく使います。あと、さきほども言った〈黒薔薇シンデレラ〉とか。あとは〈バナナスリップ〉。以前は〈DSあかり〉もよく使いましたね。

——〈バナナスリップ〉はとてもかわいいですよね。

少し丸いカーブがかかってるのが、『ニコ☆プチ』に合います。ただ、かわいいフォントは明朝体等と上手く組み合わせています。流行りはありますね。手書き風のフォントだと、以前は〈ことり〉や〈まきば〉をよく使いましたが、いまは手書きすることが多いです。

——PDFではなくInDesignで入稿してますか？

はい。いろいろなフォントを使っていると印刷所で対応できないので、こちらでアウトラインをかけることが多いですね。手間よりもかわいさを重視しています。それにし

ても『ニコ☆プチ』の昔の号を見ると、改めて、とても変わったと実感しますね。やはりいろいろなフォントを組み合わせられることが武器になってきていると感じます。

——たとえば、この見出しは何種類か書体を使っていますが、大きさも変えていますね。

キーワードの「ゆるっと」はまず大きくして、それ以外のところに大小をつけたり字間をあけたりして動きを出しています。見出しをイラストのような印象にすると、楽しくなって小学生でも読みやすくなる。教科書のように、ただズラっと書いてあるのは好まないと思うんですよね。

——文字の並べ方がかなり個性的ですね。そのヘンテコさがかわいい感覚もあるのでしょうか。

おそらくそういうところがありますね。アンバランスな感じを出して逆にバランスを取っているかもしれません。何事も「あえてやる」ことが『ニコ☆プチ』らしさかなと（笑）。たぶんほかの媒体だと「間違っちゃったのかな」「エラーかな」みたいに思われますよね（笑）。

——こちらはマーグラで担当されたページだったんですね。こんな処理は見たことありません。

動きを出すためと、ほかの企画と被らないため、あえてやっていないことを一回やってみる。思い切ってずらしてみる。変だったら、また違うのを試せば良いんです。

——すごく手間がかかってますね。長い時間、文字周りに手を入れていますか?

正直、ほかの媒体よりもすごく時間がかかります。編集部とイメージを擦り合わせたフォントを一回は置くのですが、そのあとに別のもので何パターンか試してみます。すると発見があって。それが誌面になることも多いので、手間はかかりますが大切な作業ですね。

かわいい写真も
フォントで印象が変わる

——小学生がファッション誌を見ることが、昔はなかったですよね。

小学生もおしゃれに敏感です。『ニコ☆プチ』は毎年、「プチコレ」というファッションショーを開いていて、参加者の子たちは本当におしゃれで、雑誌をよく読んでいます。以前は、雑誌に出ることがステータスになっていて、雑誌がファッションやトレンドの中心だったと思うのですが、いまはそれがSNSに移行しました。いかに読者を雑誌に戻すかが、デザイナーとしての使命かなと思っています。そしてほかの雑誌との差をつける意味では、やはりフォントの選び方が第一かもしれません。

——第一ですか!?

モデルさんたちがかわいいので、「写真がかわいい」のは大前提です。かわいい写真も載せているフォントひとつで印象が変わります。フォント選びは本当に、一番と言っていいくらい重要です。

『ニコ☆プチ』は読者から好きな記事を投票してもらっているのですが、やはり、パッと見てかわいいと思える企画が上位に選ばれます。そこで心をつかまなければいけないとなると、やはりフォントの使い方が重要かなと。

——出版業界的には雑誌媒体の元気がなくなってきている状況のなか、マーグラさんとしてはこれからも雑誌を軸に展開していきますか?

いろんな雑誌をデザインしているのがマーグラの強みです。いま、エディトリアルデザイナーはあまり人気のない職種になってしまいました。Webデザイナーの方が人気なので。でも、私を含めマーグラのスタッフは「とにかく雑誌が好き」という気持ちがあります。雑誌の仕事は締め切りが短くて本当に大変なので、愛がないと続きません。「とにかく雑誌をやりたい、もう一度みんなに雑誌を読んでもらいたい」という思いが強いです。

——フォントや文字について考えるうえで、キーになるような作品や雑誌などはありますか?

以前から清川あさみさんの大ファンです。ページをめくるたびにワクワクする世界観が好きなので、自分も同じようにワクワクするページを作りたいと思っていますね。

——やはり洋服がお好きでしたか?

そうですね、キラキラした世界が好きだったので。当時は、それが雑誌に全部入っていると思っていたんですよね。すべての情報が雑誌から得られると思っていたし、現にそういう時代でした。おこづかいはほとんどファッション誌に使って、ずっと読んでいましたね(笑)。

——『オリーブ』や『セブンティーン』など、いろんなタイプのティーン向け雑誌がありましたね。

ma-hgra（株式会社マーグラ）
雑誌、書籍、カタログ、広告物のアートディレクション、デザイン
制作が主な業務です。特に10代〜40代向けの女性ファッション
誌を多く手掛けており、関連するWeb、派生するタレントやモデ
ル、YouTuberなどのフォトブック等も数多く制作しています。お仕
事紹介などはブログで。
http://mahgra6650.blog.fc2.com/

田中清賀（たなか・きよか）
1989年生まれ、埼玉県出身。都内の制作会社に勤務後、2013
年より株式会社ma-hgraに入社。様々なジャンルの雑誌デザイ
ンに携わり、現在はティーン向け雑誌やエンタメ系雑誌の表紙や
誌面制作を中心に幅広く活動しています。

男性誌こそ読んでいませんでしたが、その時代のその世代の雑誌は、系統が違っても全部買っていました。当時は雑誌を読んでいることがステータスのようなところもあって、雑誌を読むことは必須だった気がしますね。

——いろんなタイプの雑誌を読まれてたということは、いろんなタイプの友達がいましたか？
そうかもしれないです。学生時代、本当にいろんなタイプの友達がいました。服装も1年ごとに変わってましたね（笑）。『ニコ☆プチ』は一冊にいろんな系統が入っているので、教科書というわけではないですが、ここからお

洒落を学んでいって欲しいなという気持ちもありますね。

——田中さんのこれまでの雑誌体験が凝縮されているとも言えますね。
そうですね。私に限らず、スタッフみんなですが、いろんな世代のいろんなタイプのデザイナーがかかわっているので、こういう楽しい一冊が作れているんです。◪

※1　オルチャン
美少女・美男子を指す韓国の俗語。韓国語「얼짱」の日本語表記。

2020 年 12 月号

2020 年 11 月号

広告やタイアップは一切なし。
毎号、圧倒的な情報量で日用品をテストし続ける
女性月刊誌『LDK』。
そのエディトリアルデザインから
実店舗でのブランド展開までを手がける
山田幸廣さんが率いる
プライマリーの皆さんにお話をうかがいました。

primary inc., | 山田幸廣 / 神永愛子 / 東妻詩織

2020年10月号

『LDK』だからこのフォント
というルールはない

——『LDK』について教えてください。

山田幸廣（以下山田）:『家電批評』と『MONOQLO（モノクロ）』という家電や日用品などを検証し評価するコンセプトの男性向けの雑誌があり、その女性版の位置付けとして『LDK』（晋遊舎）が始まりました。当初は隔月刊のムックとして発行され、反響が大きくなり部数が伸びたため、8冊めから月刊誌として創刊されました。当初よりデザインは弊社が全面的に担当しています。

——初期の号を拝見すると、シンプルなデザインだったんですね。

山田：最初はとてもシンプルなデザインでした。書体的にも余白を活かすために、落ち着いた明朝体や、手書き風の書体、〈しねきゃぷしょん〉など柔らかいフォントを使っていました。月刊化の際、編集部の「もっと楽しそうに」「テンション上げていこう」という意向もあって、賑やかで可愛くて楽しそうというデザインの路線に舵を切りました。

——『LDK』といえば、表紙と柔軟性のあるロゴが毎号楽しいです。毎号アイデアを出しているのでしょうか。

2017 年 5 月号

しねきゃぷしょん
（FONTDASU）

山田：創刊の頃から編集部と密に相談しながら創り上げて来たので、デザインに関しては、自由度が高くデザイナーに委ねられています。『LDK』の表紙にタレントやモデルが登場しない理由は、広告を載せないかわりに忖度なく商品を検証する雑誌のスタンスにあります。各社の広告に出ているような有名人は使えないという理由です。誌面的にも、日用品が中心で、決してお洒落ではない商品も扱っているので、スマートな有名人を出してスッキリ見せる表紙ではないだろうと。もちろん予算の都合もありますが、元々、パソコン誌が中心の出版社でしたので、撮影してビジュアルを作るという文化も薄かったという点もあると思います。そんな背景があり、表紙のビジュアルは、毎号のテーマに沿った可愛い雑貨などのアイテムを使ってコラージュしています。『LDK』の購買層が30〜40代の若めの主婦なので、そこに受ける、楽しくかわいいデザインに徐々に変えていきました。

——最近は明朝体は使わないんですね？

山田：そうですね……（笑）。

神永愛子（以下神永）：明朝体だと負けちゃいますよね。

山田：飾りが派手なので、明朝体や細い書体だと負けちゃうじゃないですか。特集の内容を伝えているコピーを瞬間的に読み取ってもらうためにも、表紙の文字は強めのフォントになりますね。

——表紙は毎号バラエティに富んでいますね。

山田：ある時期から毎号テーマを設けて、いろいろな世界観を作っています。2017年5月号であれば「ちょっとレトロなフレンチテイスト」をテーマにして、イメージを作りました。テーマを編集部に伝え、表紙に使う雑貨

や素材を集めてもらっています。素材と文字原稿が揃った時点からデザインを始める流れです。2020年12月号の表紙では、クリスマスの季節に合わせて、ノルディックテイストにしたり。いまはPinterestなどで、具体的に「この小物を探してください」と素材をリクエストしたり、イラストやイメージ素材を購入したりして制作しています。

フォントもテーマの世界観にマッチするものを選びます。『LDK』だからこのフォントというルールはなく、テーマごとに合わせていきます。先程も言いましたが、あまりウエイトが細いものだと可読性が下がってしまうので、それなりに強さとかわいさとかを持つものを選びます。2017年9月号は日本の夏をテーマに和風なテイストに表現したかったので、意識して縦組みを多くしていますね。味わいのある明朝体を使って上品な和モダンに仕上げてみたくもありますが、そうした大人しさは求められていませんから。

——どの号も情報量が多いのに下品には見えません。

山田：どんなジャンルのものをデザインしても下品にならないと、昔からよく言われますね。

——中ページのデザインについても、特にルールは設定していないのでしょうか。

神永：編集部の方で文字修正のためにレイアウトを調整するので、アウトラインが必要なフォントだと、編集部の方で修正できなくなってしまいます。なので、なるべくアウトライン化しないで入稿できるフォントを選んでいます。

「家事」を取り上げる記事が多いのですが、『LDK』は、「お掃除大好きで、お料理大好き、こんなにきれい

2020 年 2 月号

2017 年 9 月号

で素敵なものを作ってるんですよ」ではなく、「やりたくないけど、やらなきゃいけないから少しでも楽しようね」というアプローチなんです。フォント選びも、パッと見て楽しく見えるようにすることが一番最初にあって、あとはテーマや切り口に合わせて選んでいます。一方で、編集者が好まれるフォントもあります。

東妻詩織（以下東妻）：編集のテーマが「ゆる〜い感じの家事」にしたいから、手書きっぽいゆるい書体をメインで使いたいというオーダーもあります。今回は「ガツンと強くしたい」というオーダーがあった場合、夏でバシッと濃い紺で、赤が乗っかる……。そうすると、自然と強めのフォントを選びますよね。

神永：毎号、編集部との最初の打ち合わせの際に特集の構成や内容に合わせた「見せ方のイメージ」をヒアリングしています。ラクに家事をしたい主婦を助けるテーマなのか、信頼性の高い科学的な検証であるという構

成なのか、見せ方のイメージを最初に聞いてから、紙面作りを始めます。

山田：もちろん、本文とかキャプションとか、ある程度フォーマットとしてのスタイルは決まっています。それ以外に関しては自由度が高い。そのときのテーマに合わせて選んでいます。

原稿を声に出してみる＝
自分の中で消化すること

——表紙のフォント選びに関しては楽しく・強く・かわいくでしょうか?

山田：基本的にはそのとおりですが、すっきりめのデザインの号もありますので、細めの書体を使うケースもあります。

神永：以前は編集部も細い書体を嫌ってましたね。

2020年11月号より

あ 愛

TA- こころ No.3
（七種泰史）

あ 愛

コミックミステリ DB
（フォントワークス）

あ 愛

851マカポップ
（8:51:22 pm）

山田：編集部の方針が、書店でとにかく目立つように強く・派手にという希望でした。配置する文字量も増えてきたため、負けないようにさらに強くなっていく。でも、読者の意見には「少し見づらい」という声もそれなりにありました。それで最近はもう少しスッキリ見せるよう変わってきています。

──強いビジュアルで誌面を作り上げる力とセンスは、プライマリーさんならではだと思います。

山田：そうですね。鍛えられますね。

神永：スッキリとしたフォントときれいな写真を組み合わせるような仕事が来なくなったりして……。

山田：要素の多い、賑やかで元気な雰囲気の案件が多く来ますね（笑）。

東妻：見出しに可愛らしい変わった書体を選ぶことも大事なんですが、本文やキャプション等目立たない場所で使っている書体の選び方にも注意しています。そこは、「引き算」を意識しながら作っています。

──見出しを立てるための工夫ですね。

神永：情報量が多いので、パッと見たときにアイキャッチが必要になります。そのページのテーマが伝わるように、見出しに必ず目が行くようにしなきゃいけない。毎号、見出しに何種類かの書体を入れて、処理を加えて、見てもらいたい部分を強調することを心がけています。

──やみくもに多くの種類の書体を使うのが正解ではないですが、楽しませるためのフォント遣いが飛び抜けて上手いんですよね。

神永：活字で流すというよりも、セリフを話すようなイメージです。『これも大事〜』とか『得する〜』とか、そのセリフを言うときの演技のノリを、フォント選びに適用し

ます。『面倒くさいけど』のときはショボンとさせる。そんな具合に、原稿のテンションを考えながらデザインしています。

――記事の意図を汲み、セリフとして言ってみて、自分の中で咀嚼して、フォントを選ぶ……。

神永：そこは、昔から山田に指導されています。一度自分の中で消化しないと良いデザインにならないと、入社以来ずっと言われてきました。

山田：ラフにある見出しなどの要素をデザインするためのパーツとしてしか見ない人がいます。そういう人は要素の意味を考えないので、ラフ通りにレイアウトしてしまうんです。そうではなくて、編集者が構成した意図を汲み取って、分解・再構築するのが本来のデザイナーの仕事だと思っています。デザイナーが気をつけることは、何を見せたいか、何を伝えたいかをいったん自分の中で消化してから組み立てること。そこを意識しているから、多くのフォントが混在しても破綻しないんだと思います。つまり「自分が声に出して言ってみたときのイメージ」は、いったん自分でラフを読み取って消化するという作業にあたるんです。

――最近の号では見開き扉でド〜ンと見出しを配置するケースが多いんですね。

神永：編集部からのオーダーで、dマガジン※1をスマホの画面で見たときにしっかり読める大きさにするためなんです。dマガジンでは特集記事の扉ページがサムネイルになるので、小さくなっても何の特集かわかるように、読みやすいフォントで大きくレイアウトしています。

山田：2018年頃からですかね。デザインにも電子書

籍対策が入ってきています。

神永：小さめの文字で組みたい場面もあるのですが、サムネイル化されたときに読めないから、しっかり見える級数にするよう編集部から指示されます。250級の文字をレイアウトする日がくるとは思いませんでした（笑）。

東妻：最近は大きくすることが大前提になってきたので、一番最初にアウトラインを取り加工していきます。

神永：大きくなっても間延びしないように、フチをつけたり、テクスチャーをいれたり加工してディテールをつけていきます。

いまの時代性を吸収し
デザインにフィードバックしていく

――プライマリーさん名義で素材集を何冊か出されてますよね？　どういった経緯で作られたんですか？

山田：MdNさんから年賀状ムックに収録する素材のデザイン（カードのデザイン）を依頼されたのが最初だと思います。年賀状素材で評価をいただいて、丸々1冊作れないかと相談されました。2016年に作ったのが『ハロウィン素材集』（エムディエヌコーポレーション）。ハロウィンといっても、子ども向けのかわいいものから、シリアスでホラーなものまで、テイストはいろいろです。こちらからの提案で、テイスト別にカテゴリーを分けました。

神永：年賀状素材を作るときに使うフォントは、素材として再配布することになるので、制約がすごく多くなります。モリサワさんのフォントは、画像として収録する分もOKをいただける※2ので、MORISAWA PASSPORTはとても重宝しています。

秀英丸ゴシックL
（モリサワ）

筑紫A丸ゴシック
（フォントワークス）

筑紫B丸ゴシック
（フォントワークス）

――このお仕事で培われた技も、［LDK］のデザインに反映されているんでしょうね。

神永：私たちは「デコりテクニック」って呼んでいます。デコり。デコ多め。もっと盛らないと、など。

山田：自分たちの素材集の素材を使うこともあります。

――ターゲットに向けて、このフォントが受けるかなど考えてフォント選びをしているのでしょうか？

神永：フォントや文字のスタイルには流行りがあります。2020年でいうと、手書き調やデフォルメされたデザインフォントがブームだったと思います。Webや交通広告、イベントの掲示サインなど日頃接する媒体で流行りの傾向を掴むようにしています。流行のフォントやスタイルを見つけて、そのフォントを誌面に取り入れるようにしています。

山田：いまの時代性を吸収して、それをデザインにフィードバックするのは、デザイナーとして絶対必要だと思いますので。それがないと古いところで止まっちゃいますから。たとえば街歩きだったり、映画だったり、いろいろなところからいまの時代性を感じ取って、常にアップデートしなくてはいけない。常に「いまこれだよね」と知っておかなきゃいけないと思います。

――チェックをしている他媒体はありますか？

神永：『LDK』のためだけではないですけど、いまは、広告がデジタルサイネージに変わってきています。新しくできたお洒落な建物や商業施設だったりすると、サイネージが使われてそこに動画が流れるじゃないですか。なので新しい施設ができると、一通り見るようにしています。

山田：新しいスポットのサインやサイネージは、必ずアップデートされています。そこには文字情報やフォントがついてまわるので、プライベートで遊びに行ったついでに見るだけでも、吸収されますね。

東妻：私はSNSで情報を仕入れています。プロの仕事に限らず、いまはアマチュアの方でもすごいセンスが良い方がたくさんいらっしゃるので。

神永：広告を見ていても、使われている書体がなにか、大体わかるじゃないですか。まだ知らない書体を見つけると、気になって調べていますね。これはうちにない！買わなきゃとなります。

動画は時間の制約があるので書体選びが重要

――動画の制作も手がけられているとうかがいました。

山田：『LDK』がヒットして、メジャーになりましたが、出版社も雑誌を売るだけでは食べていけません。先程も言いましたが、広告を載せないビジネスモデルなのです。そこで新たな展開として、『LDK』や『LDK the Beauty』というブランドを使ってマーケティング戦略を広げているところです。広告を取らない以上、スポンサーからお金をもらって、記事にできないので、逆に「結果」を売るようにしています。『LDK』誌面のランキングを売り場に反映するようなことも一つのビジネスです。我々も関わっていますが、もう完全に紙媒体ではないんですよ。イトーヨーカドーさんで『LDK the Beauty』とコラボで売り場を作るとなったときは、売り場の空間デザインも依頼され、デジタルサイネージを埋め込む提案をしました。そこに表示する動画もディレクションや監修をしています。

山田幸廣（やまだ・ゆきひろ）写真左
広告系編プロから音楽業界を経て独立し代表となる。黎明期から
DTPを導入。編集部門も立ち上げて企画から携わるように。デザインのほか撮影、内装やディスプレイまで幅広く活動。

神永愛子（かみなが・あいこ）写真中
会社設立の頃に入社し現在では副代表を務める。『LDK』と姉妹誌『LDK the Beauty』のADを担当。賑やかで華のあるデザインからスタイリッシュなものまで優れた表現力を持つ一方、その人柄も評判。

東妻詩織（あずま・しおり）写真右
入社約10年の中堅デザイナー。『LDK』をはじめ、子ども向けのキャラクターものの絵本や幼児雑誌を中心に活躍。キャラクターへの造詣が深く、出版社の編集者も構成案を頼むほど。

——サイネージで流す動画制作時に文字周りでの注意点はありますか?

山田：動画は時間軸があるので書体選びも変わってきます。ブランドイメージも大切ですが、伝えたい内容の可読性も重要です。時間軸が入ってくると、より考えなくてはいけないことが増えます。時間を止めて好きなだけ見てもらえるわけではない、一瞬の中でアピールしなくてはいけなくなります。

神永：一画面に埋め込む内容量も違いますしね。

——子ども向けの書籍もデザインされているんですね。

山田：ディズニーやスタジオジブリやプリキュアなどキャラクターの絵本、幼児誌など、子ども向けの本は、東妻を中心にたくさん作っています。子ども向けの書籍では、書体や行間や文字間の制約が出てきます。企画によっては「学参書体」を指定されます。

神永：〈秀英丸ゴシック〉は画期的なフォントだと思っています。子ども向けの丸いゴシック体は、どうしても幼稚な印象があったんですけど、〈秀英丸ゴシック〉は、大人が見てもきれいで、でも子どもにも読みやすい優れた書体です。秀英丸ゴの後に出た、〈筑紫A丸ゴシック〉と〈筑紫B丸ゴシック〉も美しいですよね。丸ゴシックの進化がすごいと思って。◆

※1　dマガジン
週刊誌やムック本など約500誌が読み放題のサブスクリプションサービス。記事単位での検索も可能。
https://magazine.dmkt-sp.jp/

※2　使用許諾の範囲はフォントメーカーによって異なるので、事前に確認が必要。

定番書体とフォント

圧倒的なシェアでフォント業界をリードするモリサワ。
2017年のリリースからわずかな期間で定着し、
定番フォントの仲間入りを果たした
〈A1ゴシック〉のデザイナー小田秀幸さんと
その従属欧文と〈Citrine〉のデザインに携わった
原野佳純さんに、制作プロセスや
フォントのトレンドについてうかがいました。

モリサワ│小田秀幸 / 原野佳純

48

53

49

54

51

写真1 〈A1ゴシック〉の手書き原図

新

56

写植の3,000字から
文字を拡張していく仕事

──これまでの経緯を教えてください。

小田秀幸（以下・小田）：文字への興味は中学生くらいのときからあって、見よう見まねでレタリングをしていました。高校生のころ、夏休みなどにモリサワ文研[※1]でアルバイトをしていたんですね。その縁もあり、1977年に、造船業からモリサワ文研に転職入社しました。

　はじめは写植の文字盤を作る部署にいましたが、1983年、当時「文字書き」と呼ばれる部署に異動しました。新人だった5〜6年は写植の時代で、先輩が鉛筆デッサンしたものに「墨入れ」をしていました。むかしは

いまと違って何も教えてもらえず、目で盗む時代だったので、その作業をしながら、文字の形や成り立ち、骨格を覚えました。墨入れをしていたのは、〈リュウミン〉などの、特注や別注[※2]の文字ですね。その5〜6年の期間の終わりくらいからデジタルフォントの時代に入っていきました。当時、初めにデジタルフォントになったのは、〈リュウミンL-KL〉や〈中ゴシックBBB〉、〈じゅん101〉などです。写植時代には3,000字くらいしかなかったので、そこから数を増やす（モリサワOCFの場合8,284字収録）拡張の仕事が主流でした。

──私が最初に買ったMacには、〈細明朝体〉という名前の〈リュウミンL-KL〉と〈中ゴシックBBB〉の2書体が

あ愛 黎ミンL あ愛 黎ミンY20 B あ愛 黎ミンY40 B

バンドルされていましたが、それは小田さんが拡張された文字だったんですね。

小田：チームですけどね。各書体のウエイトを増やすファミリー化も同時に進めていきました。

——その後、いよいよ小田さんオリジナル書体が制作されるのですね。

小田：オリジナルとまではいかないかもしれませんが、〈黎ミン〉と〈A1ゴシック〉は私が提案したフォントです。

——あらためて〈黎ミン〉のコンセプトを教えてください。

小田：〈リュウミン〉よりも空間やフトコロの広い明朝体が欲しい、ということで作りました。当時、空間やフトコロの広い文字がちょっとしたブームだったこともあります。

〈黎ミン〉には4つの特徴があり、1つは、視認性を高めるために字面を大きめにし、フトコロを広く取っていること。ユニバーサルデザインも意識しています。2つ目は、横書きを意識したエレメント。3つ目が、アラインの先端はカドにしているが、縦線のアクセントは丸になり、硬い表情にならないように配慮していること。4つ目は、ストロークが長めであることです。90年代前半に「こういうものを作ろう」という話があがってから、完成までに14〜5年かかっています。実際の制作期間はその3〜4年です。

新入社員は2年間手書きで文字をデッサンする

原野佳純（以下・原野）：美大でグラフィックデザインを学ぶ中、写植の授業があったんですね。文字盤で書体を選ぶ作業が楽しくて、それをきっかけに書体に興味が湧きました。そのあと文字の形に興味が移り、就職の時期にたまたまモリサワの募集があったのでダメもとで受けたら採用されました。

入社して2年くらいは、手書きで文字のデッサンをしていました。ベテランの先輩に「ここのカーブはこのほうがいいよね」などと細かく赤入れをしてもらって、修正してまた見てもらう内容です。練習する文字は、基本は〈リュウミン〉、たまにゴシック体でした。デッサン以外にも、オリジナルで書体デザインを考えることもありました。ちなみにいまは新人のデッサン修業の期間は1年くらいになり、それと並行して書体の開発業務も行っています。

——2年間の修業の後、いよいよマウスを握られたのですか?

原野：私が入社したころに欧文書体の開発に力を入れ始めていたのですが、入社して2年目にちょうど〈A1ゴシック〉の和文に合わせるための欧文開発プロジェクトがはじまり、欧文書体を担当することになりました。それがはじめての仕事です。

——〈A1ゴシック〉開発のきっかけを教えてください。

小田：2004年当時、〈新ゴ〉のようなフトコロの広い文字がブームになっていたのですが、フトコロの狭いゴシックも必要なんじゃないかと思ったのが最初です。

オールド的で、写植の時代にも人気があった〈A1明朝〉的な規格が当初のイメージです。そのころに試作をして、発売されたのが2017年ですね。実質的な制作期間は2〜3年です。基本的なコンセプトは当時と大きく変わらずに開発できたかと思います。

A1ゴシック(L) 仕様書

字面　89%

縦画　最大ウェート　3.5mm
横画　最大ウェート　3.3mm

【骨格】　A1明朝の骨格を基本として、ゴシック体としてのデザインを施し、骨格が
横にはり出すことなく、シンプルにして物足りなさを残す、骨格とする。

2009年の〈A1ゴシック〉仕様書

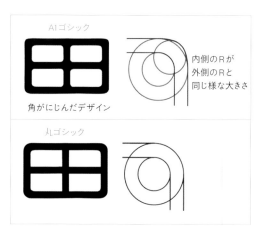

図1　角のR

A1ゴシック

内側のRが
外側のRと
同じ様な大きさ

角がにじんだデザイン

丸ゴシック

図2　角Rに向かう膨らみ

──そのあたりの資料を拝見できますか?

小田:2004年の最初の資料を見ると、ひらがなは変わっていますが、漢字はほぼそのままですね。2008年には、4種のウエイトを試し組みしたものを外部の著名なデザイナーさんに見てもらい、「欲しいね」という言葉をいただきました。2009年の仕様書(前ページ)は、〈A1明朝〉の骨格を基本として〈A1ゴシック〉を作ったことがわかるものです。

──制作時に、A1明朝の下敷きのようなものがあり、それに沿ってデザインされたのでしょうか?　それともお手本として見ながら?

小田:お手本にはしていますが、〈A1明朝〉と〈A1ゴシック〉のすべての骨格が一緒ということはないです。

──「A1明朝の骨格を基本として、ゴシック体としてのデザインを施し、骨格が横にはり出すことなく、シンプルにして物足りなさを残す、骨格とする」この文章も興味深いです。

小田:「骨格が横にはり出す」というのは「フトコロを広くしない」ということですね。「物足りなさを残す」というのは、「シンプルだけれども個性を残したい」といった意味です。ゴシック体はシンプルな形になることが多いのですが、〈A1ゴシック〉は墨だまりをつけることによって個性を出しています。

──字面89%というのは、モリサワのゴシック体のなかではかなり小さめでしょうか。

小田:はい。ベタで組んだときに小ぶりに見えるオールド系です。通常、〈中ゴシックBBB〉や〈ゴシックMB101〉系など多くのゴシックは92%です。ボールドになると、同じ骨格でも太くなるので、それぞれ2〜3%くらい大きくなります。

　角の墨だまりと先端のあり方は、いちばん工夫をしたところですね。内側に墨だまりをつけてそれと同じように外側を丸くすると、普通の丸ゴになってしまいますが、〈A1ゴシック〉は、内側と外側のRを同じくらいの大きさにしつつ(図1)、角Rに向かうラインを少し膨らませています(図2)。ただの丸ゴに見えず、角が滲んだように見せるためのデザインです。

──膨らみまでは気づきませんでした。うっすらと感じるあたたかみの原因は、細部の処理にあるんですね。

小田:なかなか見えない部分なんですが、滲みの出し方こそが、〈A1ゴシック〉のデザインのこだわりです。

　制作プロセスとしては、墨だまりがない状態ですべての文字を作り、最後に墨だまりを付けています。墨だまりを作ってしまうと、後の修正が難しくなるからです。

──墨だまりのない〈A1ゴシック〉も存在するのですね?

小田:データ的には存在します。

ゴシックMB101

A1ゴシック

縦線形状　　横線の長さ　　トメとハライ

図3　〈ゴシックMB101〉との字形の違い

──全ウエイトを同時に作っていかれたのですか?

小田:基本的にはLとBを作って、RとMは補間して生成し、不具合がないか確認し修正しています。図3は〈ゴシックMB101〉との字形の違いで、トメがハライになって

いたりすることなどを制作チームで共有しました。〈A1ゴシック〉は、オールド的な書体にするために、意図的に文字の大小を残したり、濃度やウエイトにバラつきを持たせてあります。

写真2　写植時代の〈太明朝体A1〉の原版

写真3　デジタルフォント化の際、拡張した〈A1明朝〉の手書き原図

あ	か	さ	た	な	は	ま	や	ら	わ	丶	が	ざ	だ	ば	ぱ	社	会	事	業	ᵇᵖ
い	き	し	ち	に	ひ	み	ゝ	り	ゐ	。	ぎ	じ	ぢ	び	ぴ	共	同	組	合	っ
う	く	す	つ	ぬ	ふ	む	ゆ	る	ん	、	ぐ	ず	づ	ぶ	ぷ	売	買	場	所	ゃ
え	け	せ	て	ね	へ	め	ゞ	れ	ゑ	。	げ	ぜ	で	べ	ぺ	内	外	出	入	ゅ
お	こ	そ	と	の	ほ	も	よ	ろ	を	,	ご	ぞ	ど	ぼ	ぽ	製	作	物	者	ょ

一	二	三	四	五	六	七	八	九	十	〇	壱	弐	参	拾	廿	卅	百	千	万	億
1	2	3	4	5	6	7	8	9	0	東	京	都	大	阪	西	南	北	上	中	下
金	円	銭	厘	昭	和	年	月	日	前	後	時	分	国	府	県	郡	市	区	町	村

ア	カ	サ	タ	ナ	ハ	マ	ヤ	ラ	ワ	ー	ガ	ザ	ダ	バ	パ	ッ	丁	目	番	地
イ	キ	シ	チ	ニ	ヒ	ミ	丶	リ	ヰ	ー	ギ	ジ	ヂ	ビ	ピ	ャ	〔	っ	ッ	（
ウ	ク	ス	ツ	ヌ	フ	ム	ユ	ル	ン	タ	グ	ズ	ヅ	ブ	プ	ュ	〕	ゃ	ャ	）
エ	ケ	セ	テ	ネ	ヘ	メ	ヾ	レ	ヱ	・	ゲ	ゼ	デ	ベ	ペ	ョ	「	ゅ	ュ	ｓ
オ	コ	ソ	ト	ノ	ホ	モ	ヨ	ロ	ヲ	ヴ	ゴ	ゾ	ド	ボ	ポ	ヶ	」	ょ	ョ	ᵖₜ

図4　1955年MC型写植機に搭載された〈中ゴシック体BB1〉の原版（見本）

216

写真2は写真植字機の時代、昭和35年に発売された〈太明朝体A1〉の原板で、墨だまりはあまり付いていません。写真植字機は文字が4ミリくらいしかないので、大きくすると滲むんです。それが、いま現在の〈A1明朝〉の、あの滲みです。当時も多少はついていたのですが、デジタルフォントの墨だまりよりは小さかったですね。写真3は〈A1明朝〉の原図です。フォント化する際、拡張したときの原図です。〈A1ゴシック〉も同じように原図（扉ページ：写真1）があります。

――原図は手書きなんですね。御社の原図は全部手書きなんですか?

小田：時代の流れもあり最近はないものもありますが、〈A1ゴシック〉の場合はほぼ手書きの原図がありますね。

――写植書体〈太ゴシックB1〉が一部で根強い人気がありますが、A1ゴシックを開発される際に、改めて参照されましたか?

小田：していないです。どちらかというと〈A1明朝〉の方を基本にしましたね。当初、かなも〈A1明朝〉の骨格で試作していましたが、漢字よりもかなは有機的なので、ゴシック体としてはフィットしませんでした。

そこで、手書きの風合いを持つ書体に合うものとして、MO型写植機に搭載されたゴシック体である〈中ゴシック体BB1〉（図4）のかなの骨格を採用しました。

〈A1ゴシック〉にとって、〈太明朝体A1〉はおじいさん・おばあさん、〈A1明朝〉と〈中ゴシック体BB1〉はお父さん・お母さんのような関係に当たると言えるでしょう。

〈A1ゴシック〉に合わせて〈Citrine〉をリメイクする

――〈A1ゴシック〉は欧文書体もこだわって作られたと聞きました。経緯を教えてください。

原野：〈A1ゴシック〉の欧文は、サイラス・ハイスミス氏[3]にベースをデザインしてもらいました。私が入社した時点で〈A1ゴシック〉の文字はだいたい揃っていました。ちょうどそのころ、モリサワとして欧文書体に力を入れはじめていたこともあり、〈A1ゴシック〉用に作ってあった欧文を、再度見直すことになったんです。ベースを海外のネイティブのデザイナーに作ってもらい、よりクオリティが高いものにしたいというのがはじまりでした。

ベースをデザインしてもらい、それを〈A1ゴシック〉に合わせて調整していきました。2週間ほど来日していただいて、毎日ディスカッションを重ねました。私のはじめての仕事で、欧文書体デザインの基本も教わりながらという感じでした。

――貴重な機会でしたね。

原野：その2週間で、だいたいの基礎を教わり、そのうえで、欧文書体として守らなければいけないラインや、和文に寄せて変えてもいい部分などの感覚をつかんだ感じです。

――ベースがモダンな骨格をしているなというのと、日本語とのマッチングがいいなという2つの感想があるのですが、コンセプトはどのようなものだったのでしょうか?

原野：〈Johnston〉などに代表される20世紀初頭のヒューマニスト・サンセリフ[4]の持つ雰囲気をイメージし

〈Citrine〉と〈A1ゴシック従属欧文〉の比較

図5　モダンに見えすぎないための巻き込みの調整

図6　尖りすぎないよう角を調整

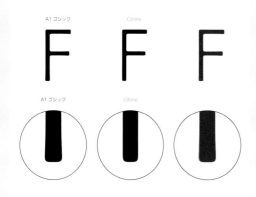

図7　和文同様先端を膨らませた

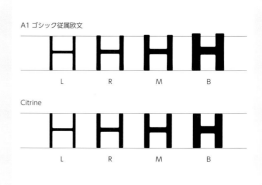

図8　従属欧文はウエイトが太くなるほど字面も大きくなる

A1 ゴシック　**0123456789**

Citrine　**0123456789**

図9　〈A1ゴシック従属欧文〉にはベーシックな形の数字を採用

て作られたそうですが、最初に提示されたものをそのまま和文に合わせてみたところ、欧文の方が和文に比べて少しモダンに見えました。

　欧文書体でいうところの手書きっぽさと、〈A1ゴシック〉の和文のレトロっぽさは違うということがありまして、たとえば「C」は、巻き込みが浅いほうが手書きのレタリングっぽさが強いですが、和文になると必ずしもそうではないんですね。

　巻き込みの浅い「C」は単体の欧文として見ると手書き、カリグラフィーの要素が強いのですが、それを〈A1ゴシック〉に合わせた時、フトコロが小さめで巻き込みの深いかなをもつ〈A1ゴシック〉のレトロな印象と合わない、カリグラフィーに馴染みのない日本人の目から見て欧文がモダンに見えてしまう、ことがありました。

　サイラスさんと協議を重ね、最終的には、〈Citrine〉と〈A1ゴシック〉の従属欧文はデザインを変えるということで落ち着きました。〈Citrine〉の「C」は巻き込み部分が垂直に切れていますが、〈A1ゴシック〉は図5のようにもう少し巻き込んでいます。図6の「Z」は〈Citrine〉のままだとシャープすぎて和文のなかに入るとチクチクする感じがあったので角を落としました。線の先端部分は、〈A1ゴシック〉では和文になじむように、少し膨らませています。欧文書体では装飾的なイメージが強くなるため、〈Citrine〉では膨らませていません。数字のデザインも違っています。〈Citrine〉は少しデザイン性が強い形に、〈A1ゴシック従属欧文〉はベーシックな形になっています。

　というように、〈A1ゴシック〉に合わせて〈Citrine〉をリメイクするというのが私の仕事でした。

——ウエイトにより字面も変わるのでしょうか?

原野：通常の欧文ではウエイトが変化してもキャップハイトは一定の高さを保つことが多いですが、〈A1ゴシック従属欧文〉では混植時のバランスを考慮し、図8のように「ウエイトが太くなるほど字面も大きくなる」という和文の特性に合わせています。レタースペースも違っていて、〈A1ゴシック〉のほうが広くなっています。

——毎年のモリサワ新書体ラインナップが、グラフィックデザイン界に与える影響は計り知れません。そういったことを感じられる場面はありますか?

小田：いろんな場面で最近よく見かけます。テレビでも「〈A1ゴシック〉だな」と思ったりして、自分が作ったものがいろんなメディアで表示されるのはやはり嬉しいですね。グラフィックデザインの現場にいないので、影響はなかなかわかりませんが、街中に貼られたポスターなどを見ると、好評を得ているんだなと感じている次第です。

原野：私も最近よく見かけるので、多くの方に使っていただけているんだなと感じます。〈A1ゴシック〉は最初の仕事だったこともあり、「これで大丈夫だったかな」と思ったりします。心配性ということもあるんですけど（笑）。

——書体開発時、マーケットを見据えたトレンドを意識されることや、一方で100年使える書体としての普遍性を持たせるものなど、書体によって志向は様々とは思います。それら新書体の企画は、デザイナーの皆様が立案されるのでしょうか。

小田：「デザイン企画課」という部署があり、そちらで時

代のトレンドを見ながら企画を立てます。もちろんデザイナーが企画を立てるということもあります。

——書体の「トレンド」と「普遍性」という相反する要素についてなにか考えられていることはありますか？

小田：書体づくりはとにかく時間がかかります。しかし、納期ぎりぎりまで、少しでも良いものを作ろうと努力することが、ユーザーにとって使いやすいものを提供できることにつながると思っています。ですから、私としては「デザイナー」というよりも、いまだに「職人」という思いでやっています。

原野：いまの時代に合った書体は必要だと思いますし、その一方で、100年使える書体とか、〈リュウミン〉のような……よく「水とか空気みたいな書体がいい」と言われますけど、そういう風に、どんな時代であっても使える書体も大事だと思います。

　ただ、どんな書体であっても、使われないと輝かないので、自分が作るときは、どういう場面で使ってもらえるかなということを常に頭の片隅に置いておくことが大事だと思っています。

——原野さんが大学で学ばれたグラフィックデザインと書体の関係性は意識されますか？

原野：グラフィックデザインをしなくなって10年近く経ちますが、書体は「素材なんだな」という気はずっとしています。料理にたとえるなら、質のいい野菜を作っているような気持ちで（笑）、ユーザーの皆さんが、良い料理を作るための素材を提供する側なのかなという感覚があります。なので、使われるということは常に忘れないようにしたいと思っています。

——いまの時代は紙媒体とWeb〜デジタルデバイスなどさまざまなメディアでの使用を前提に書体をデザインされているかと思います。表示デバイスの進化に対応することについて今後のビジョンも含め、タイプデザイナーとしてのお考えを教えてください。

小田：作る側からするとあまり区別はしてないです。モニターも、いまは紙媒体と同じような状況で見れるような時代になってきているので、差別化するようなフォントは必要がないと私は思っています。

原野：入社してすぐくらいは考えたりしていたのですが、それからデジタルデバイスの解像度が上がってすごく表示がきれいになったので、その時点の状況に合わせても技術はどんどん進化していくので、なかなか難しいなと思っています。制作プロセスにおいては、パソコン上と紙、両方で確認しています。

——フォントを使用されるデザイナー・ユーザーに、モリサワ社として、あるいはタイプデザイナーとして、メッセージがあればお願いします。

小田：デザイン全体の話になりますが、最近はとにかくパソコンでものを作ることが多いですよね。いまは時代が変わって、手書きが少なくなってきています。

　書体の制作過程ではパソコンを使いますが、手書きは基本であって、手書きでしっかり学んでいくことで、いろんな発想が生まれるのではないかと思うんですね。

　ですから、デザインに行き詰まったら、マウスを置いてペンを持ってほしいなと思います。

——ときどき「手書きが大事」ということを思い出すのですが、実際はマウスから逃れられないんですよね。

小田秀幸（おだ・ひでゆき）
1974年に工業高校卒業。造船業に従事した後、印刷関係の仕事に関心が高まり、1977年モリサワ文研に入社。写植文字盤の製造に従事し、後に文字デザインに配属。「フォーク」や「黎ミン」をはじめとした、多くのモリサワ製書体の拡張・監修に携わる。

原野佳純（はらの・かすみ）
2013年に東京造形大学グラフィックデザイン専攻を卒業後、タイプデザイナーとしてモリサワ文研に入社。「A1ゴシック」従属欧文、「Cirtine」の開発に携わった後、現在は株式会社モリサワのフォントデザイン部で和文書体を中心に開発に従事。

小田：そうですよね。ですからモリサワは、新人研修で手書きのデッサンをして、文字を見る目を養う訓練を行っています。

原野：まだ8年くらいしか仕事をしていないので、あまり大それたことは言えないんですが……大学時代、「この書体好きだな」「使いたいな」と思ったときに、すごくワクワクしたのを覚えているんです。

　なので、見たときにワクワクして、楽しんで使ってもらえる書体が作りたいなと思っています。◆

※1　モリサワ文研
1961年に文字盤製造部門から独立した「モリサワ文研株式会社」（兵庫県明石市）が長年に渡り書体デザインを担っていた。現在は株式会社モリサワがフォント開発を一気通貫で行う。

※2　別注
写植機の頃は収録文字数が少なかったため、あまり使われない漢字は、個別にオーダーを受け納品していた。

※3　サイラス・ハイスミス（Cyrus Highsmith）
1997年にロードアイランド・スクール・オブ・デザイン（RISD）を卒業後、フォントビューローに入社。上級デザイナーとして新書体の開発を手がけ、現在はモリサワの欧文開発拠点「Morisawa Providence Drawing Office」のクリエイティブディレクターを務めている。

※4　ヒューマニスト・サンセリフ
サンセリフ体はグロテスク、リアリスト、ヒューマニスト、ジオメトリックに分類される。ヒューマニスト・サンセリフは、旧来のローマン体の骨格を残した曲線が強調され温かみのあるデザインを持つのが多いサンセリフ体を指す。〈Gill Sans〉、〈Frutiger〉、〈Optima〉など。

Between™ Monotype

my first lowercase letters

FONTPLUSトップページ

さまざまなフォントメーカーの日本語フォントを
Web上でテキストとして使用可能にする
Webフォントサービス「FONTPLUS」。
これからの時代のブランディングに欠かせない
Webフォントのこれまでとこれからについて、
FONTPLUSのエバンジェリストであり
"フォントおじさん"とも呼ばれる
関口浩之さんにお話を聞きました。

SBテクノロジー｜関口浩之

フォント設定　　　　　　　　　　　　　　　　　＿　×

書体名	Between™	⌄
スタイル	Between™ Pro 3 Bold Italic	⌄
サイズ	239	⌄
文字間	0	行の高さ　1
カーニング	プロポーショナルメトリクス	⌄
段落		☰　☰　☰
文字色	□	選択中のボックスを複製

キャンバス設定　　　　　　　　　　　　　キャンバスをリセット

フォントおじさんが
生まれるまで

──これまでの経緯と、FONTPLUS起ち上げまでのお
話を教えてください。

僕が生まれ育ったのは群馬県の田舎で、自宅も囲炉裏
がある茅葺き屋根の家でした。家の周りのあちこちにホー
ロー看板の広告が張られていて、よく眺めていました。
デザインはもちろんですが、キャッチコピーが大好きだ
ったんです。

高校の頃はアメリカにかぶれていて、コカ・コーラの
看板や、外国人アーティストのロゴをトレーシングペー
パーでなぞったりして、レタリングの真似事をしていま
した。絵は描けないんですが、製図機で線を引いたり、
絵をトレースしたり。

最初に勤めた電子機器メーカーでは日本語DTPシス
テムやプリンタの製品企画などを担当し、ドットフォント
の外字を制作する仕事なども担当していました。

1995年10月にソフトバンク技研（現・SBテクノロジー）
に入社後、最初に担当した仕事が「Yahoo! JAPAN」の
起ち上げで、ほかにも、プロバイダーやコールセンター
など事業の起ち上げを20件ほど担当しました。ITビジ
ネスプラットホームの裏側の仕組みを設計、構築、運
用するプロジェクトマネージャーを担当し、ショッピン
グモールやオークション事業の課金システムや決済セ
ンターの開発も担当しました。

2010年から新規事業を担当することになりました。その頃、ナイキのWebサイトで、Nikeのオリジナルフォントと〈DIN Display Pro〉が使われているかっこいいページを見たのです。システムフォントでもなくて、画像でもない……何これ！と。海外では徐々にWebフォントが流行りはじめましたが、「日本語は文字数が多いから、無理だなぁ」という声が一般的でした。ところが、たまたま、Webフォントの技術に詳しい社員がいて、ダイナミック・サブセッティング※1なんて簡単だと言うんです。社内に技術があったので、あとはプロジェクトを起ち上げるだけ……。企画書を出したら、すんなり通りました。通ったら何が怖いって、黒字化しなくてはいけない。普通、新規事業って10個作って1個残れば良いくらいなんですけど、僕10個やって9個くらいうまくいっているんですよ。コツは大したことないです。真剣にやるだけ（笑）。その企画が「FONTPLUS」だったんです。

──やはり「フォント」がお好きだったんですね。
はい。そのときいろんなプロジェクトを10個くらい担当していましたが、どれかに専念しないと体がもたないと思って、FONTPLUSに専念させてもらうことになりました。自然発生的に自分がオーナーになって、社内カンパニーのような形でこの事業を起ち上げたら楽しいだろうなと思ったわけです。当社SBテクノロジーは、いろいろな開発系の仕事をしていますが、ゼロからビジネスを作り上げ、それが現在でも継続しているサービスは思ったほ

ど多くありません。たとえばサイボウズさんなら、自ら「サイボウズ」というグループウェアサービスを起ち上げていますが、大企業でゼロからそういったサービスを起ち上げることは、なかなか難しいんです。それを社内でやらせてもらえたのは、非常にありがたかったです。

──各フォントメーカーとの交渉も担当されたんですか？
FONTPLUSを企画した当初から「文字を提供する側」と「文字を使う側」をつなげるインフラを作ることが、重要だと思っていました。ユーザーも各フォントメーカーと個別に契約するとなると、どうしても限られた書体の中でWebフォントをやりくりすることになります。「アディショナルなマーケットを作りたい」という思いを各フォントメーカーに伝えたところ、ほとんどの企業にご賛同をいただきました。なかでもMonotypeは海外に拠点があり、交渉に5年ほどかかり、なかなか大変でした。FONTPLUSのバリューは、Monotypeの〈Helvetica〉や〈Futura〉等も使えることだと当初から考えていました。

──FONTPLUSが日本語Webフォントサービスのパイオニアだったんですか？
個人ブログ向けサービスとして、2010年に「デコもじ」と「もじでぱ」の2つのサービスはありましたが、企業向けサービスとしてはFONTPLUSが最初となります。

──お話を聞いていると、それまでに蓄積されてきたも

タイプライターで打たれたカセットレーベル。左は『FMステーション』付録のカセットレーベル

インスタントレタリング通称インレタ。写真の書体は〈Futura Bold〉で、さまざまな書体や級数の商品が存在する

IBMセレクトリックタイプライターで利用する「タイプボール」。同一の文章中でフォントを変えることが可能になった

のがFONTPLUSに反映されているようですね。

つながっている部分もあります。最初の勤め先ではベクターデータをラスターデータに変換するICを研究していました。そのあとのYahoo! JAPAN起ち上げ時は、きちんとビジネスモデルを作ることや、ユーザーサポートを徹底的に学んでいました。Yahoo!の時はフォントのことなんか一切考えておらず、どちらかというとビジネスモデルと顧客満足の作り方を孫正義の下で学んだ。それが一番大きかったですね。

DTP以前の
タイポグラフィ体験

──今日は文字にまつわるアイテムをいろいろお持ちいただいたんですね。

1980年代、タイプライターを使って、カセットテープのレーベルにアーティスト名やアルバム名のレタリングをして、きれいに並べることが趣味でした。『FMステーション』(ダイヤモンド社)は僕にとってタイポグラフィの原体験かもしれません。その延長線上にインレタがあります。『FMステーション』の付録で足りないときにはインレタをこすっていました。

──FM情報誌には必ずカセットレーベルがついてましたよね。

1980年代は「海外」というだけでかっこいい時代でし

た。高校生の頃、アメリカがかっこいいなと思っていたので英語を勉強して、某大学の外国語学部に入りました。教員試験も受かったんですが、英語が喋れないのに教員になるのはおかしいと思い、海外事業がある会社に就職しました。入社2年目で海外駐在員でアメリカに行かせてくれたんです。アメリカでは「セレクトリックタイプライター」に衝撃を受けました。まさかタイプライターで書体を変えられるのかと驚きました。

FONTPULS DAY
セミナーのこと

情報革命の中心には、いつの時代も文字とデザインがありました。昔のことを懐かしむだけでなく、活版印刷や写真植字(写植)やタイプライターなどの歴史を深く知っていくと、真面目に文字を組む気になります。〈ナール〉を作った中村征宏[2]さんだって文字を切り貼りして文字組をしていた時代があったんです。そういった歴史の積み重ねが、いまのDTPやWebデザインへ脈々とつながっている。それを知ると、もっと真面目にタイポグラフィと向き合おうと思うはずです。

今の20代の人たちに写植の話をする時、「印画紙がね」と言うと、「印画紙を見たことがないです。どんなものですか?」と言われることがあります(笑)。何もかもコンピュータが勝手にやっているわけではないんです。

FONTPLUS DAYセミナーは、第一線で活躍する著名

あ愛

ナール D
（写研）

な書体デザイナー、クリエイターやディレクターをゲストでお招きし、書体やタイポグラフィ、デザインなどのビジュアル表現にまつわるテーマで、登壇者と参加者が一緒になって学ぶイベントとして発足しました。鳥海修さんや藤田重信さん、〈ナール〉の作者である中村征宏さんや橋本和夫さんら、偉大な先輩方と話をすることで、若い人への文化の継承につながると思うようになりました。

60歳を越えてから「きれいごとを真面目にやろう」と思うようになりました。ソフトバンクグループの企業理念に「情報革命で人々を幸せにする」というものがあります。僕は「フォントの力で人々を幸せにする」を実現したいと思っています。

日本語 Web フォント
の夜明け

──Webフォントのメリットを教えてください。
情報がテキストの状態で存在することによって、誰でもどこからでも情報にたどりつくことができる「アクセシブル」な環境になることと、読み上げ機能によりすべての人に対して情報提供できること、SEO対策、運用のしやすさ、そしてデザイン性の確保などがメリットになります。

──HTML5やCSS3等の環境整理とリンクしていると思いますが、日進月歩で進化している印象があります。
良い質問ですね。毎年進化しているようにみえて、実は結構ゆっくり流れています。劇的に動いたのは2015年にInternet Explorer8のサポートが終了したあたり。たとえばDTPでは、カーニングだったらOpenTypeフォントに含まれるカーニング情報に基づいて文字詰めできます

よね。Webでそれを実現するためには、統一規格が必要になります。ChromeやSafariなどのブラウザに実装されると、みんなが使いやすくなるんですよ。ブラウザメーカーは大変なんですよ、縦中横とかね。縦書きのカーニングはとても難しいんです。なかなか足並みは揃わないけども、毎年ブラウザが、理想的な標準規格に向けて一生懸命バージョンアップしていて、少しずつ進化しています。しかし、使う側が情報を知っていても、なかなか普及しない。少しずついい事例が出てくると、ようやくみんな使いはじめる流れです。

Internet Explorer8のサポート終了を機に、Webフォントが流行らない原因を作っていたものが解き放たれ、急速に普及が進みました。以降は、ブラウザごとの見え方の違いといった不満がほぼ解消されました。

──Webフォントを上手に利用された事例を教えてください。
まずはサン・アドのサイト、これはマウントというWeb制作会社が実装しました。主に〈こぶりなゴシック〉を使い、縦組みと横組みで構成されています。すべての文字情報がテキストで表現されている素晴らしいサイトです。紙の世界でしか存在しなかった縦・横組み混在の表現が、Webで実装されています。

もう一つは「八海醸造」のサイト。〈筑紫Aオールド明朝〉を使っています。〈筑紫明朝〉ではなく〈筑紫Aオールド明朝〉。かなり洒落ています。Windowsで見たら、「Windowsでこんなきれいな明朝体が出せるんだ」と驚かれますからね。本文は、〈秀英角ゴシック金〉が使われています。良い組み合わせです。フォントの選定も大事ですが、レイアウトも大事ですよね。

仕事紹介
・サン・アドについて
お知らせ
お問合わせ

所在地
フェイスブック

サン・アドについて
・会社概要
・歴史
・受賞
・採用情報

サン・アドは これからやってくる。

サン・アドは1964年、開高健、山口瞳、柳原良平らサントリー宣伝部出身者が中心となって創業し、以来サントリーの様々な製品、また他の多彩なクライアントの広告を手がけ、多くのクリエイターを輩出してきました。

「サン・アド」Webサイト sun-ad.co.jp

清酒 八海山

「いい酒をより多くの人に」をかたちにした、
八海醸造の真髄のお酒です。

普通酒でありながら原料米を60%まで精米し、低温発酵でゆっくりと丁寧に造っています。淡麗なすっきりとした飲み口で、料理のじゃまをしません。

味わい		使用しているお米・酵母	
アルコール度	15.5%	麹米	五百万石
日本酒度	+5.0	掛米	五百万石、一般米
酸度	1.0	精米歩合	60%
アミノ酸度	1.2	使用酵母	協会701

表示の数値・原料米は多少変動及び変更する場合がございます。

「八海醸造」Webサイト www.hakkaisan.co.jp

FONTPLUSトップページ ためし書きのデザイン。
アクセスするたびデザインが変わる。

上手なWebフォントの
選び方

──Webフォントを選ぶポイントを教えてください。

心地よいレイアウトを実現するためには、基礎知識が必要です。グリッドデザインや余白の取り方、それらを学んで心地よく配置できれば良いのです。Webの場合、そのレイアウトを実装するエンジニアの人たちとコワークすることも大事です。あとは書体をどう選ぶか……。僕の場合、どんなビジネスでもご一緒する企業の社史やビジョン、社風等を調べ、雰囲気を掴もうとします。それを自分の中できちんと消化します。

Webサイトのデザインには、有用性やアクセサビリティなど、いろいろな評価軸があるので、そういった基本的なことをちゃんとやる。当たり前のことを当たり前にやる、それが良いWebデザインへの近道だと思っています。さきほどのサン・アドの仕事は、すごい速度感で制作が進行しましたが、その前にレイアウトのプランと書体選定がしっかりしていたので、良いデザインになってるんですよね。

──デバイスの種類が多様化してきていますが、ワンソースでやっている企業も多かったりします。

最低限の主要なデバイスと主要なブラウザでの見え方をチェックすべきだと思います。Windowsで見たらがっかりするケースもよくあります。たとえばフォントファミリーを記述していないため、iOSでは明朝体で表示されてしまっているケースも少なくない。基本的なチェックをしっかり行う必要があります。

すべてのデバイスで
表現したい書体が使える未来

──FONTPLUSで、新しい試みがあれば教えてください。

2020年10月から和欧混植をWebフォントで実現する「混植フォント」をスタートしました。国内のWebフォントサービスでは初の試みになります。フォントワークスの和文とMonotypeの欧文があらかじめプリセットされています。文字サイズとベースラインも細かく調整されているので、面倒なチューニングの必要はありません。

関口浩之（せきぐち・ひろゆき）
SBテクノロジー株式会社勤務。1984年から10年間、電子機器メーカーにて日本語DTPシステムやプリンタの製品企画に従事。1995年にソフトバンク技研（現・SBテクノロジー株式会社）へ転職。現在は、フォントメーカー14社と業務提携し、3,600書体が使えるWebフォントサービス「FONTPLUS」のエバンジェリストとして普及に務める。活字や文字の楽しさを伝えるフォント伝道師「フォントおじさん」としても広く知られている。

FONTPLUS
バラエティ豊かなプロ向けのフォントが使えるWebフォントサービスです。国内外の多彩なフォントにより表現の幅を広げ、さらにコンテンツに必要な文字だけを取り出すダイナミック・サブセット技術によってWebサイトの表示スピードがUP。オンラインのコミュニケーションに、これまでにない体験をプラスしていきます。
https://fontplus.jp/

——良いですね。微調整もされているとは!?

Web畑の人たちが細かい混植フォント機能をきちんと使えるかというと、最初は難しいと思うんです。今回は、試験的に調整済みのフォントを提供します。先々は、ニーズがあれば混植フォント機能をパネルで出して選ぶような機能を作れれば良い。まずは市場を調査をしている段階です。常にWebのデザイナー、コーダーから、必要とされているものを提供すべく、いろいろトライしていきます。

　あとは使われ方です。たとえば、スマートグラス等の環境にフォントを表示することは、技術的に可能ですし、表示機能を有したすべてのエッジデバイスに対して有効な技術になります。

　すべてのデバイスに対して、表現者が表現したい書体をいつでも使える未来は、間違いなくやってきます。また、利用者は自分が読みたい書体に切り替えてデバイス表示できるようになります。実証実験も行っていて、技術的な裏付けができているので、新たなフィールドでも価値の提供を続けていくのが、Webフォントのプラットフォーマーの使命だと思っています。◆

※1　ダイナミック・サブセッティング
文字数が多い日本語や中国語のような言語において、JavaScriptがページ内で必要とされる文字列を解析して、サーバーからサブセット（必要な文字のみ）を動的に取得する技術。

※2　中村征宏（なかむら・ゆきひろ）
書体デザイナー。1970年、第1回石井賞創作タイプフェイス・コンテスト1位入選を機に書体制作に専念する。「ゴナ」や「ナール」等、時代を代表する写研の写真植字書体の原字デザインを手掛けた。
中村書体室　http://www.n-font.com/

書体・フォント索引

本書本文使用書体

仮　　名＝ NPG クナド W175
漢　　字＝ たづがね角ゴシック Light
英数字＝ Founders Grotesk Light

フォントの話をしよう

2021 年 8 月 18 日　初版第 1 刷発行

装幀　　　　　　佐々木 俊（AYOND）
編集・本文組版　松村大輔
編集協力　　　　井原奈津子
校正・校閲　　　鷗来堂

発行人　　　　　三芳寛要
発行元　　　　　株式会社パイ インターナショナル
　　　　　　　　〒 170-0005　東京都豊島区南大塚 2-32-4
　　　　　　　　TEL：03-3944-3981　FAX：03-5395-4830
　　　　　　　　sales@pie.co.jp

　　　　　　　　PIE International Inc.
　　　　　　　　2-32-4 Minami-Otsuka, Toshima-ku, Tokyo
　　　　　　　　170-0005 JAPAN
　　　　　　　　sales@pie.co.jp

印刷・製本　　　株式会社アイワード